動漫人物
和服・洋裝
繪製技法

・詳細解説・
時代　歷史人物

監修　八條忠基／德井淑子

小宮国春／藤未都也／鈴ノ助
插畫　村カルキ／フジワラカイ
さく之輔／吉川結女
翻譯　郭家惠

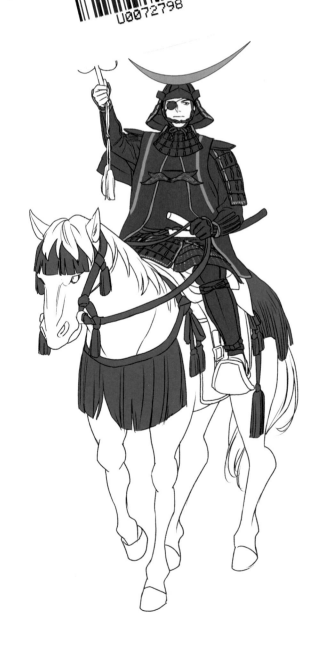

Contents

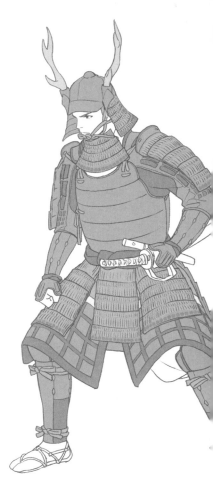

Contents

Part ② 洋裝的畫法

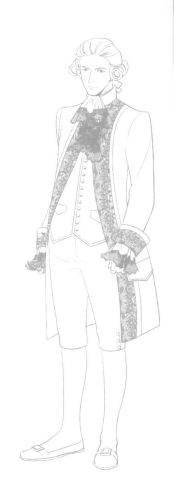

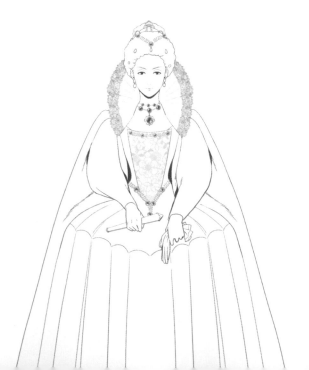

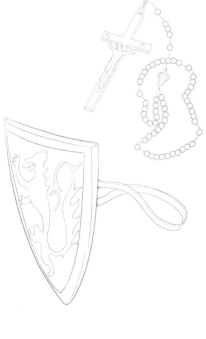

本書的使用方法

各個時代的服裝解說

將服裝分為和服與洋裝兩大類，按照不同時代進行解說與介紹。

介紹穿著該裝束的時代，以及生於該時代的歷史人物。

服裝的介紹

詳細解說知名歷史人物所穿著的服裝並逐一分析構造。與服裝配成一套的必要小道具也會一併刊載出來。

冷知識

與服裝有關、非知不可的資料皆彙整於此。

POINT！

介紹與服裝有關的小配件，以及繪製服裝時需注意的重點。

解說角色穿著服裝擺出的姿勢

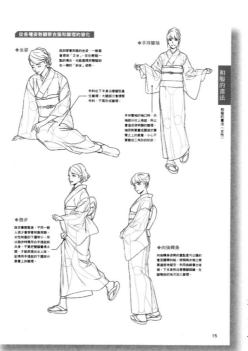

※本書介紹的各種服裝名稱與畫法，有時可能會有不同說法，敬請諒解。

在角色身上加入輔助線，詳細解說角色穿著服裝行動時，皺褶與布料會產生何種變化。

Part

1

和服的畫法

說到日本古裝，第一個想到的便是「和服」。

單看和服外表，很容易給人構造複雜的印象，但和服的構造其實意外地簡單。

讓我們先好好理解和服的款式，再掌握繪畫訣竅吧。

和服的基礎

在講解和服畫法之前，先介紹現代和服各個部位的名稱與特徵。或許這些名詞聽起來很陌生，不過只要掌握幾項基本重點，就不難理解和服的基本構造了。

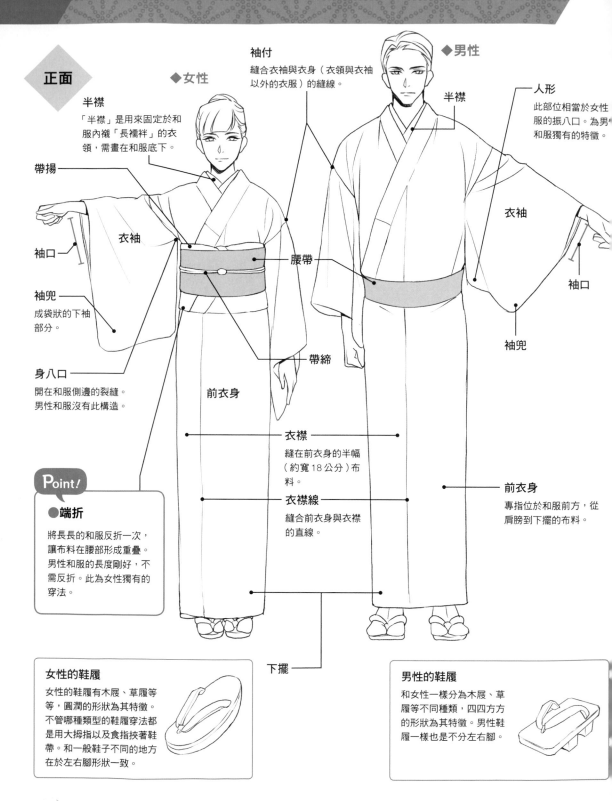

正面

◆女性

◆男性

袖付
縫合衣袖與衣身（衣領與衣袖以外的衣服）的縫線。

半襟
「半襟」是用來固定於和服內襯「長襦袢」的衣領，需畫在和服底下。

半襟

人形
此部位相當於女性服的振八口。為男性和服獨有的特徵。

帶揚

衣袖

衣袖

袖口

腰帶

袖兜
成袋狀的下袖部分。

袖口

身八口
開在和服側邊的裂縫。男性和服沒有此構造。

帶締

前衣身

袖兜

衣襟
縫在前衣身的半幅（約寬18公分）布料。

前衣身
專指位於和服前方，從肩膀到下擺的布料。

衣襟線
縫合前衣身與衣襟的直線。

Point!

●端折
將長長的和服反折一次，讓布料在腰部形成重疊。男性和服的長度剛好，不需反折。此為女性獨有的穿法。

下擺

女性的鞋履
女性的鞋履有木屐、草履等等，圓潤的形狀為其特徵。不管哪種類型的鞋履穿法都是用大拇指以及食指挾著鞋帶。和一般鞋子不同的地方在於左右腳形狀一致。

男性的鞋履
和女性一樣分為木屐、草履等不同種類，四四方方的形狀為其特徵。男性鞋履一樣也是不分左右腳。

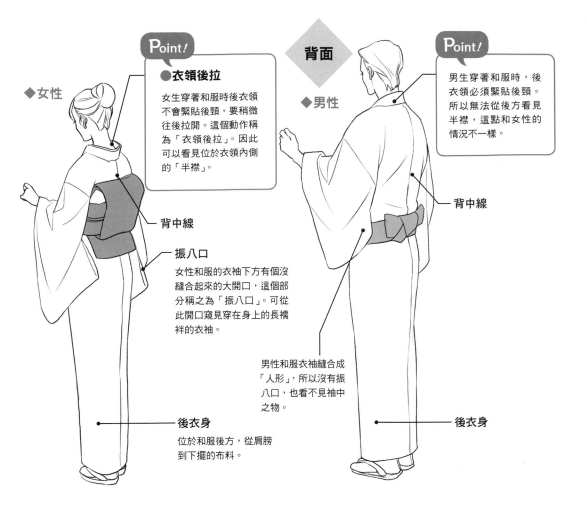

背面

◆女性

Point!

● 衣領後拉

女生穿著和服時後衣領不會緊貼後頸，要稍微往後拉開。這個動作稱為「衣領後拉」。因此可以看見位於衣領內側的「半襟」。

背中線

振八口

女性和服的衣袖下方有個沒縫合起來的大開口，這個部分稱之為「振八口」。可從此開口窺見穿在身上的長襦袢的衣袖。

後衣身

位於和服後方，從肩膀到下擺的布料。

◆男性

Point!

男生穿著和服時，後衣領必須緊貼後頸。所以無法從後方看見半襟，這點和女性的情況不一樣。

背中線

男性和服衣袖縫合成「人形」，所以沒有振八口，也看不見袖中之物。

後衣身

畫和服時需注意的重點

【領口必定左右相交成「右衽」！】

不管男性還是女性，穿著和服時領口必定左右相交成「右衽（左上右下）」。長襦袢的穿法與和服相同，一樣要畫成交領右衽。

不可畫成交領左衽。這是往生者的穿法，千萬小心不要畫錯。

【不要像洋裝一樣勾勒出身體曲線】

和服與洋裝不一樣，不勾勒出身體曲線是一大重點。掌握以下NG重點，畫出更正統的和服線條吧。

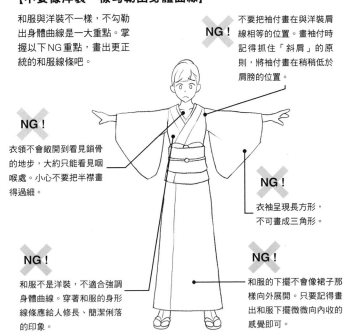

NG！
不要把袖付畫在與洋裝肩線相等的位置。畫袖付時記得抓住「斜肩」的原則，將袖付畫在稍稍低於肩膀的位置。

NG！
衣領不會敞開到看見鎖骨的地步，大約只能看見咽喉處。小心不要把半襟畫得過細。

NG！
衣袖呈現長方形，不可畫成三角形。

NG！
和服不是洋裝，不適合強調身體曲線。穿著和服的身形線條應給人修長、簡潔俐落的印象。

NG！
和服的下擺不會像裙子那樣向外展開。只要記得畫出和服下擺微微向內收的感覺即可。

和服的畫法（女性）

本篇將介紹和服的基本畫法。和服的構造其實很簡單，
掌握以下重點，試著提筆畫畫看吧。

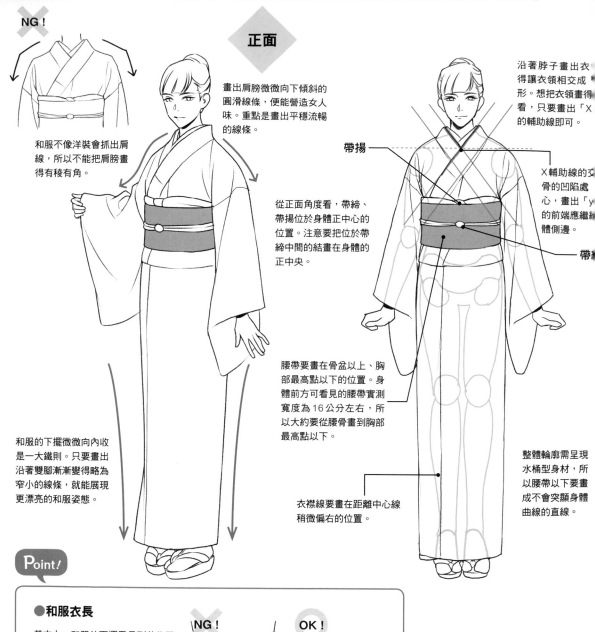

NG！

和服不像洋裝會抓出肩
線，所以不能把肩膀畫
得有稜有角。

正面

畫出肩膀微微向下傾斜的
圓滑線條，便能營造女人
味。重點是畫出平穩流暢
的線條。

從正面角度看，帶締、
帶揚位於身體正中心的
位置。注意要把位於帶
締中間的結畫在身體的
正中央。

和服的下擺微微向內收
是一大鐵則。只要畫出
沿著雙腳漸漸變得略為
窄小的線條，就能展現
更漂亮的和服姿態。

沿著脖子畫出衣
得讓衣領相交成
形。想把衣領畫得
看，只要畫出「X
的輔助線即可。

帶揚

X輔助線的交
骨的凹陷處
心，畫出「y
的前端應繼續
體側邊。

帶締

腰帶要畫在骨盆以上、胸
部最高點以下的位置。身
體前方可看見的腰帶實測
寬度為16公分左右，所
以大約要從腰骨畫到胸部
最高點以下。

整體輪廓需呈現
水桶型身材，所
以腰帶以下要畫
成不會突顯身體
曲線的直線。

衣襟線要畫在距離中心線
稍微偏右的位置。

Point！

●和服衣長

基本上，和服的下擺需長到蓋住雙
腳。「普段著」（日常生活穿著的和
服）的下擺長度大約落在可看見足
袋的位置；正式和服的下擺則是微
微露出腳指尖的長度而已。女性露
出腳踝是不禮貌的行為，小心別把
下擺畫得太短。

NG！

OK！

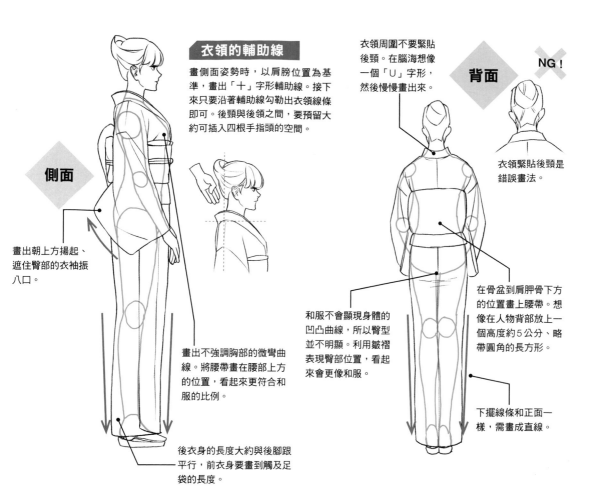

衣領的輔助線

畫側面姿勢時，以肩膀位置為基準，畫出「十」字形輔助線。接下來只要沿著輔助線勾勒出衣領線條即可。後頸與後領之間，要預留大約可插入四根手指頭的空間。

衣領周圍不要緊貼後頸。在腦海想像一個「U」字形，然後慢慢畫出來。

背面　　**NG！**

衣領緊貼後頸是錯誤畫法。

側面

畫出朝上方揚起、遮住臀部的衣袖振八口。

畫出不強調胸部的微彎曲線。將腰帶畫在腰部上方的位置，看起來更符合和服的比例。

後衣身的長度大約與後腳跟平行，前衣身要畫到觸及足袋的長度。

和服不會顯現身體的凹凸曲線，所以臀型並不明顯。利用皺褶表現臀部位置，看起來會更像和服。

在骨盆到肩胛骨下方的位置畫上腰帶。想像在人物背部放上一個高度約5公分、略帶圓角的長方形。

下擺線條和正面一樣，需畫成直線。

腳部如何表現？

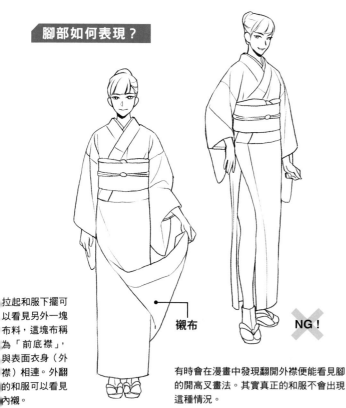

拉起和服下擺可以看見另外一塊布料，這塊布稱為「前底襟」，與表面衣身（外襟）相連。外翻的和服可以看見內襯。

襯布　　　　**NG！**

有時會在漫畫中發現翻開外襟便能看見腳的開高叉畫法。其實真正的和服不會出現這種情況。

Q版人物畫法

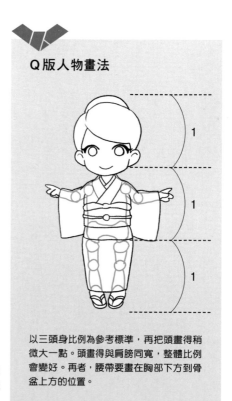

以三頭身比例為參考標準，再把頭畫得稍微大一點。頭畫得與肩膀同寬，整體比例會變好。再者，腰帶要畫在胸部下方到骨盆上方的位置。

衣袖的畫法

關於和服衣袖的畫法，重點是畫出長方形布料從上臂垂下來的感覺。和服衣袖的標準長度是49公分，請因應人物的比例尺調整衣袖長度。

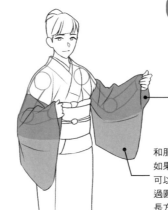

Point!

●袖口

從正面觀察衣袖，可發現呈現圓筒狀、供手腕伸出來的袖口。袖口下方的布是縫合起來的。

NG！

布料掛在上臂會自然往下垂。和服衣袖也是相同道理，所以切勿像畫洋裝一樣沿著手臂繪製線條。

和服的衣袖連著袖兜（藍色部分）。如果覺得難以憑空想像衣袖的形狀，可以分成兩個部分掌握要點：手臂穿過圓筒狀的衣袖部位（紅色）緊連著長方形的袖兜（藍色）。

側面

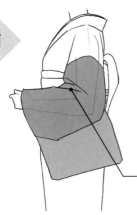

手臂彎曲時，衣袖與袖兜的位置一目了然。和服的布料很厚，不易起皺褶。但是布料會集中於手肘彎曲的地方產生皺褶。

◆繪製振袖

振袖是未婚女性的正式服裝，除了顏色鮮艷、圖案美麗之外，袖長也是一大特色。畫振袖的衣袖時，建議長度畫到膝下左右。

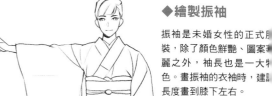

衣領的畫法

和服衣領的實際尺寸超過6公分，並重疊於半襟之上。衣領畫得比半襟寬，看起來會更像和服。

NG！

半襟外露的寬度約與食指的第一關節等寬。要注意衣領要隨著半襟的比例調整，不要畫成同樣粗細。

[衣領後拉]

從上往下觀察，可以看見內側的衣領「半襟」。半襟會緊緊貼付在和服衣領的內緣。一邊留意衣領與後頸的相對位置一邊畫出曲線吧。

[半襟的使用時機]

想在脖頸處添加華麗感時，建議搭配帶有花紋的半襟。其他還有刺繡、蕾絲等等，種類可說非常豐富。可靈活應用半襟來展現人物個性。

[其他衣領]

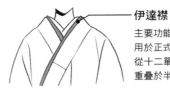

伊達襟

主要功能是裝飾和服衣領，適用於正式與半正式場合。據說從十二單（P42）演變而來，重疊於半襟與和服之間。

女性和服的衣領後拉方式會影響他人觀感。如果後拉幅度大，時髦度與性感度也會跟著提高。相反的，如果後拉幅度稍稍縮小，則給人較為嚴謹的感覺。

從各種姿勢觀察衣服和皺褶的變化

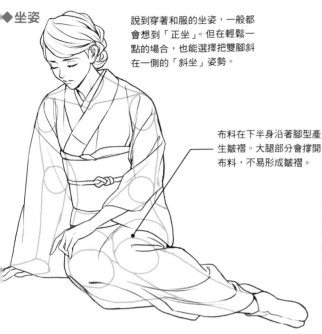

◆坐姿

說到穿著和服的坐姿，一般都會想到「正坐」。但在輕鬆一點的場合，也能選擇把雙腳斜在一側的「斜坐」姿勢。

布料在下半身沿著腳型產生皺褶。大腿部分會撐開布料，不易形成皺褶。

◆手持雙袖

手持雙袖的袖口時，衣袖部分往上捲起，所以會造成很明顯的皺褶。袖兜則要畫成懸掛於雙臂之上的感覺，小心不要變成三角形的形狀。

◆跑步

除非事態緊急，不然一般人很少會穿著和服奔跑。女性和服的下擺窄小，所以跑步時需用右手提起前衣身。不要把雙腳畫得太開，才能表現出女人味。記得用手提起的下擺部分要畫上斜皺褶。

◆向後轉身

向後轉身姿勢的重點是可以隱約看見腰帶的結。脖頸與衣領之間要適度地留空，利用曲線畫出後領。下半身則沿著雙腳描繪，在腳彎曲的地方加入皺褶。

15

和服的畫法（男性）

不穿袴，僅使用腰帶的穿法稱為「著流」（着流し，男性的和服便裝），是現代男性和服的熱門穿法。男女和服的構造與穿法皆有不同，一邊掌握特徵一邊鑽研畫法吧。

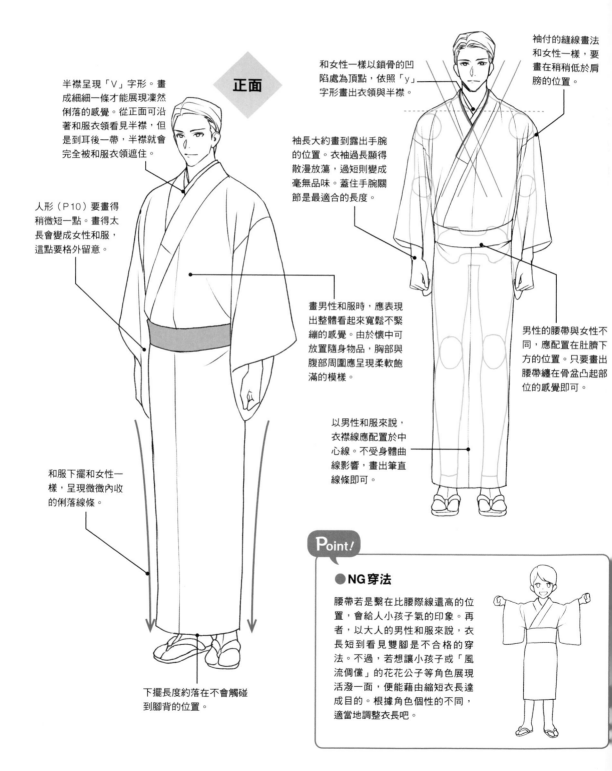

正面

半襟呈現「V」字形。畫成細細一條才能展現凜然俐落的感覺。從正面可沿著和服衣領看見半襟，但是到耳後一帶，半襟就會完全被和服衣領遮住。

袖付的縫線畫法和女性一樣，要畫在稍稍低於肩膀的位置。

和女性一樣以鎖骨的凹陷處為頂點，依照「y」字形畫出衣領與半襟。

人形（P10）要畫得稍微短一點。畫得太長會變成女性和服，這點要格外留意。

袖長大約畫到露出手腕的位置。衣袖過長顯得散漫放蕩，過短則變成毫無品味。蓋住手腕關節是最適合的長度。

畫男性和服時，應表現出整體看起來寬鬆不緊繃的感覺。由於懷中可放置隨身物品，胸部與腹部周圍應呈現柔軟飽滿的模樣。

男性的腰帶與女性不同，應配置在肚臍下方的位置。只要畫出腰帶纏在骨盆凸起部位的感覺即可。

以男性和服來說，衣襟線應配置於中心線。不受身體曲線影響，畫出筆直線條即可。

和服下擺和女性一樣，呈現微微內收的俐落線條。

下擺長度約落在不會觸碰到腳背的位置。

Point!

●NG穿法

腰帶若是繫在比腰際線還高的位置，會給人小孩子氣的印象。再者，以大人的男性和服來說，衣長短到看見雙腳是不合格的穿法。不過，若想讓小孩子或「風流倜儻」的花花公子等角色展現活潑一面，便能藉由縮短衣長達成目的。根據角色個性的不同，適當地調整衣長吧。

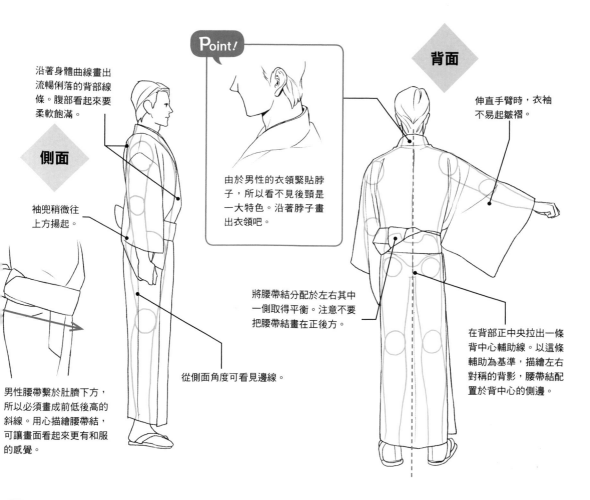

沿著身體曲線畫出流暢俐落的背部線條。腹部看起來要柔軟飽滿。

側面

袖兜稍微往上方揚起。

男性腰帶繫於肚臍下方，所以必須畫成前低後高的斜線。用心描繪腰帶結，可讓畫面看起來更有和服的感覺。

Point!

由於男性的衣領緊貼脖子，所以看不見後頸是一大特色。沿著脖子畫出衣領吧。

背面

伸直手臂時，衣袖不易起皺褶。

將腰帶結分配於左右其中一側取得平衡。注意不要把腰帶結畫在正後方。

從側面角度可看見邊線。

在背部正中央拉出一條背中心輔助線。以這條輔助為基準，描繪左右對稱的背影，腰帶結配置於背中心的側邊。

腳部如何表現？

翻開外襟可以看見外襟的內襯（大多沒有襯布）與前底襟。前底襟與表面衣身相連，花紋也與和服本身的布料相同。男性在夏天會穿著沒有內襯的和服，所以可以直接看見和服布料的背面。這點與女性和服的構造相同。

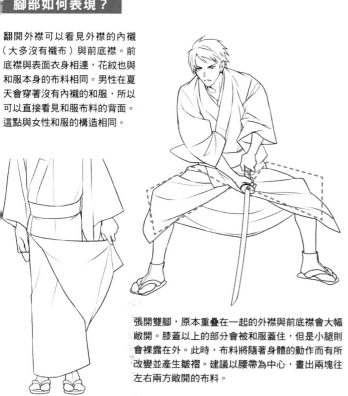

張開雙腳，原本重疊在一起的外襟與前底襟會大幅敞開。膝蓋以上的部分會被和服蓋住，但是小腿則會裸露在外。此時，布料將隨著身體的動作而有所改變並產生皺褶。建議以腰帶為中心，畫出兩塊往左右兩方敞開的布料。

Q版人物畫法

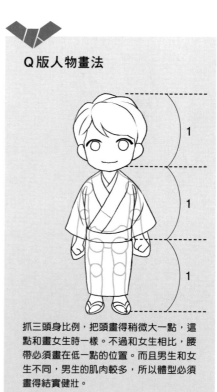

抓三頭身比例，把頭畫得稍微大一點，這點和畫女生時一樣。不過和女生相比，腰帶必須畫在低一點的位置。而且男生和女生不同，男生的肌肉較多，所以體型必須畫得結實健壯。

羽織的畫法

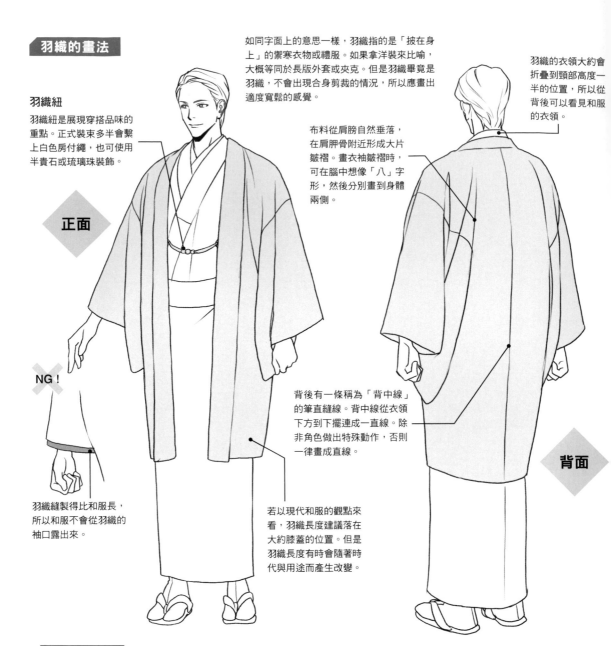

如同字面上的意思一樣，羽織指的是「披在身上」的禦寒衣物或禮服。如果拿洋裝來比喻，大概等同於長版外套或夾克。但是羽織畢竟是羽織，不會出現合身剪裁的情況，所以應畫出適度寬鬆的感覺。

羽織的衣領大約會折疊到頸部高度一半的位置，所以從背後可以看見和服的衣領。

羽織紐
羽織紐是展現穿搭品味的重點。正式裝束多半會繫上白色房付繩，也可使用半貴石或琉璃珠裝飾。

正面

布料從肩膀自然垂落，在肩胛骨附近形成大片皺褶。畫衣袖皺褶時，可在腦中想像「八」字形，然後分別畫到身體兩側。

NG！

羽織縫製得比和服長，所以和服不會從羽織的袖口露出來。

背後有一條稱為「背中線」的筆直縫線。背中線從衣領下方到下擺連成一直線。除非角色做出特殊動作，否則一律畫成直線。

背面

若以現代和服的觀點來看，羽織長度建議落在大約膝蓋的位置。但是羽織長度有時會隨著時代與用途而產生改變。

衣袖的畫法

男性和服的袖付比女性和服的袖付還要長，但是畫法和女性和服相差不遠，重點是畫出布料懸掛於手臂的感覺。

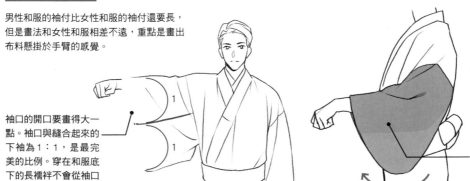

袖口的開口要畫得大一點。袖口與縫合起來的下袖為1：1，是最完美的比例。穿在和服底下的長襦袢不會從袖口露出來，但是根據角度的不同，有時可窺見和服的內襯。

側面

男性和服沒有振八口，所以手臂動作與衣袖動作一致。提筆描繪時，可在腦海想像衣袖內的手臂動作。衣袖並不是垂落下來的布料，而是懸掛於手臂上隨之動作的布料。畫袖兜時，只要照著「U」字形繪製即可。

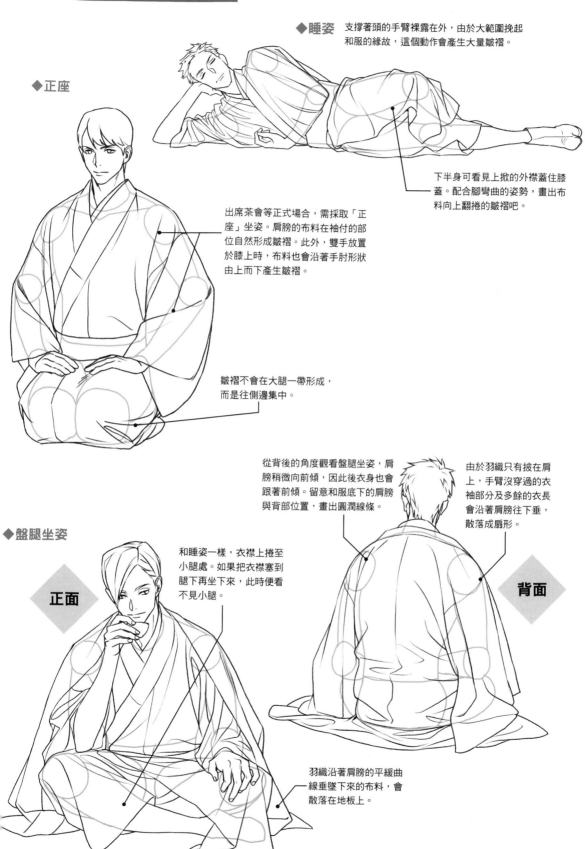

◆睡姿　支撐著頭的手臂裸露在外，由於大範圍挽起和服的緣故，這個動作會產生大量皺褶。

◆正座

下半身可看見上掀的外襟蓋住膝蓋。配合腳彎曲的姿勢，畫出布料向上翻捲的皺褶吧。

出席茶會等正式場合，需採取「正座」坐姿。肩膀的布料在袖付的部位自然形成皺褶。此外，雙手放置於膝上時，布料也會沿著手肘形狀由上而下產生皺褶。

皺褶不會在大腿一帶形成，而是往側邊集中。

從背後的角度觀看盤腿坐姿，肩膀稍微向前傾，因此後衣身也會跟著前傾。留意和服底下的肩膀與背部位置，畫出圓潤線條。

由於羽織只有披在肩上，手臂沒穿過的衣袖部分及多餘的衣長會沿著肩膀往下垂，散落成扇形。

◆盤腿坐姿

和睡姿一樣，衣襬上捲至小腿處。如果把衣襬塞到腿下再坐下來，此時便看不見小腿。

正面

背面

羽織沿著肩膀的平緩曲線垂墜下來的布料，會散落在地板上。

和服的畫法

和服的畫法（男性）

女性腰帶

腰帶與腰帶結會隨著時代與身分不同而改變。包含古典傳統的裝飾結與創新腰帶結在內，腰帶結的綁法可謂種類繁多。接下來將介紹現代一般常見的腰帶與綁法，以及必要的配件。

名古屋帶

從休閒裝束到正式裝束都適用，是目前最流行的腰帶。從前端開始，纏繞身體的部分會事先對半縫好，用於打出太鼓結的部分則成為腰帶幅寬。從前端對半縫好的部分可依據穿衣者的喜好調整長度。

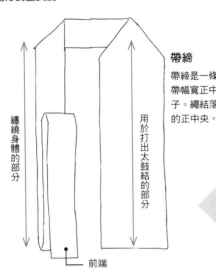

纏繞身體的部分

用於打出太鼓結的部分

前端

◆太鼓結

一般常見的女性腰帶結。根據腰帶的種類與花樣，可區分為正式、半正式、休閒等3種用途。穿衣者的年紀越輕或是穿著越正式，太鼓結繫得越大。利用太鼓的大小塑造角色特性是一大重點。

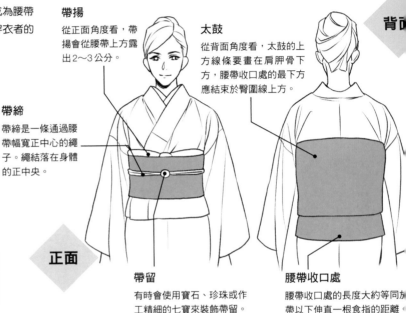

背面

正面

帶揚
從正面角度看，帶揚會從腰帶上方露出2～3公分。

太鼓
從背面角度看，太鼓的上方線條要畫在肩胛骨下方，腰帶收口處的最下方應結束於臀圍線上方。

帶締
帶締是一條通過腰帶幅寬正中心的繩子。繩結落在身體的正中央。

帶留
有時會使用寶石、珍珠或作工精細的七寶來裝飾帶留。

腰帶收口處
腰帶收口處的長度大約等同於腰帶以下伸直一根食指的距離

太鼓結的構造

側面

帶枕
為了讓腰帶結面如山丘微微膨起，放在帶揚中的枕狀配件。決定太鼓的大小或角度。

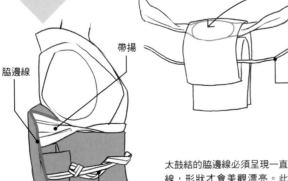

脇邊線

帶揚

帶締

帶締

太鼓結的脇邊線必須呈現一直線，形狀才會美觀漂亮。此外，帶締擁有決定整體腰帶最終形狀，以及防止腰帶錯位偏離的功用。

冷知識

關於振袖的腰帶結

腰帶幅寬大，帶揚露出來的部分較多，這些都是振袖腰帶的特徵。振袖的太鼓結通常不是平的，有時還會刻意加上延伸至衣領周圍的裝飾結。此外，帶締也會選用較粗的繩子，或是多色細繩編織而成的結繩。

半幅帶

半幅帶的腰帶幅寬前後均一，主要靠背後的綁法展現和服的華麗感與其精粹。多使用於浴衣，不過半幅帶有多種供人輕鬆變換的結法，所以也適用於紬及小紋。使用非常方便，容易打出花式腰帶結為最大特徵。

◆文庫結

常見於浴衣的綁法，背後的蝴蝶結是最大特徵。文庫結的整體氛圍會隨著蝴蝶結的翅膀大小改變。從結構上來看，一般不會繫上帶揚與帶締，但是偶爾也會有繫上帶締作為裝飾的情況。

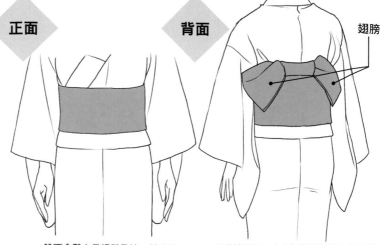

正面　　背面　　翅膀

一般不會繫上帶揚與帶締，所以正面只會看見腰帶。此時，腰帶不會出現任何皺褶。

正常情況下，左右翅膀的長度加起來與肩同寬，但是也有超過肩膀寬度、只有單邊翅膀垂落的變化款式。

文庫結的綁法

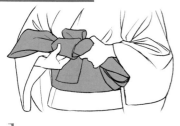

1

在身體前方打一個蝴蝶結，接著像是要藏起蝴蝶結的繩結似的，將剩餘的腰帶纏繞於蝴蝶結的中央部位，最後塞進繫於腰際的腰帶內側。

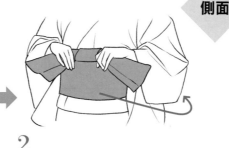

2

調整翅膀的形狀，將腰帶沿著腰部轉半圈到身後，小心避免弄亂和服或浴衣。如此一來，蝴蝶翅膀便會移動到身體的正後方。再整理一下「端折」與腰帶周圍的皺褶便大功告成。

側面

由於腰帶幅寬前後均一，腰帶線條從前方到後方形成一直線。翅膀位置應落於腰帶上方。

其他綁法

如同振袖充滿華麗感，穿著非正式和服也顯得俏皮可愛，根據腰帶的種類、材質與綁法，給人的印象也會隨之改變。接下來將介紹現代和服中具代表性的腰帶結。

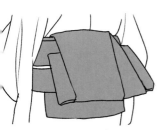

角出結

利用名古屋帶呈現休閒感的綁法。不使用帶枕，簡單俐落的帶山、還有太鼓下方的圓弧線條為其特徵。

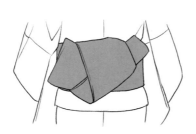

貝口結

想要展現成熟的一面時，最適合選用這個綁法。像摺紙一般折疊腰帶，最後形成一個大結後綁緊。這種纏繞方法與男性腰帶的綁法一樣。

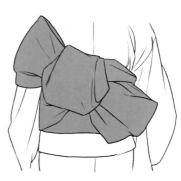

立矢結

屬於振袖的裝飾性綁法之一。最大特徵是從正面也能隱約窺見腰帶的形狀。為了配合振袖的分量感，刻意設計成華麗感十足的綁法，時常可見飾繩點綴其中。

男性腰帶

現代男性腰帶主要分為從休閒到正式場合都適用的「角帶」，以及只能用於便裝的「兵兒帶」。顏色有黑色、深藍、灰色、深綠等等。腰帶幅寬為9～12公分，比女性腰帶窄小為其特徵。

角帶

角帶以被稱為「獻上柄」的博多織最有名。名稱源自於被指定為進貢給德川將軍的獻上品這段史實，織物圖案多為佛具的華皿，以及密宗法器「獨鈷」。當然還有其他各種花紋與素色設計。

◆貝口結

最常見的男性腰帶結，非常適合「著流」裝束。女性腰帶也有同樣的綁法，但是和女性貝口結相比，男性貝口結尺寸較小，形狀看起來更整齊端正。

正面

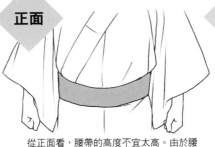

從正面看，腰帶的高度不宜太高。由於腰帶綁起來前低後高的緣故，應沿著腹部下方的圓潤線條畫出一個弧形。

背面

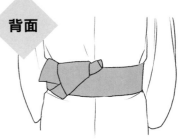

在上方圖示中，貝口結偏向左側，若綁在右側也可以。但絕對不能綁在對齊背中線的位置。

貝口結的綁法

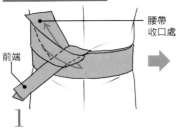

腰帶收口處

前端

1

腰帶纏繞腰部3圈，將剩餘的前端腰帶往內側反折疊成兩層。腰帶前端與收口處調整成差不多的長度之後，以「腰帶前端在下、收口處在上」的方式打結。此時，收口處會穿過腰帶前端的下方。

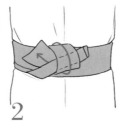

2

提起腰帶前端，讓收口處穿過腰帶前端的下方並將腰帶前端包覆起來。打出一個結後，往右轉至身後便完成了。此時要小心不要弄亂和服。

其他綁法

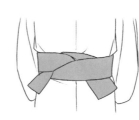

浪人結（夾板結）

武士在沒穿著袴時所使用的腰帶結。因插入武士刀也不會鬆開，所以深受武士喜愛。浪人結共有兩種類型：腰帶前端向下垂墜的類型，以及折起來朝向上方的變化類型。

兵兒帶

兵兒帶只能用於浴衣等休閒裝束。使用比角帶還柔軟的布料製成，特徵是使用絞染等手法做出花樣。垂墜部分應畫出柔軟飄逸的感覺。

片結的綁法

完成的形狀

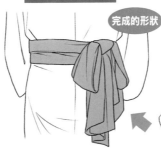

兵兒帶最常見的綁法是「片結」。與貝口結一樣不對齊背中線，綁在身體的左側或右側。柔軟飄逸、分量感十足是片結的特色，所以皺褶應多畫一些。

1

將兵兒帶的幅寬對折兩次，腰帶前端置於下方，另一側腰帶纏繞腰2圈。在交叉處，把腰帶收口處穿過纏繞於腰際的腰帶之後，打一個蝴蝶結。

腰帶收口處

腰帶前端

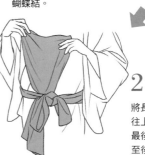

2

將長度較長的那端，由下往上蓋住蝴蝶結的繩結。最後調整形狀，將繩結轉至後方便大功告成。

◆女性

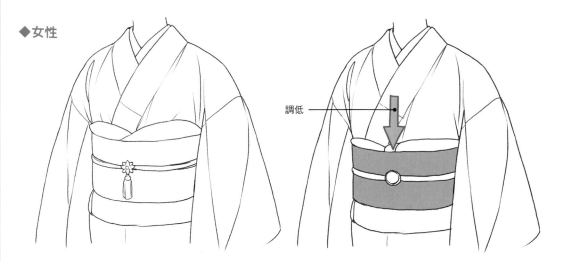

調低

[想展現年輕氛圍時]

想讓女性角色看起來年輕一點時,可調高腰帶的位置。將腰帶畫在胸部到腰際一帶,小心不要畫出腰部曲線。另外,若把帶締畫在比腰帶中心線稍高一點的位置,也能表現出青春洋溢的氛圍。

[想展現高尚感時]

如果想展現高尚感,可以稍微調低腰帶的位置,加強圓弧線條。帶揚的可見範圍略為減少一點,讓腰帶周圍的線條看起來乾淨俐落即可。不過位置降低太多看起來會顯得邋遢,因此並不建議。繪製全身時,記得畫出下擺微向內收的感覺,就能給人角色慣穿和服的高尚印象。

◆男性

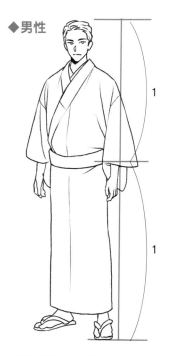

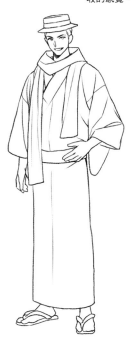

[想展現好品味時]

以腰帶為中心,讓上半身與下半身形成等長的1:1比例,這是最能展現品味的穿法。另外,如果腰帶的幅寬過粗會顯得俗氣;如果幅寬太細看起來則很像腰紐(細腰帶)。因此只要畫出粗細適中的腰帶,掌握好整體比例即可。

[想展現高尚感時]

為了營造高尚品味,可稍微調低腰帶位置。衣長控制在隱約看見腳踝、或稍短一點的位置。也能加上帽子或圍巾,提高時髦感。

冷知識

小孩的裝束呢?

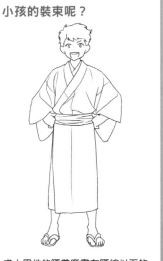

成人男性的腰帶應畫在腰線以下的位置,但是小孩子的腰帶應畫在骨盆以上的位置。只要不是正式裝束,腰帶大多選用兵兒帶。由於小孩子的頭型偏大、上半身偏小,只要因應身高把腰帶畫得稍粗一點,便能讓整體比例看起來更好。

繫束衣袖帶

做出一些大動作時，為了不讓和服衣袖造成妨礙，會使用一種名為「束衣袖帶」的繩子將衣袖綁起來固定在身上。這樣的姿態稱之為「繫束衣袖帶」（たすきがけ）。繫束衣袖帶的裝扮不適合出現在正式場合，所以作畫時必須配合適當場景。

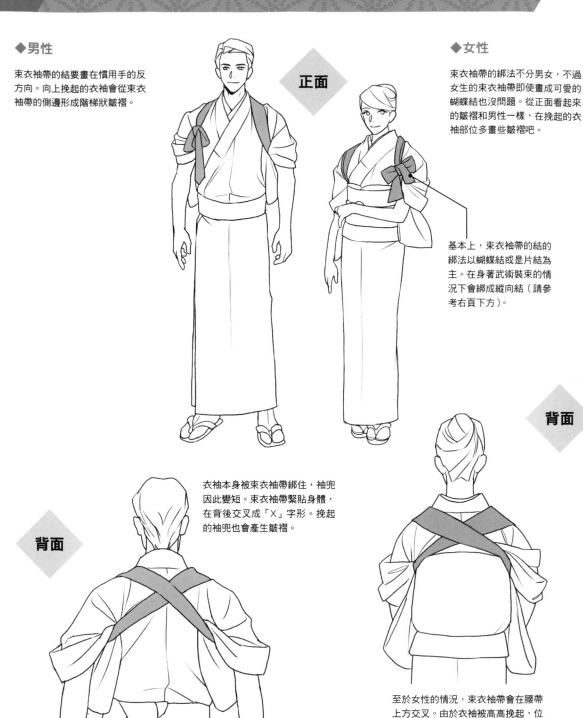

◆男性

束衣袖帶的結要畫在慣用手的反方向。向上挽起的衣袖會從束衣袖帶的側邊形成階梯狀皺褶。

正面

衣袖本身被束衣袖帶綁住，袖兜因此變短。束衣袖帶緊貼身體，在背後交叉成「X」字形。挽起的袖兜也會產生皺褶。

背面

◆女性

束衣袖帶的綁法不分男女，不過女生的束衣袖帶即使畫成可愛的蝴蝶結也沒問題。從正面看起來的皺褶和男性一樣，在挽起的衣袖部位多畫些皺褶吧。

基本上，束衣袖帶的結的綁法以蝴蝶結或是片結為主。在身著武術裝束的情況下會綁成縱向結（請參考右頁下方）。

背面

至於女性的情況，束衣袖帶會在腰帶上方交叉。由於衣袖被高高挽起，位於腰帶兩側的衣袖會形成許多皺褶。此時從背後可清楚看見振八口，務必要畫出來。

綁法

接下來介紹束衣袖帶的綁法，綁法不分男女。
舉起手、叼著束衣袖帶等，每個動作都能畫成帥氣的姿勢。

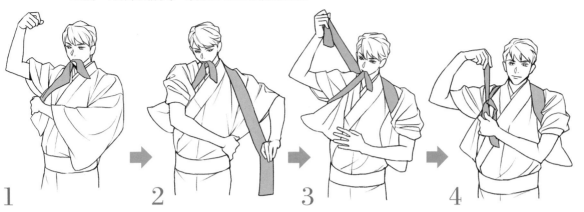

1
使用束衣袖帶從右腋下往左肩繞一個「八」字形。此時，必須先叼著束衣袖帶的前端，用手按住衣袖。

2
按住另外一側衣袖，將束衣袖帶繞至背後。

3
用束衣袖帶按住兩側衣袖之後，讓束衣袖帶在背後交叉成「X」字形，再拿到身前。

4
為了方便右手作業，右撇子要將結打在左邊。左撇子則相反。

其他綁法

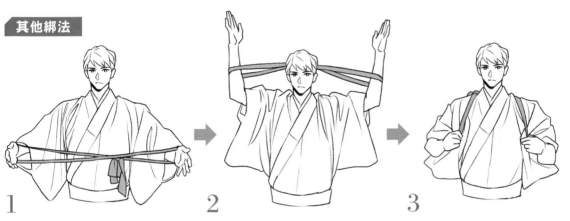

1
把束衣袖帶綁成一個圈圈，繞成「8」字形。

2
將繞成「8」字形的束衣袖帶懸掛於衣袖，穿過頭部並繞到背後。

3
把束衣袖帶沿著衣袖往下拉。由於結已經綁好，只要往下拉到腋下再微調位置即可。

冷知識

弓道的束衣袖帶綁法

在弓道中有種被稱之為「理束衣袖帶」（襷さばき）的禮法：為了不讓衣袖妨礙射箭，拉弓時使用束衣袖帶將衣袖綁起來。用於弓道裝束的束衣袖帶必定是白色。與穿著和服的「繫束衣袖帶」不同，「理束衣袖帶」使用片結的綁法，且衣袖懸掛於束衣袖帶。因此，從背後看起來就像背著兩片衣袖似的。

邊折疊衣袖邊掛上束衣袖帶，然後維持這個姿勢把束衣袖帶直接拉到背後。左袖也使用相同綁法，最後將束衣袖帶的前端繞回右袖打成片結。此時，片結應呈現縱向結。

正面

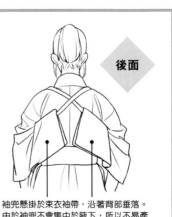

後面

袖兜懸掛於束衣袖帶，沿著背部垂落。由於袖兜不會集中於腋下，所以不易產生皺褶。

露出單肩

「露出單肩」（片肌脱ぎ）原本指的是當衣袖造成妨礙，或是追求涼爽感時，男生脫下單邊衣袖」。後來成為「助一臂之力」（一肌脱ぐ）的語源，即幫助別人的意思。

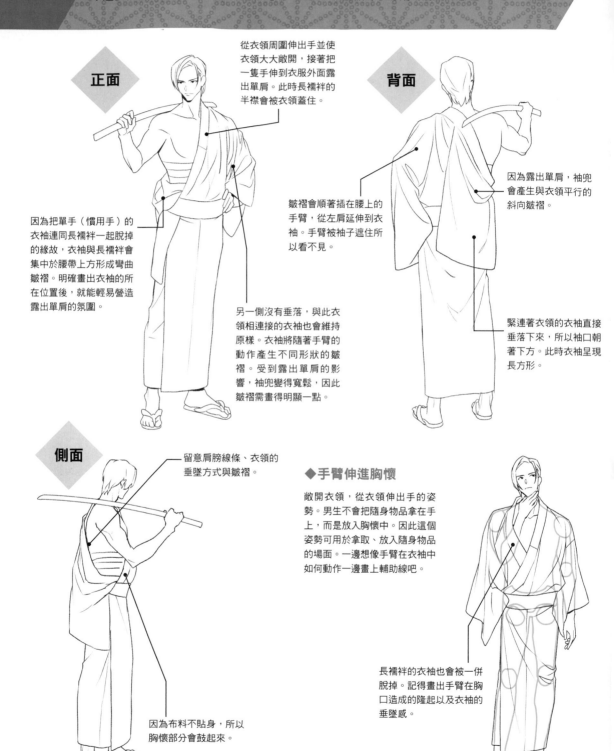

正面

背面

從衣領周圍伸出手並使衣領大大敞開，接著把一隻手伸到衣服外面露出單肩。此時長襦袢的半襟會被衣領蓋住。

因為露出單肩，袖兜會產生與衣領平行的斜向皺褶。

皺褶會順著插在腰上的手臂，從左肩延伸到衣袖。手臂被袖子遮住所以看不見。

因為把單手（慣用手）的衣袖連同長襦袢一起脫掉的緣故，衣袖與長襦袢會集中於腰帶上方形成彎曲皺褶。明確畫出衣袖的所在位置後，就能輕易營造露出單肩的氛圍。

另一側沒有垂落，與此衣領相連接的衣袖也會維持原樣。衣袖將隨著手臂的動作產生不同形狀的皺褶。受到露出單肩的影響，袖兜變得寬鬆，因此皺褶需畫得明顯一點。

緊連著衣領的衣袖直接垂落下來，所以袖口朝著下方。此時衣袖呈現長方形。

側面

留意肩膀線條、衣領的垂墜方式與皺褶。

因為布料不貼身，所以胸懷部分會鼓起來。

◆ **手臂伸進胸懷**

敞開衣領，從衣領伸出手的姿勢。男生不會把隨身物品拿在手上，而是放入胸懷中。因此這個姿勢可用於拿取、放入隨身物品的場面。一邊想像手臂在衣袖中如何動作一邊畫上輔助線吧。

長襦袢的衣袖也會被一併脫掉。記得畫出手臂在胸口造成的隆起以及衣袖的垂墜感。

露出上半身

脫掉雙袖，讓上半身裸露在外的穿著風格稱為「露出上半身」（諸肌脫ぎ）。與露出單肩相比，帶給人更活潑奔放的印象。可根據角色的個性差異，選擇適當的上半身描繪方式。

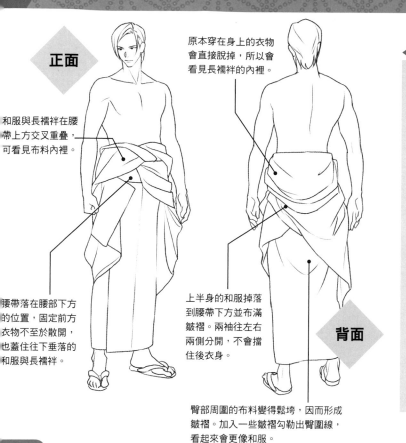

正面

和服與長襦袢在腰帶上方交叉重疊，可看見布料內裡。

腰帶落在腰部下方的位置，固定前方衣物不至於散開，也蓋住往下垂落的和服與長襦袢。

原本穿在身上的衣物會直接脫掉，所以會看見長襦袢的內裡。

上半身的和服掉落到腰帶下方並布滿皺褶。兩袖往左右兩側分開，不會擋住後衣身。

背面

臀部周圍的布料變得鬆垮，因而形成皺褶。加入一些皺褶勾勒出臀圍線，看起來會更像和服。

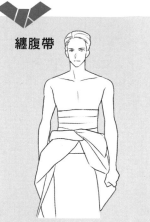

纏腹帶

腹帶是幅寬約33～34公分，長10公尺（一反）的白綿布或是麻質的長條白布。利用這種白布纏繞身體稱之為「纏腹帶」（晒卷き）。據說武士在戰鬥時會使用纏腹帶保護腹部，不過在時代劇中，常常可以看見流氓角色做出這種打扮。現代大多用於祭典裝束。

Point!

●描出健壯的上半身吧！

讓露出單肩、露出上半身的畫面看起來更好看的重點，在於上半身的表現。說上半身的畫法決定一個角色的形象也不為過。

肌肉結實的上半身

若想畫出肌肉發達的上半身時，可用肩膀為底邊畫出一個倒梯形的輔助線。透過增加大胸肌、腹直肌等肌肉的厚度與寬度來表現精壯感。最後畫出線條不內縮、與上半身等寬的腰桿。

精瘦高挑的上半身

繪製精瘦身材時，可用肩膀為底邊畫出一個倒三角形輔助線。讓健壯雙肩往左右伸展，再畫出纖細腰身，便能讓整體比例看起來更好。要記得胸肌應呈現倒五角形。

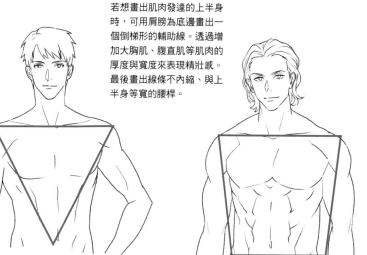

女袴

畢業典禮常見的女袴，在明治、大正時代被當成女學生制服使用。女性的袴以款式如同打褶裙子的「行燈袴」為主流。

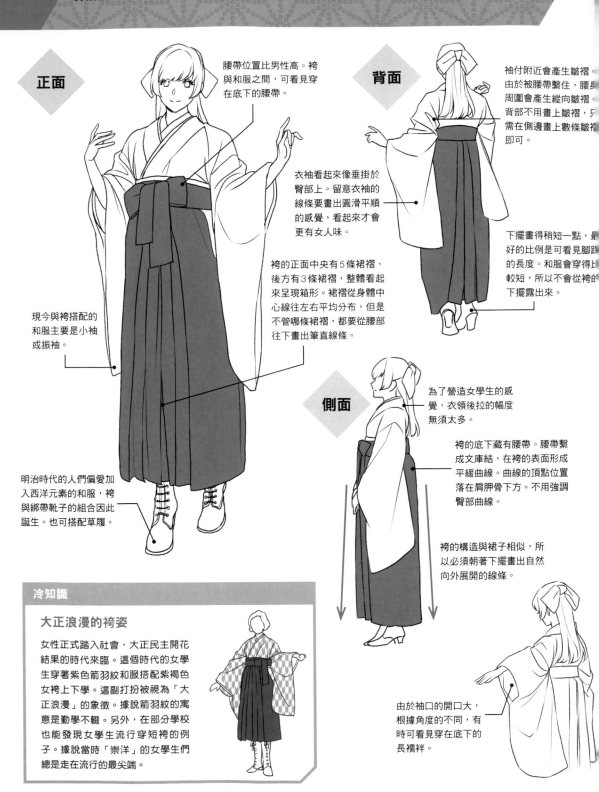

正面

腰帶位置比男性高。袴與和服之間，可看見穿在底下的腰帶。

衣袖看起來像垂掛於臀部上。留意衣袖的線條要畫出圓滑平順的感覺，看起來才會更有女人味。

袴的正面中央有5條裙褶、後方有3條裙褶，整體看起來呈現箱形。裙褶從身體中心線往左右平均分布，但是不管哪條裙褶，都要從腰部往下畫出筆直線條。

現今與袴搭配的和服主要是小袖或振袖。

明治時代的人們偏愛加入西洋元素的和服，袴與綁帶靴子的組合因此誕生。也可搭配草履。

背面

袖付附近會產生皺褶。由於被腰帶繫住，腰身周圍會產生縱向皺褶。背部不用畫上皺褶，只需在側邊畫上數條皺褶即可。

下擺畫得稍短一點，最好的比例是可看見腳跟的長度。和服會穿得比較短，所以不會從袴的下擺露出來。

側面

為了營造女學生的感覺，衣領後拉的幅度無須太多。

袴的底下藏有腰帶。腰帶繫成文庫結，在袴的表面形成平緩曲線。曲線的頂點位置落在肩胛骨下方。不用強調臀部曲線。

袴的構造與裙子相似，所以必須朝著下擺畫出自然向外展開的線條。

由於袖口的開口大，根據角度的不同，有時可看見穿在底下的長襦袢。

冷知識

大正浪漫的袴姿

女性正式踏入社會，大正民主開花結果的時代來臨。這個時代的女學生穿著紫色箭羽紋和服搭配紫褐色女袴上下學。這副打扮被視為「大正浪漫」的象徵。據說箭羽紋的寓意是勤學不輟。另外，在部分學校也能發現女學生流行穿短袴的例子。據說當時「崇洋」的女學生們總是走在流行的最尖端。

袴的穿法

1

先將和服穿得短一點，把袴攤開立於正中間並舉至腰部。

2

調整袴的位置，露出2～3公分和服腰帶。把袴的前繩繞到背後交叉打結，再直接拉到身前交叉一次。

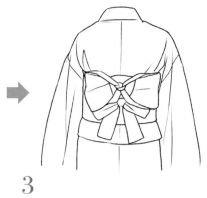

3

為了避免袴滑落，讓袴的前繩掛於背後腰帶，然後拉到腰帶下方打結。

4

將袴的後繩緊貼在腰帶結上方，穿過前繩下方綁在一起。

5

把拉到前方的繩子綁成蝴蝶結。蝴蝶結應打在身體右側。

6

把多出來的繩子往下拉，遮住繩結便完成了。

從各種姿勢觀察衣服和皺褶的變化

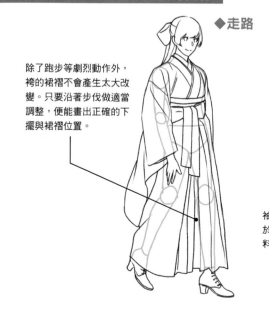

◆走路

除了跑步等劇烈動作外，袴的裙褶不會產生太大改變。只要沿著步伐做適當調整，便能畫出正確的下擺與裙褶位置。

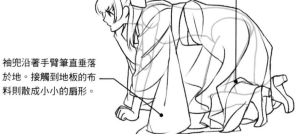

◆四肢著地

留意和服沿著身體形成的背部曲線。由於臀部以下膝蓋著地的緣故，應畫出布料垂落在膝蓋彎曲變形的皺褶。

袖兜沿著手臂筆直垂落於地。接觸到地板的布料則散成小小的扇形。

袴

許多人對於袴的印象是「武士在時代劇中經常穿著的衣物」。事實上，袴原本是男性的正式裝束。類型主要可分為擁有左右兩條褲管的「馬乘袴」，以及款式猶如裙子一般的「行燈袴」。本頁將介紹最具代表性的男袴——「馬乘袴」。

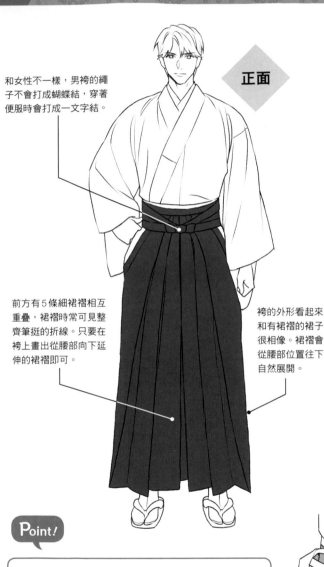

正面

和女性不一樣，男袴的繩子不會打成蝴蝶結，穿著便服時會打成一文字結。

前方有5條細裙褶相互重疊，裙褶時常可見整齊筆挺的折線。只要在袴上畫出從腰部向下延伸的裙褶即可。

袴的外形看起來和有裙褶的裙子很相像。裙褶會從腰部位置往下自然展開。

背面

腰板

裡頭放有布料或厚紙板的襯墊，功用是維持背部的筆挺外觀。腰板不會產生皺褶。

馬乘袴的後方只有1條裙褶。這條裙褶和兩褲管的分叉線位置一致，皆位於和服背面中心線往下延伸的線上。

側面

袴穿於腰帶的上方，所以腰帶結會被袴遮住。受腰帶厚度的影響，袴呈現微微向上鼓起的形狀。

笹襞

笹襞指的是從倒三角的開口部位可看見、於前側的皺褶。從開口部位也可看見穿在底下的和服。

立股

意指倒三角形開口的尖端。袴姿的下擺線會背後上揚，所以從立股延伸出來的縫線自然會偏向後方。

袴的側面開口寬廣，可以清楚看見穿在底下的腰帶與繩子纏繞的狀態。如果想追求細節，可在側面可見的腰帶上刻劃花紋，就會形成一幅精美的畫作。

Point!

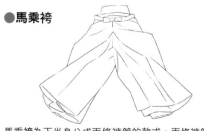

●馬乘袴

馬乘袴為下半身分成兩條褲管的款式。兩條褲管分岔的部位分別縫有名為「袴襠」的接布。馬乘袴不像普通褲子一樣在高處分岔，而是在膝蓋附近分成左右兩條褲管。

袴的穿法

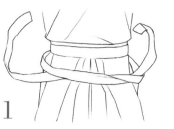

1

把袴放到腰帶上。將前繩拉到背後的腰帶上方交叉一次，再拉到身前交叉一次。

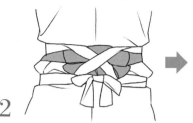

2

將拉到身前的前繩繞到背後，順著和服腰帶結交叉並緊緊打結。緊接著在腰帶結下方再打一個蝴蝶結。

3

將腰板放到腰帶上，把「箆」插進腰帶。等到腰板固定於背部之後，再將後繩拉到身前。

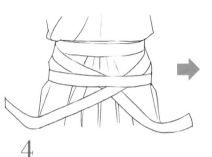

4

把繞到前方的袴的後繩穿過前繩底下，打一個結。

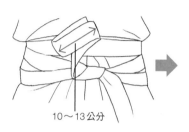

10～13公分

5

把繩子反折成約10～13公分的長度後，放至繩結上頭。

6

拿起另一端繩子穿過反折繩子的底下，以繞圈方式捆綁起來。最後調整成一字結的形狀即可完成。

從各種姿勢觀察衣服和皺褶的變化

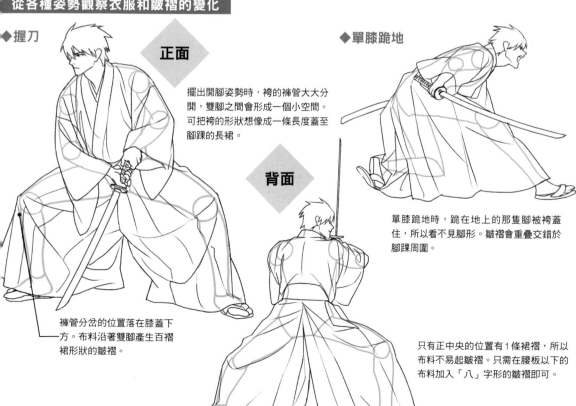

◆握刀

正面

擺出開腳姿勢時，袴的褲管大大分開，雙腳之間會形成一個小空間。可把袴的形狀想像成一條長度蓋至腳踝的長裙。

背面

◆單膝跪地

單膝跪地時，跪在地上的那隻腳被袴蓋住，所以看不見腳形。皺褶會重疊交錯於腳踝周圍。

褲管分岔的位置落在膝蓋下方。布料沿著雙腳產生百褶裙形狀的皺褶。

只有正中央的位置有1條裙褶，所以布料不易起皺褶。只需在腰板以下的布料加入「八」字形的皺褶即可。

巫女裝束

侍奉神明的女性（巫女）所穿著的服裝稱之為「巫女裝束」。基本上，巫女最常見的打扮是白色和服搭配緋袴。在古代藉由跳奉納舞等儀式，成為神明與凡人之間的橋樑。如今巫女的身影也常見於各神社。

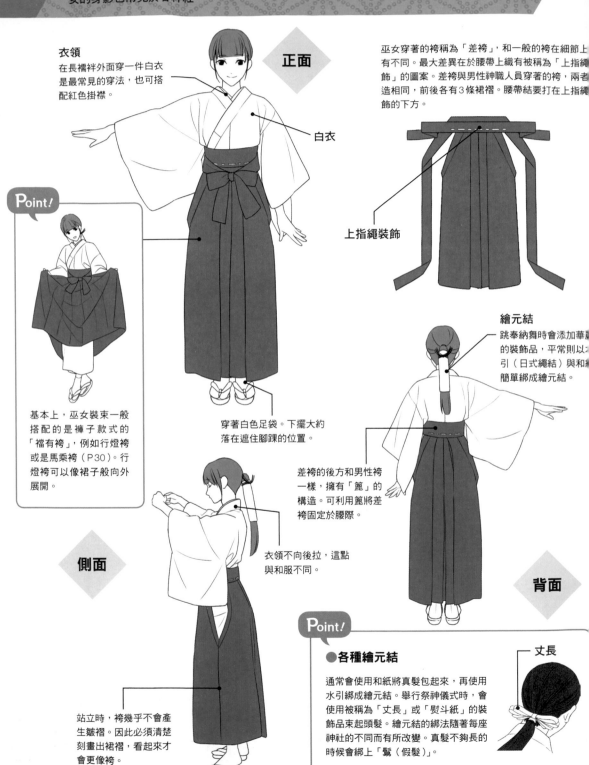

正面

衣領
在長襦袢外面穿一件白衣是最常見的穿法，也可搭配紅色掛襟。

白衣

巫女穿著的袴稱為「差袴」，和一般的袴在細節上有所不同。最大差異在於腰帶上織有被稱為「上指繩飾」的圖案。差袴與男性神職人員穿著的袴，兩者造相同，前後各有3條裙褶。腰帶結要打在上指繩飾的下方。

上指繩裝飾

Point!

基本上，巫女裝束一般搭配的是褲子款式的「襠有袴」，例如行燈袴或是馬乘袴（P30）。行燈袴可以像裙子般向外展開。

穿著白色足袋。下擺大約落在遮住腳踝的位置。

繪元結
跳奉納舞時會添加華麗的裝飾品，平常則以水引（日式繩結）與和簡單綁成繪元結。

差袴的後方和男性袴一樣，擁有「箆」的構造。可利用箆將差袴固定於腰際。

衣領不向後拉，這點與和服不同。

側面

背面

Point!

● 各種繪元結

通常會使用和紙將真髮包起來，再使用水引綁成繪元結。舉行祭神儀式時，會使用被稱為「丈長」或「熨斗紙」的裝飾品束起頭髮。繪元結的綁法隨著每座神社的不同而有所改變。真髮不夠長的時候會綁上「鬘（假髮）」。

丈長

站立時，袴幾乎不會產生皺褶。因此必須清楚刻畫出裙褶，看起來才會更像袴。

◆千早　在舉行祭神儀式或跳舞時所穿著的巫女裝束。和服外頭披著一件類似羽織的衣物，由於側邊與衣袖沒有縫合，所以會使用胸繩繫住前襟。千早的布料通常會繡上鶴或松等「吉祥圖騰」，或是選用純白無圖案的「白無地」。

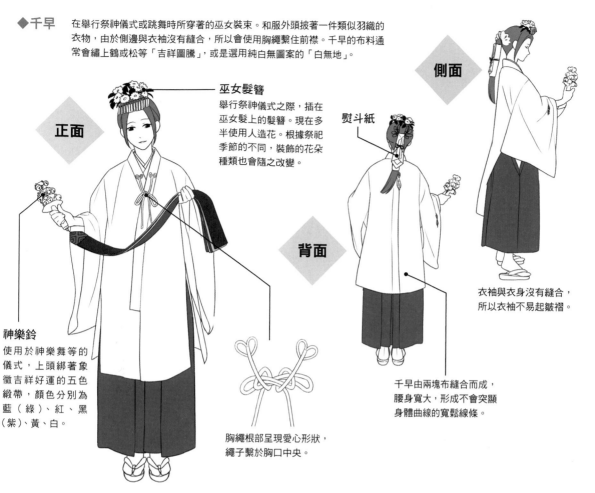

側面

正面

巫女髮簪
舉行祭神儀式之際，插在巫女髮上的髮簪。現在多半使用人造花。根據祭祀季節的不同，裝飾的花朵種類也會隨之改變。

熨斗紙

背面

衣袖與衣身沒有縫合，所以衣袖不易起皺褶。

神樂鈴
使用於神樂舞等的儀式，上頭綁著象徵吉祥好運的五色緞帶，顏色分別為藍（綠）、紅、黑（紫）、黃、白。

千早由兩塊布縫合而成，腰身寬大，形成不會突顯身體曲線的寬鬆線條。

胸繩根部呈現愛心形狀，繩子繫於胸口中央。

◆袙裝束　巫女跳奉納舞時所穿著的正式裝束。從傳統的女房裝束演變而來，擁有華麗裝飾為其最大特色。巫女表演秋季「浦安之舞」與春季「豐榮舞」時會穿著袙裝束。

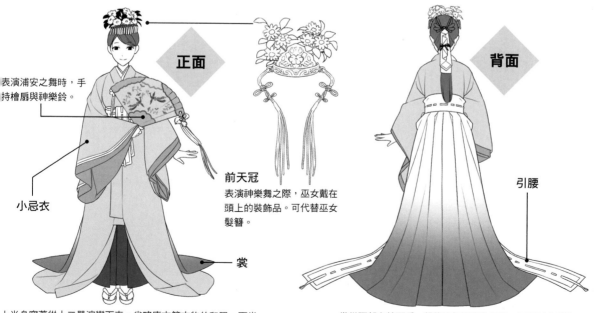

正面

表演浦安之舞時，手持檜扇與神樂鈴。

背面

前天冠
表演神樂舞之際，巫女戴在頭上的裝飾品。可代替巫女髮簪。

小忌衣

裳

引腰

上半身穿著從十二單演變而來、省略唐衣等衣物的和服，下半身搭配緋袴，接著在這一整套正式裝束外頭披上小忌衣。由於重疊穿衣的緣故，衣袖顯得沉甸甸的。

裳從腰部自然下垂，朝著地板展開為扇形。下擺以身體為中心，形成一個圓弧。引腰沿著下擺垂落於地。

浴衣

浴衣原本是指沐浴後穿著的室內服，現在則被視為夏季應景服裝，成為人人追求的時尚指標。與和服相比，浴衣的外觀構造看起來較簡單，可利用腰帶的綁法與小道具突顯角色的個性。

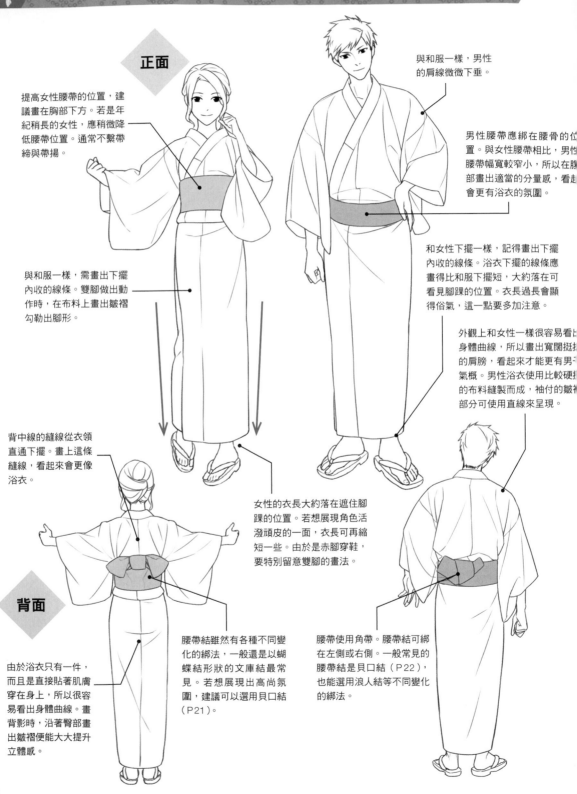

正面

提高女性腰帶的位置，建議畫在胸部下方。若是年紀稍長的女性，應稍微降低腰帶位置。通常不繫帶締與帶揚。

與和服一樣，需畫出下擺內收的線條。雙腳做出動作時，在布料上畫出皺褶勾勒出腳形。

背中線的縫線從衣領直通下擺。畫上這條縫線，看起來會更像浴衣。

背面

由於浴衣只有一件，而且是直接貼著肌膚穿在身上，所以很容易看出身體曲線。畫背影時，沿著臀部畫出皺褶便能大大提升立體感。

腰帶結雖然有各種不同變化的綁法，一般還是以蝴蝶結形狀的文庫結最常見。若想展現出高尚氛圍，建議可以選用貝口結（P21）。

女性的衣長大約落在遮住腳踝的位置。若想展現角色活潑頑皮的一面，衣長可再縮短一些。由於是赤腳穿鞋，要特別留意雙腳的畫法。

與和服一樣，男性的肩線微微下垂。

男性腰帶應綁在腰骨的位置。與女性腰帶相比，男性腰帶幅寬較窄小，所以在腹部畫出適當的分量感，看起來會更有浴衣的氛圍。

和女性下擺一樣，記得畫出下擺內收的線條。浴衣下擺的線條應畫得比和服下擺短，大約落在可看見腳踝的位置。衣長過長會顯得俗氣，這一點要多加注意。

外觀上和女性一樣很容易看出身體曲線，所以畫出寬闊挺拔的肩膀，看起來才能更有男子氣概。男性浴衣使用比較硬挺的布料縫製而成，袖付的皺褶部分可使用直線來呈現。

腰帶使用角帶。腰帶結可綁在左側或右側。一般常見的腰帶結是貝口結（P22），也能選用浪人結等不同變化的綁法。

側面

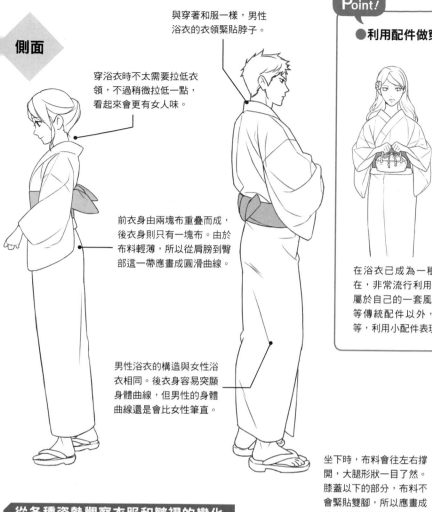

與穿著和服一樣,男性浴衣的衣領緊貼脖子。

穿浴衣時不太需要拉低衣領,不過稍微拉低一點,看起來會更有女人味。

前衣身由兩塊布重疊而成,後衣身則只有一塊布。由於布料輕薄,所以從肩膀到臀部這一帶應畫成圓滑曲線。

男性浴衣的構造與女性浴衣相同。後衣身容易突顯身體曲線,但男性的身體曲線還是會比女性筆直。

Point!

● 利用配件做穿搭

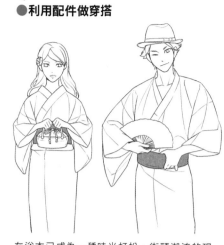

在浴衣已成為一種時尚打扮、街頭潮流的現在,非常流行利用各種時髦配件做搭配,穿出屬於自己的一套風格。除了髮簪、腰帶裝飾品等傳統配件以外,也能搭配帽子、藤編包等等,利用小配件表現角色的個人特質。

從各種姿勢觀察衣服和皺褶的變化

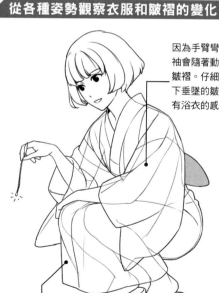

因為手臂彎曲的緣故,衣袖會隨著動作在表面產生皺褶。仔細畫出從袖付向下垂墜的皺褶,看起來更有浴衣的感覺。

坐下時,布料會往左右撐開,大腿形狀一目了然。膝蓋以下的部分,布料不會緊貼雙腳,所以應畫成略為寬鬆的四方形。

屈膝蹲下時,大腿撐開布料,所以前身衣會微微敞開。

向前探身時,背部布料被拉直,身體曲線清晰可見。

後身衣折疊於膝蓋後方。

因手臂彎曲而變得寬鬆的衣袖,表面會形成銳角三角形的皺褶。

35

甚平

甚平多作為夏天穿著的居家便服。屬於不用多花功夫就能輕易穿上的和服，因此現在越來越多人捨棄浴衣，改穿甚平參加祭典或煙火大會。單靠縫在身衣的綁繩便能固定前襟，穿起來相當涼爽舒適。

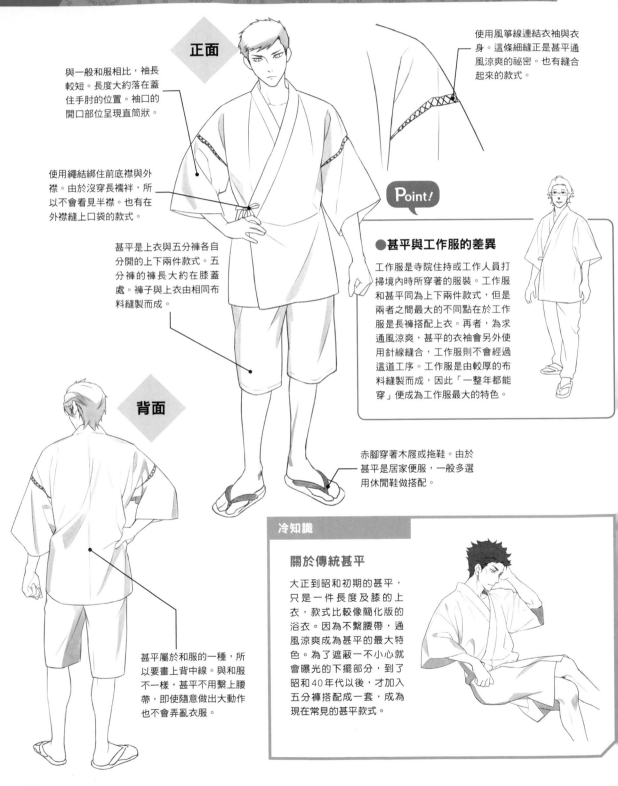

正面

與一般和服相比，袖長較短。長度大約落在蓋住手肘的位置。袖口的開口部位呈現直筒狀。

使用繩結綁住前底襟與外襟。由於沒穿長襦袢，所以不會看見半襟。也有在外襟縫上口袋的款式。

甚平是上衣與五分褲各自分開的上下兩件款式。五分褲的褲長大約在膝蓋處。褲子與上衣由相同布料縫製而成。

使用風箏線連結衣袖與衣身。這條細縫正是甚平通風涼爽的祕密。也有縫合起來的款式。

Point!

●甚平與工作服的差異

工作服是寺院住持或工作人員打掃境內時所穿著的服裝。工作服和甚平同為上下兩件款式，但是兩者之間最大的不同點在於工作服是長褲搭配上衣。再者，為求通風涼爽，甚平的衣袖會另外使用針線縫合，工作服則不會經過這道工序。工作服是由較厚的布料縫製而成，因此「一整年都能穿」便成為工作服最大的特色。

背面

甚平屬於和服的一種，所以要畫上背中線。與和服不一樣，甚平不用繫上腰帶，即使隨意做出大動作也不會弄亂衣服。

赤腳穿著木屐或拖鞋。由於甚平是居家便服，一般多選用休閒鞋做搭配。

冷知識

關於傳統甚平

大正到昭和初期的甚平，只是一件長度及膝的上衣，款式比較像簡化版的浴衣。因為不繫腰帶，通風涼爽成為甚平的最大特色。為了遮蔽一不小心就會曝光的下擺部分，到了昭和40年代以後，才加入五分褲搭配成一套，成為現在常見的甚平款式。

日本服飾歷史

關於日本服飾，目前已知最早的資料是約成書於3世紀後半的《魏志倭人傳》。書上記載著尚不能被稱為「服飾」的衣物——在布上挖一個洞，從頭上套下來的「貫頭衣」。接下來，從古墳時代開始一直到大和、飛鳥時代，從中國與朝鮮半島傳來的服裝在上層階級被廣泛使用。最大特徵是和服領口左右相交成與現代習慣相反的「左衽」。直到奈良時代西元719年，遣唐使帶來當時世界最大文明國——中國唐朝的唐風文化。以此為契機，和服領口才改為左右相交為「右衽」。於是，奈良～平安中期成為唐風文化的

全盛時期。最後伴隨國風文化的興盛，服飾漸漸走向寬鬆優美的風格，化身為深具日本特色的衣物。廣為人知的「十二單」等王朝裝束，便是在這種環境下誕生於平安時代中後時期。從此以後，日本服飾不斷重複著簡化王朝裝束的過程直到今日。例如將「單衣」改成外套款式成為「直垂」，裁去直垂的衣袖製成「肩衣」，然後繼續簡化成「袴」。女性服飾省略袴，脫去「褂」的「小袖」打扮成為現代人穿著的和服雛型。日本服飾的歷史就是像這樣，從彌生時代開始連綿不絕地流傳至今。

和服的畫法 甚平

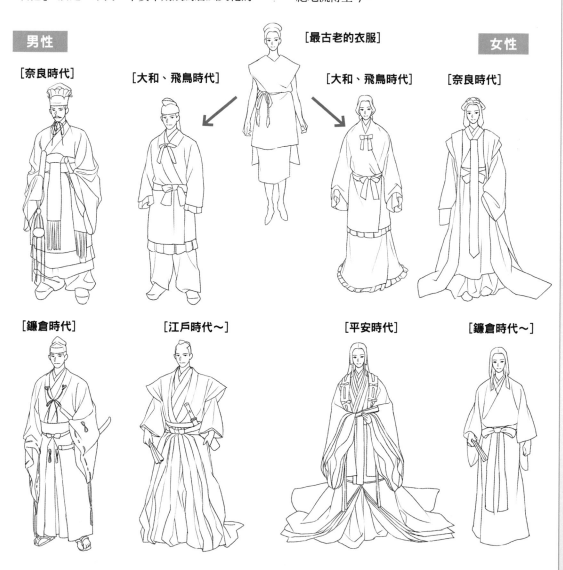

男性 ／ 女性

[最古老的衣服]

[奈良時代] ［大和、飛鳥時代］ ［大和、飛鳥時代］ ［奈良時代］

[鎌倉時代] ［江戶時代～］ ［平安時代］ ［鎌倉時代～］

陰陽師

在古代日本的律令體制中，根據陰陽五行思想從事祭祀祈禱的專業人員稱為「陰陽師」。平安時代甚至出現精通天文、陰陽道，擁有超凡能力的偉大陰陽師——安倍晴明。讓角色手持咒符與扇子，展現陰陽師的凜然姿態吧。

狩衣

現今祭祀儀式中神職人員穿著的狩衣，在平安時代被當作貴族的日常便衣使用。因此，狩衣的最大特色是顏色與花樣多變、穿起來活動方便不受拘束。到了鎌倉時代，狩衣的用途才漸漸改為當作禮服使用。

正面

立烏帽子
被稱為「羅」的薄布袋表面塗有黑漆的帽子。正面凹陷，兩側鼓起。整體看起來呈現三角形。

冷知識

立烏帽子的戴法

烏帽子看起來很像直接戴上即可，但是當時的人認為頭頂被看見是一件非常可恥的事，所以會使用固定於立烏帽子內側、名為「小結」的繩子，綁在束成「丁髷」的髮髻根部，藉此固定烏帽子。

盤領

內裡縫有厚紙板的圓形立領，衣領上繡著「X」字形圖案。穿著時使用「受緒」綁住琉璃珠固定衣領。

袖括繩
避免衣袖造成妨礙而纏繞於袖口的飾繩。多餘的繩子會從袖口下方露出來。

蝙蝠扇

有5根扇骨，只有單側扇面貼有紙張。打開後的形狀與現代扇子相似。

指貫
在褲管下擺穿有繩子。使用繩子將褲管束於腳踝，不讓下擺敞開。

衣袖與後衣身縫合在一起。

背面

宛帶
使用與狩衣相同的布料縫製而成。

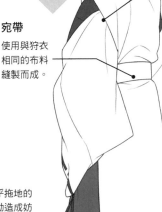

冷知識

鞋履的種類

平安時代除了草履以外，還有貴族專屬的鞋履。在此介紹最具代表性的兩種鞋履。

淺沓
使用海蘿作為黏劑固定紙張，表面再塗上黑漆。楦頭內側墊有白布，防止腳背與淺沓直接接觸。

烏皮沓
由皮革製成，尖尖的鞋頭為其最大特色。烏皮沓被視為淺沓的原型。

下擺長到幾乎拖地的地步。對行動造成妨礙時，穿衣者會將下擺向內對折，塞入左側腰帶固定。

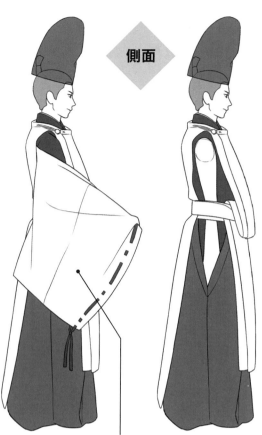

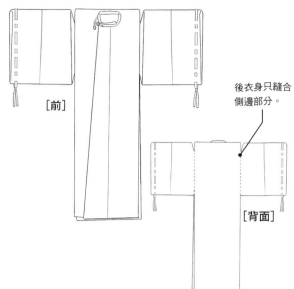

側面

◆狩衣的構造 最大特徵是前衣身的側邊部分沒有縫合，且有一條筆直的衣襟線。

[前]

後衣身只縫合側邊部分。

[背面]

狩衣衣袖與衣身同寬，尺寸大到可以遮住整隻手臂。衣袖形狀看起來像正方形。

Point!

●宛帶的構造

將宛帶在腹部綁成一個蝴蝶結，但被向上捲起的「端折」蓋住，實際上看不到蝴蝶結。端折與腹部保有一小段空間，所以提筆作畫時，必須表現出微微的寬鬆感。

◆狩衣的穿法

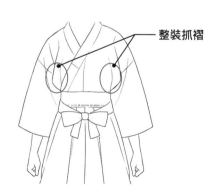

整裝抓褶

穿著像狩衣這種衣身寬大的服裝時，必須倚靠折疊和服做出皺褶，調整衣型。這些皺褶被稱為「整裝抓褶」。另外，如果腰帶繫得太緊，下擺會被卡住，導致雙手無法自由活動。因此需左右拉動下擺做適當調整。

◆指貫的穿法

隨著綁褲管的繩結位置不同，指貫也具有不同的用途。使用飾繩將褲管束於腳踝的綁法稱為「下括」；為了便於做出劇烈活動而將褲管束於膝蓋下方的綁法則稱為「上括」。不管哪種綁法，輪廓都呈現下擺鼓起的形狀。根據等腰三角形的概念提筆繪製即可。

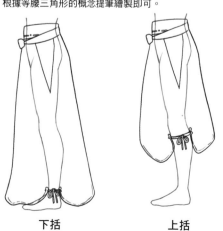

下括　　　上括

※有關陰陽師的「從各種姿勢觀察衣服和皺褶的變化」，請參考P41。

公家童子

為配合小孩子的好動性格，將狩衣的後襬裁短縫製成「半尻」。江戶時代以後，半尻成為皇族與上流貴族小孩的儀式禮服。到了現代，半尻依舊是皇室小孩參加「著袴儀式」的正式裝束。提筆畫出小孩子天真無邪的表情與舉動吧。

半尻

從狩衣修改而成、適合小孩子穿著的裝束。狩衣的後衣身下襬很長，為了讓小孩子方便活動，半尻的後襬被剪到1尺（30.3公分）左右。這點是半尻最大的特色。下半身一樣穿著指貫，衣袖裝飾著被稱為「毛拔型置括」的袖括。

正面

半尻
腰身窄小，可捲起衣身調整長度。和狩衣一樣，這個部位不會產生皺褶。可畫一個長方形輔助作畫。

置括
置括是一種繩結綁法，使用左右扭轉編織而成的美麗組紐打成「毛拔型」或「鮑結」。鮑結的繩結可以輕易解開，是一種可重複利用的綁法，看起來華麗感十足且深具裝飾性。即使到了現在也經常用來裝飾水引的衣袖。

毛拔型

◆前凸的大口

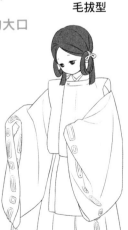

和狩衣一樣，下半身通常搭配指貫，不過也能搭配被稱為「前凸的大口」的白絹材質大口袴。所謂的「大口袴」，意指褲管開口大大敞開的袴。

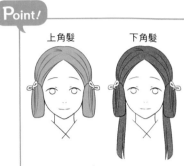

Point!

上角髮　　下角髮

頭髮綁成名為「角髮」的髮型。將頭髮旁分，分別綁至耳後。角髮還能細分成兩個種類：把垂下來的頭髮挽起來的髮型稱為「上角髮」；任由頭髮自然垂落的髮型則稱為「下角髮」。

袖口寬大。即使手臂放下來，依舊能窺見衣袖中的單衣。

背面

宛帶
用來調整衣長。

大人穿的狩衣下襬長到幾乎快要拖地的地步，但是半尻的下襬較短。因此，背影要畫得簡潔俐落。相對的，衣袖會顯得更有分量感。

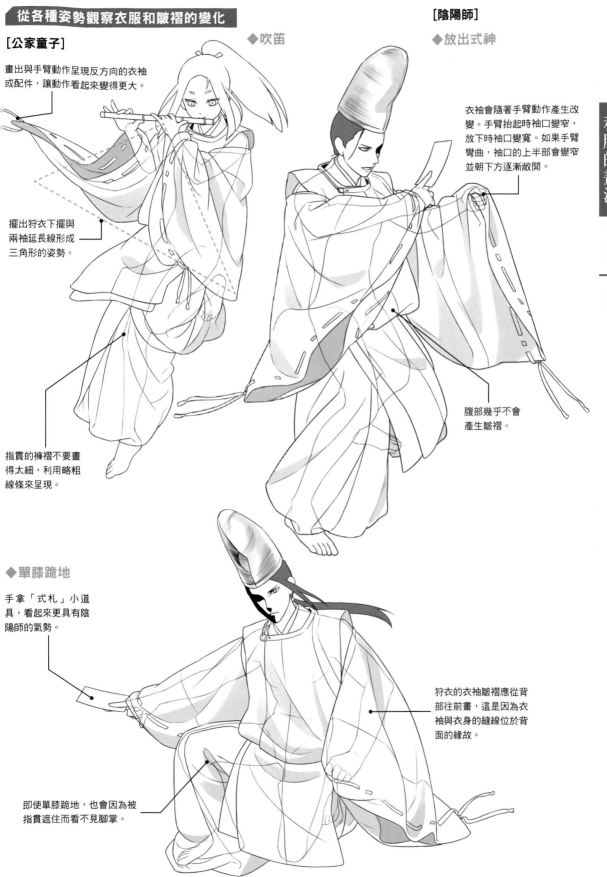

從各種姿勢觀察衣服和皺褶的變化

[公家童子]

◆吹笛

畫出與手臂動作呈現反方向的衣袖或配件，讓動作看起來變得更大。

擺出狩衣下擺與兩袖延長線形成三角形的姿勢。

指貫的褲褶不要畫得太細，利用略粗線條來呈現。

[陰陽師]

◆放出式神

衣袖會隨著手臂動作產生改變。手臂抬起時袖口變窄，放下時袖口變寬。如果手臂彎曲，袖口的上半部會變窄並朝下方逐漸敞開。

腹部幾乎不會產生皺褶。

◆單膝跪地

手拿「式札」小道具，看起來更具有陰陽師的氣勢。

狩衣的衣袖皺褶應從背部往前畫，這是因為衣袖與衣身的縫線位於背面的緣故。

即使單膝跪地，也會因為被指貫遮住而看不見腳掌。

平安時代 紫式部

說起讓朝廷文學開花結果的優美貴族文化代表，莫過於創作《源氏物語》的知名作者紫式部。以作為平安時代貴族的女房裝束而聞名的「十二單」，同樣流行於這個時代。十二單配色鮮艷繽紛、服裝款式華麗講究。讓我們掌握這些特點，畫出正統的十二單吧。

十二單

相當於男性「束帶（P46）」的女性正式裝束。下半身著袴，上半身著單衣，接著疊好幾層衣服。顏色搭配隨著季節與場合改變，可從袖口與領口窺見配色繽紛的衣物，是當時的時尚指標。

◆裳的構造

圍住後腰以下部位的裝飾長裙。先綁上小繩，再將縫有刺繡的小腰重疊其上並繫於腰間。引腰同樣繡有刺繡。幅寬八巾（約36公分）的布上繪有風景圖等圖案。

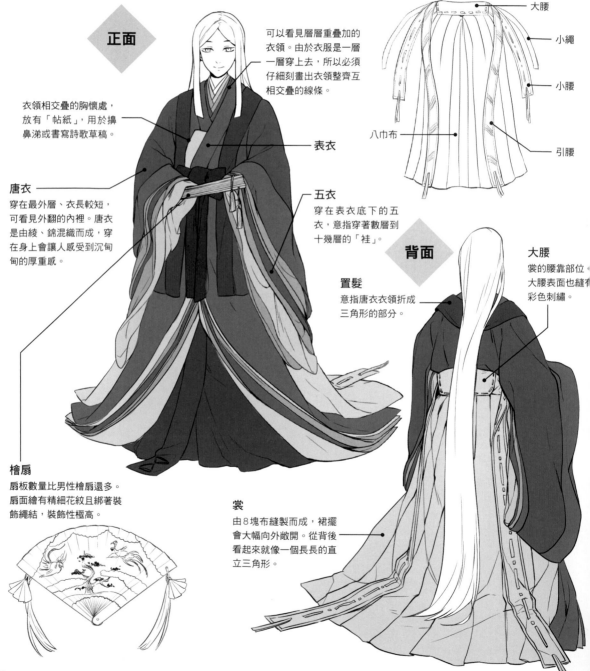

正面

可以看見層層重疊加的衣領。由於衣服是一層一層穿上去，所以必須仔細刻畫出衣領整齊互相交疊的線條。

衣領相交疊的胸懷處，放有「帖紙」，用於擤鼻涕或書寫詩歌草稿。

唐衣
穿在最外層、衣長較短，可看見外翻的內裡。唐衣是由綾、錦混織而成，穿在身上會讓人感受到沉甸甸的厚重感。

表衣

五衣
穿在表衣底下的五衣，意指穿著數層到十幾層的「袿」。

大腰
裳的腰靠部位大腰表面也縫有彩色刺繡。

置髮
意指唐衣衣領折成三角形的部分。

背面

大腰 ─ 小繩 ─ 小腰 ─ 引腰

八巾布

檜扇
扇板數量比男性檜扇還多。扇面繪有精細花紋且綁著裝飾繩結，裝飾性極高。

裳
由8塊布縫製而成，裙擺會大幅向外敞開。從背後看起來就像一個長長的直立三角形。

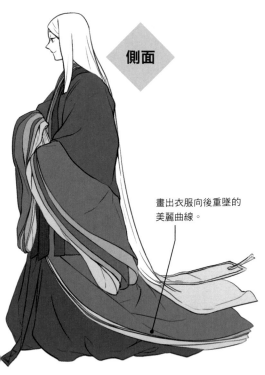

側面

畫出衣服向後重墜的
美麗曲線。

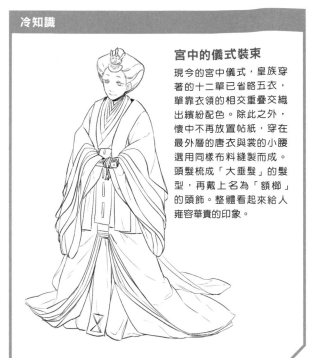

冷知識

宮中的儀式裝束

現今的宮中儀式，皇族穿
著的十二單已省略五衣，
單靠衣領的相交重疊交織
出繽紛配色。除此之外，
懷中不再放置帖紙，穿在
最外層的唐衣與裳的小腰
選用同樣布料縫製而成。
頭髮梳成「大垂髮」的髮
型，再戴上名為「額櫛」
的頭飾。整體看起來給人
雍容華貴的印象。

十二單的穿法

十二單的穿著順序為單衣、長袴、
五衣、打衣、表衣、唐衣、裳。依
照現今穿法，等到上層衣服穿好後
會將下層衣服的腰繩解開抽掉。
十二單由多層衣物構成，繪圖時可
利用顏色區分，避免混淆。

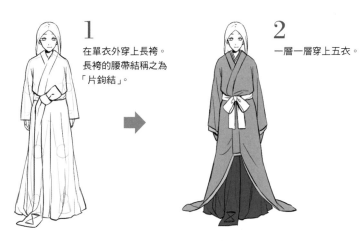

1

在單衣外穿上長袴。
長袴的腰帶結稱之為
「片鉤結」。

2

一層一層穿上五衣。

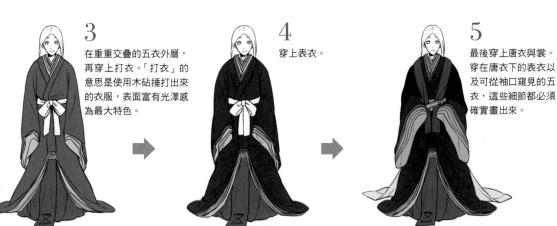

3

在重重交疊的五衣外層，
再穿上打衣。「打衣」的
意思是使用木砧捶打出來
的衣服，表面富有光澤感
為最大特色。

4

穿上表衣。

5

最後穿上唐衣與裳。
穿在唐衣下的表衣以
及可從袖口窺見的五
衣，這些細節都必須
確實畫出來。

小袿

不穿唐衣而在袿的外層披上「小袿」，在宮廷中屬於次級禮服的穿法。小袿的整體尺寸比袿還要小一圈，包含衣長、衣袖都比較短。底下穿著表衣、打衣、袿、單衣。另外，小袿也是身分地位崇高的女性，於私人宅邸歇息時所穿著的日常便衣。確實表現出沉甸甸的厚重感是此時的作畫重點。

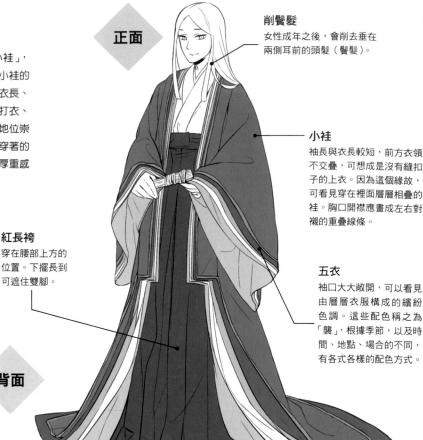

正面

削鬢髮
女性成年之後，會削去垂在兩側耳前的頭髮（鬢髮）。

小袿
袖長與衣長較短，前方衣領不交疊，可想成是沒有縫扣子的上衣。因為這個緣故，可看見穿在裡面層層相疊的袿。胸口開襟應畫成左右對襯的重疊線條。

五衣
袖口大大敞開，可以看見由層層衣服構成的繽紛色調。這些配色稱之為「襲」，根據季節，以及時間、地點、場合的不同，有各式各樣的配色方式。

紅長袴
穿在腰部上方的位置。下擺長到可遮住雙腳。

背面

十二單（P42）擁有名為「置髮」的構造，形狀如同凸出的三角形。小袿並沒有這種構造，只看得到衣領。

下擺長到拖地，所以繪製背影時，別忘記畫出向外敞開的下擺。皺褶由腰際向下垂落，最後堆積於下擺。

冷知識

神祕的細長裝束

在平安時代，除了十二單與小袿之外，還有一種名為「細長」的裝束。據說細長是平安時代貴族官員的小孩所穿著的服飾，或是年輕女子的華服。在當成兒童服飾使用的情況中，細長看起來很像衣身加長的「水干（P50）」，後來多作為生產賀禮。若是年輕女子的表衣，則是沒有縫上衣襟、側邊敞開、衣身分為兩片以上的長大衣。話雖如此，由於缺乏相關史實紀錄，穿者身分為何、通常在哪種場合穿著等的疑問至今仍然無法解開，所以細長可說是充滿謎團的神祕服裝。

從各種姿勢觀察衣服和皺褶的變化

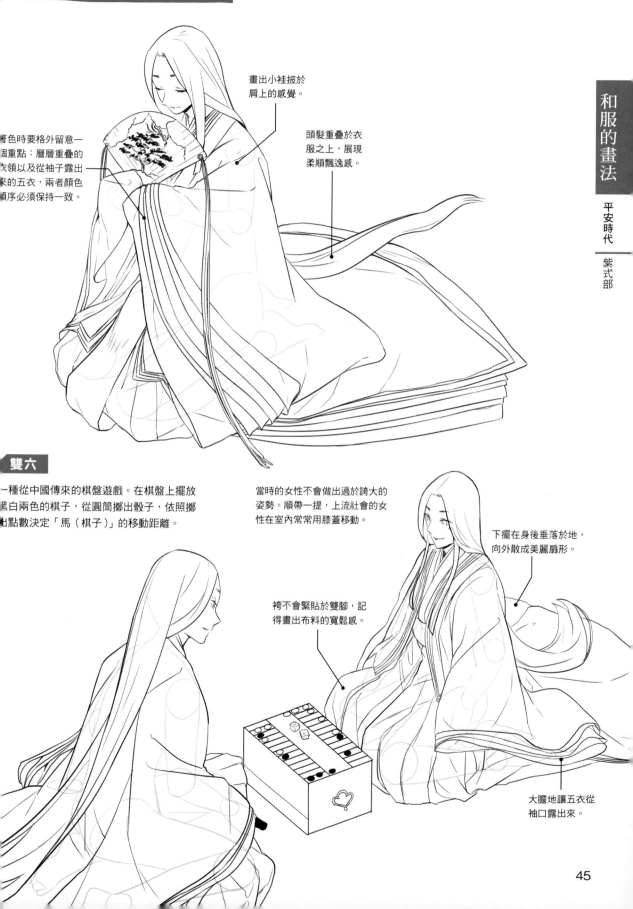

畫出小袿披於肩上的感覺。

頭髮重疊於衣服之上，展現柔順飄逸感。

著色時要格外留意一個重點：層層重疊的衣領以及從袖子露出來的五衣，兩者顏色順序必須保持一致。

雙六

一種從中國傳來的棋盤遊戲。在棋盤上擺放黑白兩色的棋子，從圓筒擲出骰子，依照擲出點數決定「馬（棋子）」的移動距離。

當時的女性不會做出過於誇大的姿勢。順帶一提，上流社會的女性在室內常常用膝蓋移動。

下擺在身後垂落於地，向外散成美麗扇形。

袴不會緊貼於雙腳，記得畫出布料的寬鬆感。

大膽地讓五衣從袖口露出來。

平安時代 藤原道長

藤原道長是平安時代中期以寫下和歌「此世即吾世，如月滿無缺」而聞名的公卿與政治家。讓自己的女兒嫁給天皇，高居「攝政」官位並掌握極大權勢。畫出藤原道長威風凜凜，充滿自信與威嚴的姿態吧。

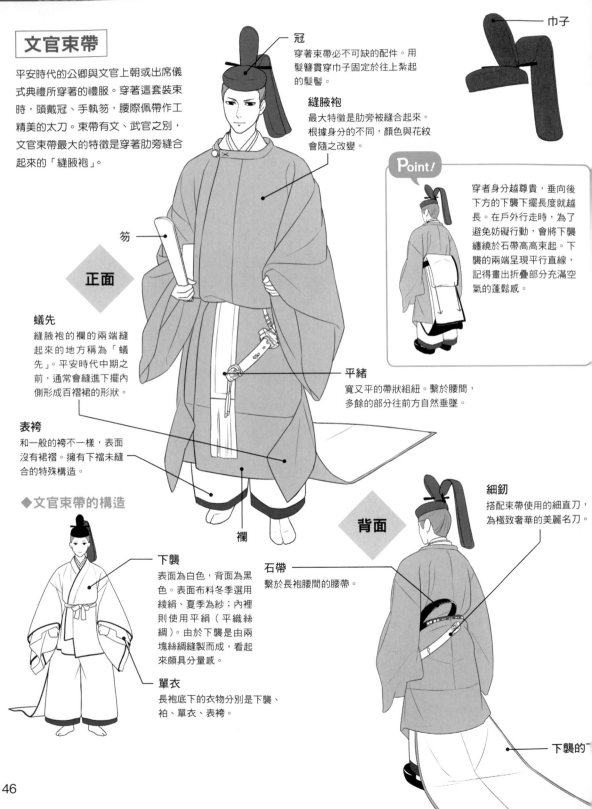

文官束帶

平安時代的公卿與文官上朝或出席儀式典禮所穿著的禮服。穿著這套裝束時，頭戴冠、手執笏，腰際佩帶作工精美的太刀。束帶有文、武官之別，文官束帶最大的特徵是穿著肋旁縫合起來的「縫腋袍」。

冠
穿著束帶必不可缺的配件。用髮簪貫穿巾子固定於往上紮起的髮髻。

巾子

縫腋袍
最大特徵是肋旁被縫合起來。根據身分的不同，顏色與花紋會隨之改變。

Point!
穿者身分越尊貴，垂向後下方的下襲下擺長度就越長。在戶外行走時，為了避免妨礙行動，會將下襲纏繞於石帶高高束起。下襲的兩端呈現平行直線，記得畫出折疊部分充滿空氣的蓬鬆感。

正面

笏

蟻先
縫腋袍的襴的兩端縫起來的地方稱為「蟻先」。平安時代中期之前，通常會縫進下擺內側形成百褶裙的形狀。

表袴
和一般的袴不一樣，表面沒有裙褶。擁有下襠未縫合的特殊構造。

平緒
寬又平的帶狀組紐。繫於腰間，多餘的部分往前方自然垂墜。

◆文官束帶的構造

下襲
表面為白色，背面為黑色。表面布料冬季選用綾絹、夏季為紗；內裡則使用平絹（平織絲絹）。由於下襲是由兩塊絲綢縫製而成，看起來顏具分量感。

單衣
長袍底下的衣物分別是下襲、袙、單衣、表袴。

襴

背面

細釼
搭配束帶使用的細直刀，為極致奢華的美麗名刀。

石帶
繫於長袍腰間的腰帶。

下襲的

武官束帶

接下來要介紹四品以下武官的正式裝束。這套裝束非戰鬥用，主要用途是替儀式典禮或閱兵活動增光添彩，也可作為舞蹈表演服裝。裝飾性的武器以及肋旁沒有縫合的「闕腋袍」是武官束帶最大的特色。

Point!

●卷纓冠

卷纓冠兩側插著馬毛製成的「緌」，是武官專用的禮帽。把「纓」向內捲，再用白木木片固定。

緌

纓

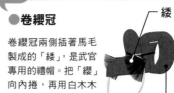

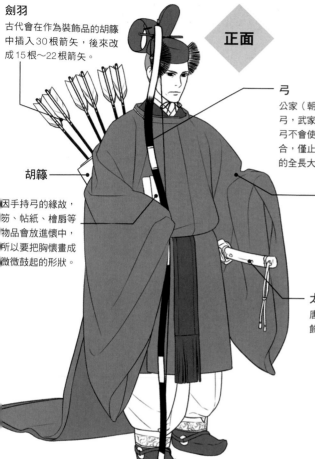

正面

劍羽
古代會在作為裝飾品的胡籙中插入30根箭矢，後來改成15根～22根箭矢。

弓
公家（朝廷官員）右手持弓，武家左手持弓。這把弓不會使用於實際戰鬥場合，僅止於裝飾。留意弓的全長大約和身高相等。

胡籙
因手持弓的緣故，笏、帖紙、檜扇等物品會放進懷中，所以要把胸懷畫成微微鼓起的形狀。

闕腋袍
肋旁敞開沒有縫合。

太刀
唐鍔與刀柄上鑲有裝飾性的金屬零件。

石帶

用石帶束起比狩衣寬一倍的腰身，所以不管從正面或背面的角度看，下擺都會呈現梯形。

樺卷
為了裝飾、加強箭矢強度，將削細的樺櫻樹皮纏繞其上。

間塞
捆在胡籙表面的紙張，與箭矢的樺卷同色。

◆武官束帶的構造

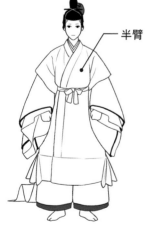

半臂

在下襲的外層穿上半臂，最外層再套上一件闕腋袍。由於只有縫合腹部、肩膀以及衣袖連接背部的部分，形成可從側邊窺見半臂的構造。

冷知識

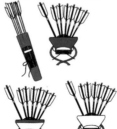

樺卷與間塞同色，而且顏色的使用隨著年齡而改變。青年使用紅梅色、壯年使用邊緣帶有紅梅色、老年使用白色。隨著年齡的增長，顏色漸漸變淺。

背面

闕腋袍的下擺長度比下襲短，所以兩者重疊時，可看見下襲從袍底露出來的樣子。

直衣

直衣是上朝時穿著的便裝，若舉現代服裝為例，比較像是稍微休閒一點的短外套。腰帶部分捨棄石帶，改用絹帶繫於腰間。立烏帽子、檜扇同樣是不可或缺的配件。與其他裝束相比，直衣的色彩較為鮮艷，讓我們一邊享受配色樂趣一邊提筆畫出直衣吧。

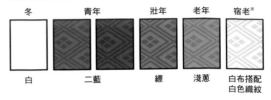
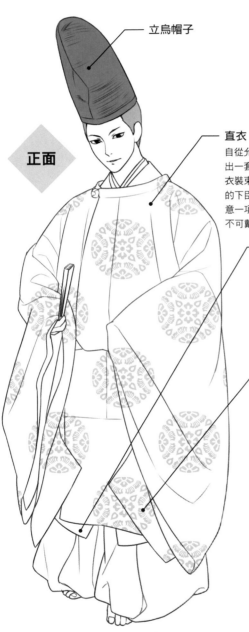

正面

立烏帽子

直衣
自從允許公家穿著直衣進宮之後，便衍生出一套詳細的配色規範。原則上，穿著直衣裝束不可謁見天皇，除了獲得特殊允許的下臣才能進宮謁見天皇。此時要格外留意一項重點：謁見天皇時，必須戴冠，且不可戴烏帽子。

出衣
在直衣裝束中，把相當於單衣的衣物縫製得比「衵」還要長，讓前衣身下擺從直衣底下稍微露出來，產生不同的顏色搭配。這種穿法稱為「出衣」。藉由三色、五色混搭，展現華麗感，或加強應景的節慶色彩。只要改變顏色與織紋，就能營造出各式各樣的氛圍。

蟻先
取大範圍的外袍下擺，向內側縫合起來，在前衣身反折的部分看起來像一面旗子。

背面

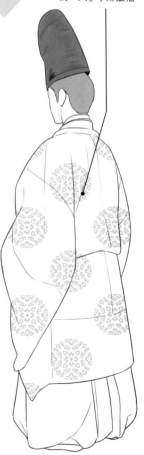

由於袖寬較大，從背可看見從肩膀往下延的「八」字形皺褶。

直衣布袴
參加盛大儀式，或想在宴席上看起來更加玉樹臨風時，可增加下襲的長度，成為下擺拖地的「布袴」。因應布料的移動方式，畫出表面的皺褶。再者，由於直衣布袴屬於正式裝束，別忘記將立烏帽子改為冠。

衣冠

平安時代以後，取代作為儀式裝束的束帶，成為宮中的勤務服。衣冠是束帶的簡略樣式，省略襯衣的部分，不穿表袴改以寬鬆的指貫取代。款式不分文、武官，可是在色調與花紋方面都有詳盡規定。現在除了皇族於宮中祭祀會穿著衣冠之外，衣冠也是神社神職人員的正式裝束。

正面

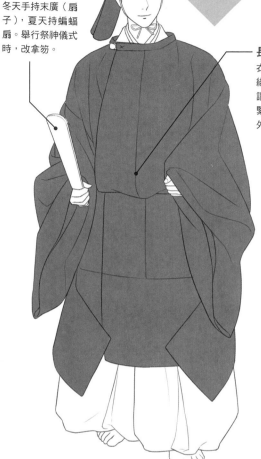

垂纓冠
勤務中穿戴垂纓冠。

笏
冬天手持末廣（扇子），夏天持蝙蝠扇。舉行祭神儀式時，改拿笏。

長袍
衣冠長袍的左右兩側有用來捆綁的繩子，把繩子繫於身前，讓笘衣（請參考下方的插圖）緊緊貼於腰際。除了這一點以外，其他構造皆與束帶相同。

◆坐姿

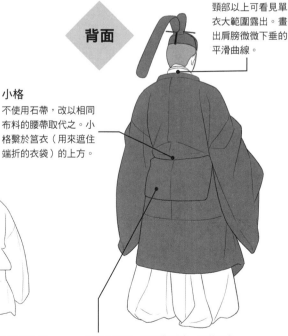

採取盤腿坐或樂座（表盤腿腳掌下、雙腳腳掌併合的坐姿）等坐姿。繪製坐姿時，以垂纓冠的最高點為頂點，讓整個身體呈現三角形。用心畫出肩膀皺褶、從袖口露出的單衣，就能構成一幅精緻的畫面。長袍不會完全遮掩腳部，讓指貫露出來才是正確畫法。

背面

頸部以上可看見單衣大範圍露出。畫出肩膀微微下垂的平滑曲線。

小格
不使用石帶，改以相同布料的腰帶取代之。小格繫於笘衣（用來遮住端折的衣袋）的上方。

◆衣冠的構造

笘衣

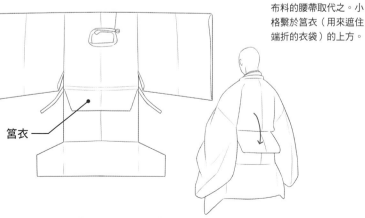

在衣冠的後衣身的腰部附近，有個名為「笘衣」的衣袋構造。笘衣可以遮住端折，讓背影整體輪廓看來更加簡潔、俐落。穿著束帶時會將笘衣直接塞進衣服內側，穿著衣冠時則直接拉至外側，讓後衣身的端折變得更容易處理。

可看見笘衣。繪製背影時，要將笘衣畫成猶如放在布上的袋狀物。

平安時代 源義經

源義經驍勇善戰、富有正義感，一生充滿戲劇性色彩。被兄長源賴朝追捕，雖得奧州藤原氏的庇護，最後還是死於平泉。以牛若丸為幼名的童年時期、歷經百戰的青年時期，隨著年齡的不同適時改變裝束，便能呈現真實感。

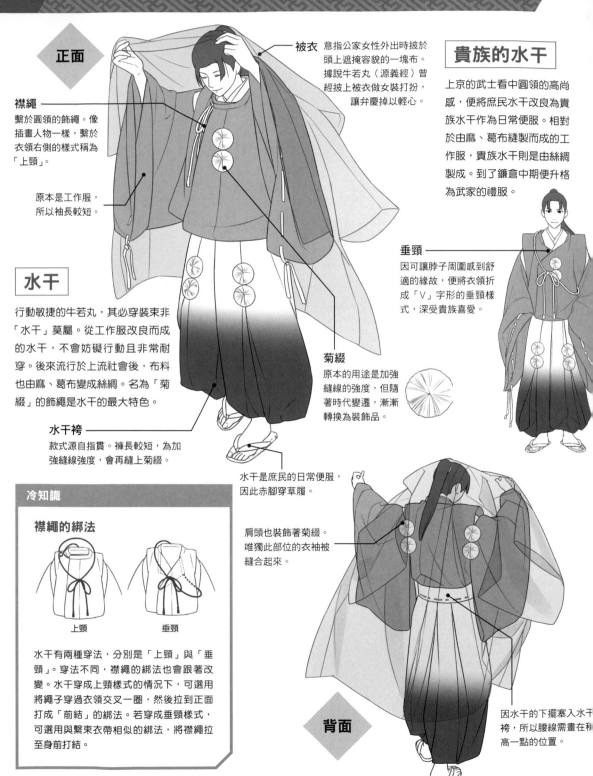

正面

被衣
意指公家女性外出時披於頭上遮掩容貌的一塊布。據說牛若丸（源義經）曾經披上被衣做女裝打扮，讓弁慶掉以輕心。

襟繩
繫於圓領的飾繩。像插畫人物一樣，繫於衣領右側的樣式稱為「上頸」。

原本是工作服，所以袖長較短。

水干

行動敏捷的牛若丸，其必穿裝束非「水干」莫屬。從工作服改良而成的水干，不會妨礙行動且非常耐穿。後來流行於上流社會後，布料也由麻、葛布變成絲綢。名為「菊綴」的飾繩是水干的最大特色。

水干袴
款式源自指貫。褲長較短，為加強縫線強度，會再縫上菊綴。

菊綴
原本的用途是加強縫線的強度，但隨著時代變遷，漸漸轉換為裝飾品。

水干是庶民的日常便服，因此赤腳穿草履。

貴族的水干

上京的武士看中圓領的高尚感，便將庶民水干改良為貴族水干作為日常便服。相對於由麻、葛布縫製而成的工作服，貴族水干則是由絲綢製成。到了鎌倉中期便升格為武家的禮服。

垂頸
因可讓脖子周圍感到舒適的緣故，便將衣領折成「V」字形的垂頸樣式，深受貴族喜愛。

冷知識

襟繩的綁法

上頸　　　　垂頸

水干有兩種穿法，分別是「上頸」與「垂頸」。穿法不同，襟繩的綁法也會跟著改變。水干穿成上頸樣式的情況下，可選用將繩子穿過衣領交叉一圈，然後拉至正面打成「前結」的綁法。若穿成垂頸樣式，可選用與繫束衣帶相似的綁法，將襟繩拉至身前打結。

肩頭也裝飾著菊綴。唯獨此部位的衣袖被縫合起來。

背面

因水干的下擺塞入水干袴，所以腰線需畫在稍高一點的位置。

水干的變化款式

水干從工作服升格為時尚服飾的過程中，衍生出各式各樣的縫製方法。除了上下半身使用相同布料縫製而成的款式之外，還有使用不同布料製成的「半身拼接」裁縫法，或是捲起衣袖露出布料內裡的穿法。

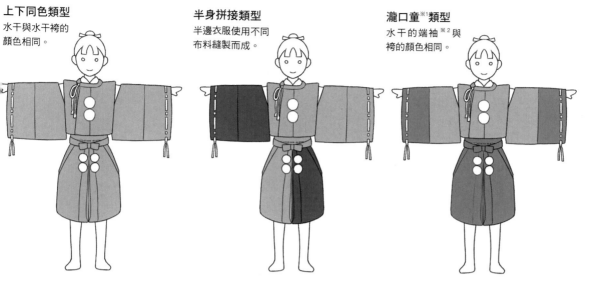

上下同色類型
水干與水干袴的顏色相同。

半身拼接類型
半邊衣服使用不同布料縫製而成。

瀧口童[1]類型
水干的端袖[2]與袴的顏色相同。

※1在天皇住所「清涼殿」的瀧口（水溝）擔任護衛工作，被稱為「瀧口武士」的少年隨從。
※2為加寬袖寬而縫於袖口的布稱為「端袖」，又名「袖」。

從各種姿勢觀察衣服和皺褶的變化

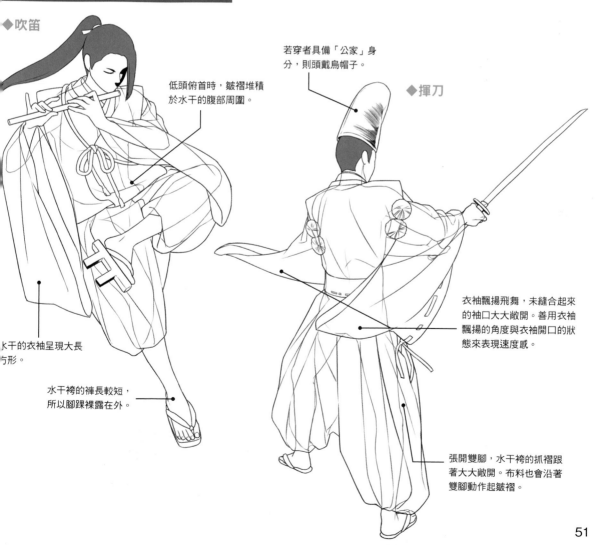

◆吹笛

低頭俯首時，皺褶堆積於水干的腹部周圍。

水干的衣袖呈現大長方形。

水干袴的褲長較短，所以腳踝裸露在外。

若穿者具備「公家」身分，則頭戴烏帽子。

◆揮刀

衣袖飄揚飛舞，未縫合起來的袖口大大敞開。善用衣袖飄揚的角度與衣袖開口的狀態來表現速度感。

張開雙腳，水干袴的抓褶跟著大大敞開。布料也會沿著雙腳動作起皺褶。

盔甲

平安時代初期，上級武士會穿著名為「大鎧」的盔甲。因應以騎馬戰為主的時代趨勢，故設計成便於馬上騎射的構造。利用防止飛箭擊中自己的「大袖」等各種裝備以提升防禦力，是這套盔甲的最大特色。

冷知識

栴檀板與鳩尾板

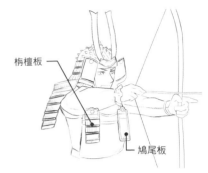

栴檀板

鳩尾板

位於右側的盾狀物稱為「栴檀板」、左側盾狀物稱為「鳩尾板」，兩者皆為保護側邊與胸部的護具。拉弓時會牽動栴檀板，故利用串連小札的工法增加栴檀板的可活動性。

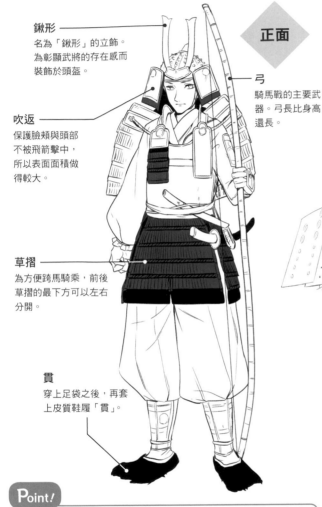

正面

鍬形
名為「鍬形」的立飾。
為彰顯武將的存在感而
裝飾於頭盔。

弓
騎馬戰的主要武
器。弓長比身高
還長。

吹返
保護臉頰與頭部
不被飛箭擊中，
所以表面面積做
得較大。

草摺
為方便跨馬騎乘，前後
草摺的最下方可以左右
分開。

貫
穿上足袋之後，再套
上皮質鞋履「貫」。

小札
串連皮革製的板狀物，
做成大鎧的主體部位。

背面

箭矢
箭矢放在名為「箙」的
矢筒中。戰爭開始時
先使用鏑箭。備用的
弦也會捲繞於「弦卷」
並隨身攜帶在身上。

大袖
從肩膀往左右垂落的
護具，功用在於保護
肩膀與上臂。使用小
札製成。

將脛甲裝備在名為「行
巾」的綁腿帶外層。

Point!

●大鎧的基本結構

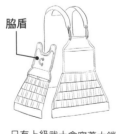

脇盾

只有上級武士會穿著大鎧。在以便於騎馬為前提的情況下，鎧甲形狀被設計成梯形。最大特徵是攤平後看起來猶如一塊木板。穿著方式是使用繩子將事先裝上的脇盾與大鎧綁在一起。

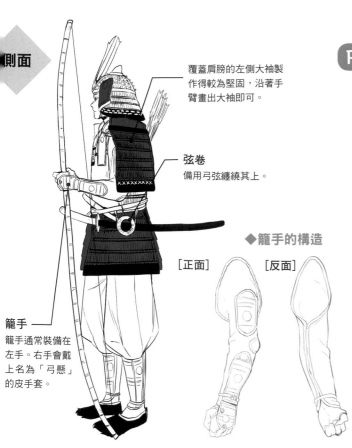

覆蓋肩膀的左側大袖製作得較為堅固，沿著手臂畫出大袖即可。

弦卷
備用弓弦纏繞其上。

籠手
籠手通常裝備在左手。右手會戴上名為「弓懸」的皮手套。

◆**籠手的構造**

[正面] [反面]

Point!

●**頭盔的構造**

頭盔部分，兜缽的下方緊連著由小札串連而成的「綴（護頸）」，使頭部護具與頸部護具融合成一體，主要功能是防禦瞄準頭部射來的飛箭。

先戴上柔軟的烏帽子，再戴上頭盔。隨著時代的演進，漸漸開始使用一字巾（缽卷）以固定烏帽子。烏帽子會從頭盔上方的洞露出來。

大鎧的穿法

大鎧的構造看似複雜，其實穿法非常單純。掌握以下要點，試著提筆畫畫看吧。

1

穿上鎧直垂、大口袴。同時使用一字巾綁住烏帽子。

2

束緊褲腳，接著在雙腳綁上脛巾與脛甲。

3

脫掉左袖，然後折疊起來放進左前側。

4

穿戴弓懸、籠手、脇盾。

5

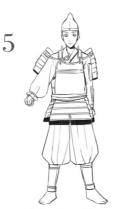

穿上大鎧、大袖。

6

裝備栴檀板與鳩尾板，接著佩帶太刀，把下緒繫於刀鞘或尾端，避免刀鞘滑落。

7

佩帶腰刀，戴上頭盔，著裝完畢！讓角色手持長弓，看起來更像一名武將。

※有關源義經的「從各種姿勢觀察衣服和皺褶的變化」，請參考P55。

巴御前

巴御前是源義仲的側室，在《平家物語》中被歌頌為「柔肌賽雪，長髮飄飄，容顏端麗」的美麗佳人。另一方面，巴御前也擅長射箭與操控薙刀，以一騎當千的女武士身分而聞名。當女性角色穿上不易突顯身體曲線的盔甲之際，可改用動作與表情展現女人味。

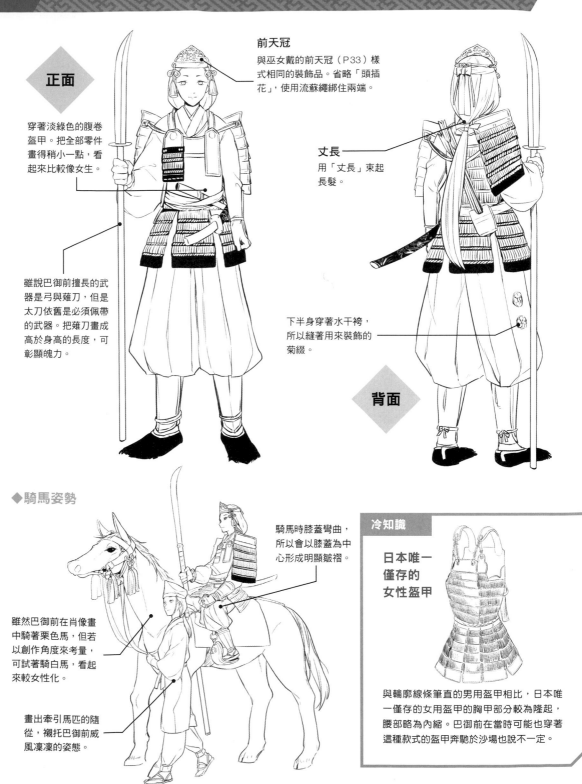

正面

穿著淡綠色的腹卷盔甲。把全部零件畫得稍小一點，看起來比較像女生。

雖說巴御前擅長的武器是弓與薙刀，但是太刀依舊是必須佩帶的武器。把薙刀畫成高於身高的長度，可彰顯魄力。

前天冠
與巫女戴的前天冠（P33）樣式相同的裝飾品。省略「頭插花」，使用流蘇繩綁住兩端。

丈長
用「丈長」束起長髮。

下半身穿著水干袴，所以縫著用來裝飾的菊綴。

背面

◆騎馬姿勢

雖然巴御前在肖像畫中騎著栗色馬，但若以創作角度來考量，可試著騎白馬，看起來較女性化。

畫出牽引馬匹的隨從，襯托巴御前威風凜凜的姿態。

騎馬時膝蓋彎曲，所以會以膝蓋為中心形成明顯皺褶。

冷知識

日本唯一僅存的女性盔甲

與輪廓線條筆直的男用盔甲相比，日本唯一僅存的女用盔甲的胸甲部分較為隆起，腰部略為內縮。巴御前在當時可能也穿著這種款式的盔甲奔馳於沙場也說不一定。

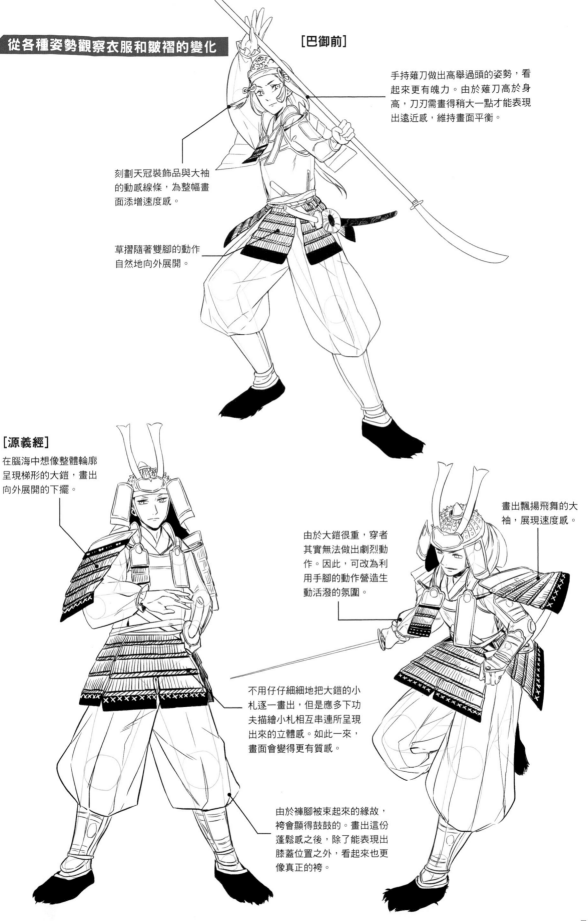

從各種姿勢觀察衣服和皺褶的變化

[巴御前]

手持薙刀做出高舉過頭的姿勢，看起來更有魄力。由於薙刀高於身高，刀刃需畫得稍大一點才能表現出遠近感，維持畫面平衡。

刻劃天冠裝飾品與大袖的動感線條，為整幅畫面添增速度感。

草摺隨著雙腳的動作自然地向外展開。

[源義經]

在腦海中想像整體輪廓呈現梯形的大鎧，畫出向外展開的下擺。

由於大鎧很重，穿者其實無法做出劇烈動作。因此，可改為利用手腳的動作營造生動活潑的氛圍。

畫出飄揚飛舞的大袖，展現速度感。

不用仔仔細細地把大鎧的小札逐一畫出，但是應多下功夫描繪小札相互串連所呈現出來的立體感。如此一來，畫面會變得更有質感。

由於褲腳被束起來的緣故，袴會顯得鼓鼓的。畫出這份蓬鬆感之後，除了能表現出膝蓋位置之外，看起來也更像真正的袴。

弁慶

弁慶是平安時代的僧兵，在五條大橋敗給牛若丸（之後的源義經）後，便以家臣的身分宣誓終生效忠源義經。在源平合戰中，追隨源義經誓死奮戰。最後壯烈戰死於衣川之戰的故事，在日本可說家喻戶曉。讓我們畫出弁慶身穿僧兵服、手持長薙刀的標準裝扮吧。

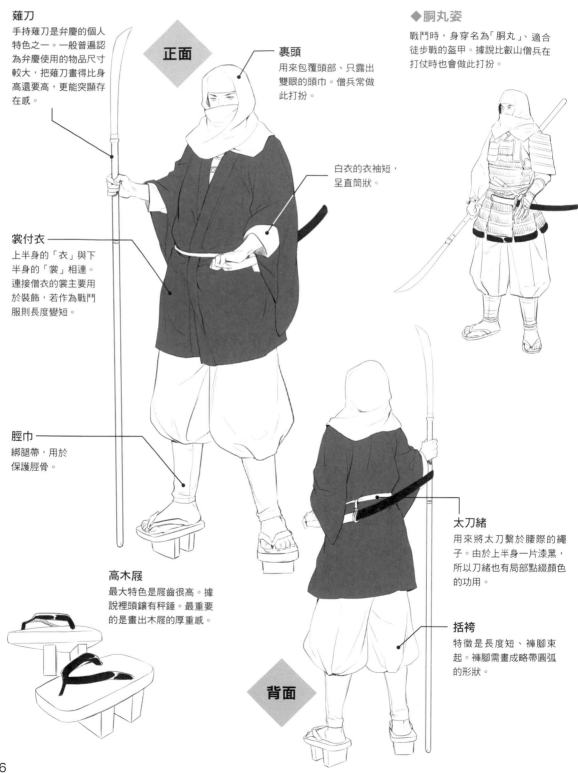

薙刀
手持薙刀是弁慶的個人特色之一。一般普遍認為弁慶使用的物品尺寸較大，把薙刀畫得比身高還要高，更能突顯存在感。

正面

裏頭
用來包覆頭部、只露出雙眼的頭巾。僧兵常做此打扮。

白衣的衣袖短，呈直筒狀。

◆胴丸姿
戰鬥時，身穿名為「胴丸」、適合徒步戰的盔甲。據說比叡山僧兵在打仗時也會做此打扮。

裳付衣
上半身的「衣」與下半身的「裳」相連。連接僧衣的裳主要用於裝飾，若作為戰鬥服則長度變短。

脛巾
綁腿帶，用於保護脛骨。

高木屐
最大特色是屐齒很高。據說裡頭鑲有秤錘。最重要的是畫出木屐的厚重感。

太刀緒
用來將太刀繫於腰際的繩子。由於上半身一片漆黑，所以刀緒也有局部點綴顏色的功用。

背面

括袴
特徵是長度短、褲腳束起。褲腳需畫成略帶圓弧的形狀。

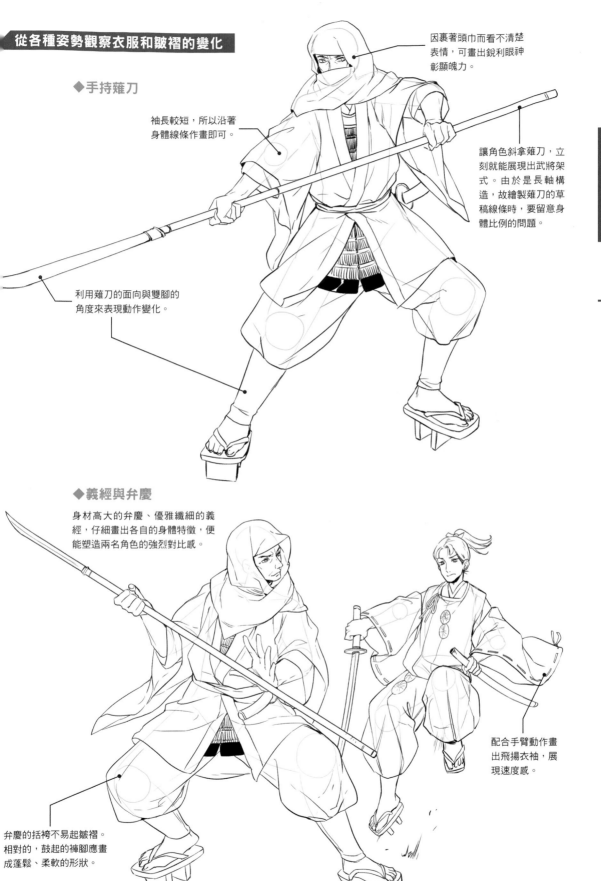

從各種姿勢觀察衣服和皺褶的變化

◆ 手持薙刀

因裹著頭巾而看不清楚表情，可畫出銳利眼神彰顯魄力。

袖長較短，所以沿著身體線條作畫即可。

讓角色斜拿薙刀，立刻就能展現出武將架式。由於是長軸構造，故繪製薙刀的草稿線條時，要留意身體比例的問題。

利用薙刀的面向與雙腳的角度來表現動作變化。

◆ 義經與弁慶

身材高大的弁慶、優雅纖細的義經，仔細畫出各自的身體特徵，便能塑造兩名角色的強烈對比感。

配合手臂動作畫出飛揚衣袖，展現速度感。

弁慶的括袴不易起皺褶。相對的，鼓起的褲腳應畫成蓬鬆、柔軟的形狀。

靜御前

源義經的愛妾,被世人譽為白拍子高手。最有名的歷史事蹟是為源賴朝所獲,被迫在賴朝跟北條政子面前表演的靜御前,故意在追討義經的當事者面前唱出仰慕義經的詩歌。想像靜御前跳白拍子舞的凜然姿態,然後試著提筆畫出來吧。

白拍子

平安末期,稱呼做男裝打扮跳舞的遊女或小孩為「白拍子」。主要以水干搭配緋袴,頭戴立烏帽子的姿態表演歌舞。腰間佩帶太刀、手持蝙蝠扇也是白拍子裝束的特徵。

◆袴的腰帶綁法

袴的腰帶同十二單,選用「片鈎結」的綁法。

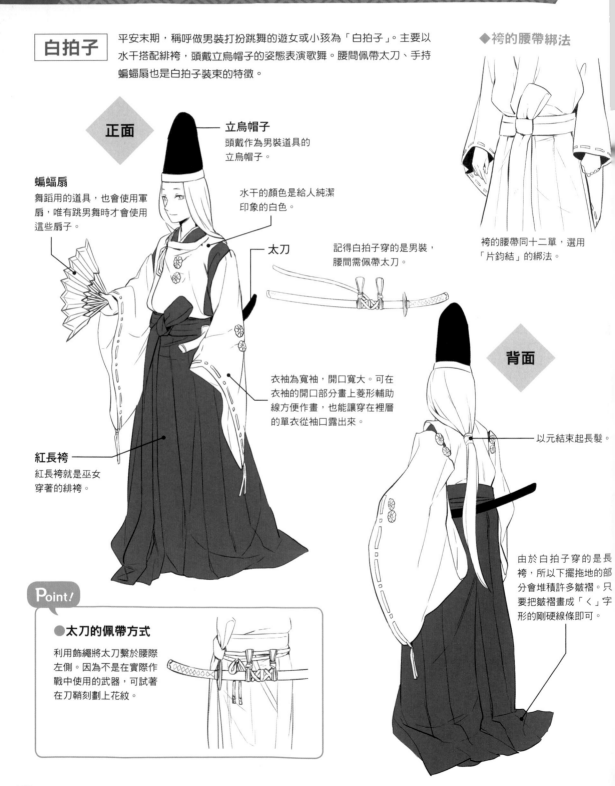

正面

立烏帽子
頭戴作為男裝道具的立烏帽子。

蝙蝠扇
舞蹈用的道具,也會使用軍扇,唯有跳男舞時才會使用這些扇子。

水干的顏色是給人純潔印象的白色。

太刀

記得白拍子穿的是男裝,腰間需佩帶太刀。

衣袖為寬袖,開口寬大。可在衣袖的開口部分畫上菱形輔助線方便作畫,也能讓穿在裡層的單衣從袖口露出來。

紅長袴
紅長袴就是巫女穿著的緋袴。

背面

以元結束起長髮。

由於白拍子穿的是長袴,所以下擺拖地的部分會堆積許多皺褶。只要把皺褶畫成「く」字形的剛硬線條即可。

Point!

●太刀的佩帶方式
利用飾繩將太刀繫於腰際左側。因為不是在實際作戰中使用的武器,可試著在刀鞘刻劃上花紋。

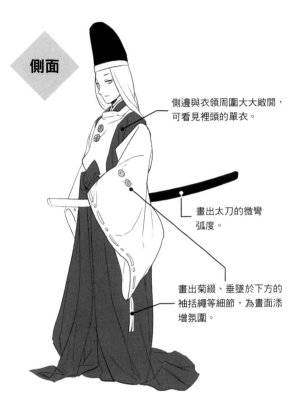

側面

側邊與衣領周圍大大敞開，可看見裡頭的單衣。

畫出太刀的微彎弧度。

畫出菊綴、垂墜於下方的袖括繩等細節，為畫面添增氛圍。

一般人對於白拍子的印象是頭戴立烏帽子，任憑長髮散落。但是在《義經記》等文學作品中所記載的靜御前，其實如同上圖一樣沒有戴上烏帽子，且頭髮高高挽起。除此之外，袴的部分也從紅長袴替換成白長袴，並省略太刀，白拍子的服裝從此慢慢轉變為較女性化的裝束。

從各種姿勢觀察衣服和皺褶的變化

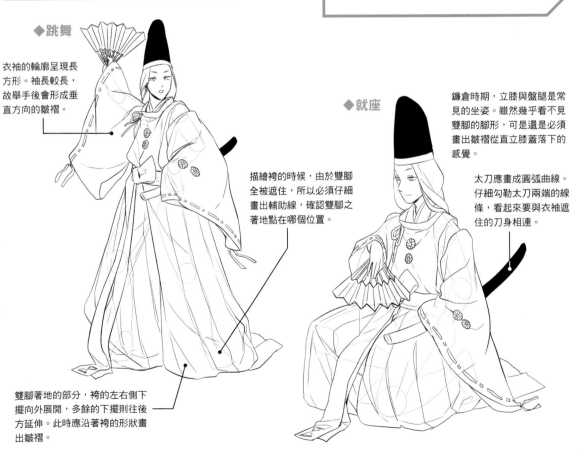

◆跳舞

衣袖的輪廓呈現長方形。袖長較長，故舉手後會形成垂直方向的皺褶。

描繪袴的時候，由於雙腳全被遮住，所以必須仔細畫出輔助線，確認雙腳之著地點在哪個位置。

雙腳著地的部分，袴的左右側下擺向外展開，多餘的下擺則往後方延伸。此時應沿著袴的形狀畫出皺褶。

◆就座

鎌倉時期，立膝與盤腿是常見的坐姿。雖然幾乎看不見雙腳的腳形，可是還是必須畫出皺褶從直立膝蓋落下的感覺。

太刀應畫成圓弧曲線。仔細勾勒太刀兩端的線條，看起來要與衣袖遮住的刀身相連。

平清盛

平安時代後期的武士與貴族。故事中，平清盛多以位極人臣、出家為僧的形象登場。年輕時雖是策馬奔馳、奮勇揮刀殺敵的武士，之後卻深受京都貴族文化薰陶，成為一位在政治與文化方面展現獨特眼光的政治家。畫出身穿法衣的平清盛，藉此表現他居高臨下的姿態。

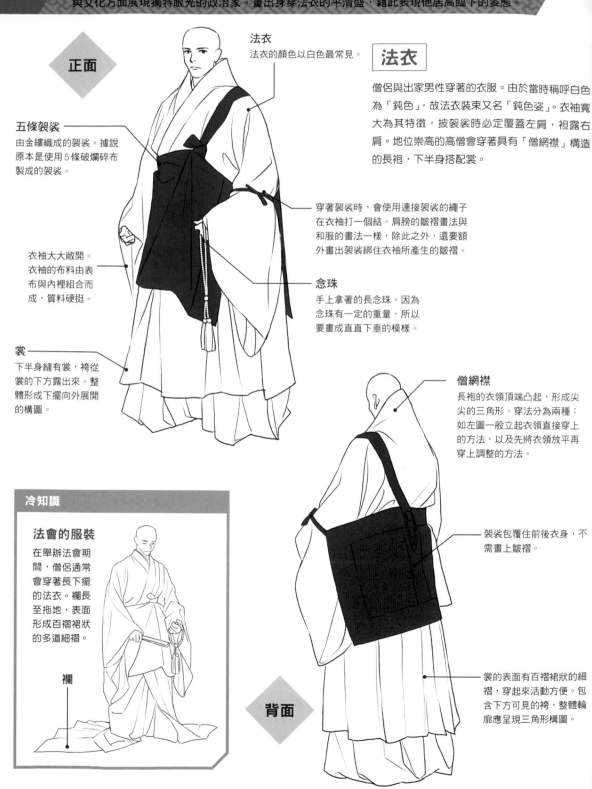

正面

法衣
法衣的顏色以白色最常見。

五條袈裟
由金縷織成的袈裟。據說原本是使用5條破爛碎布製成的袈裟。

衣袖大大敞開。
衣袖的布料由表布與內裡組合而成，質料硬挺。

裳
下半身縫有裳，袴從裳的下方露出來。整體形成下襬向外展開的構圖。

法衣

僧侶與出家男性穿著的衣服。由於當時稱呼白色為「鈍色」，故法衣裝束又名「鈍色姿」。衣袖寬大為其特徵，披袈裟時必定覆蓋左肩，袒露右肩。地位崇高的高僧會穿著具有「僧網襟」構造的長袍，下半身搭配裳。

穿著袈裟時，會使用連接袈裟的繩子在衣袖打一個結。肩膀的皺褶畫法與和服的畫法一樣，除此之外，還要額外畫出袈裟綁住衣袖所產生的皺褶。

念珠
手上拿著的長念珠。因為念珠有一定的重量，所以要畫成直直下垂的模樣。

僧網襟
長袍的衣領頂端凸起，形成尖尖的三角形。穿法分為兩種：如左圖一般立起衣領直接穿上的方法，以及先將衣領放平再穿上調整的方法。

袈裟包覆住前後衣身，不需畫上皺褶。

背面

裳的表面有百褶裙狀的細褶，穿起來活動方便。包含下方可見的袴，整體輪廓應呈現三角形構圖。

冷知識

法會的服裝
在舉辦法會期間，僧侶通常會穿著長下襬的法衣。襴長至拖地，表面形成百褶裙狀的多道細褶。

襴

平時子

平清盛之妻。剃髮出家後，被稱為「二位尼」。平時子最廣為人知的軼事是在壇之浦之戰時，抱著安德天皇並告訴他「海底下也有帝都」，最後投海自殺。出家女性的服裝與髮型與一般貴族皆有不同，掌握重點並正確地畫出特徵吧。

袿袴

在這個時代，上層階級經常穿著由袿與袴搭配而成的袿袴出入公共場合。最外層會穿上一件衣袖寬大的外衣，由於下袖沒有縫合，可看見穿在裡面的袿與單衣一層層地從袖口露出來。最後畫出波浪形褶邊即完成。

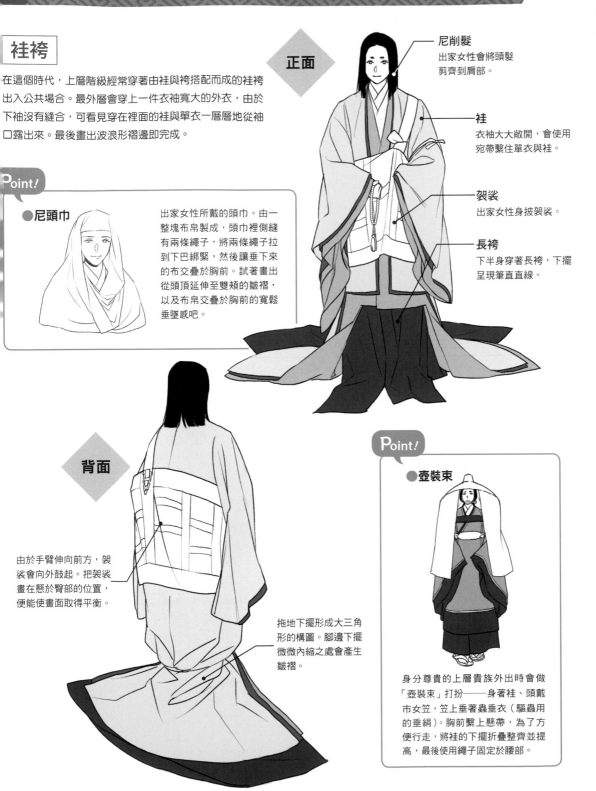

正面

尼削髮
出家女性會將頭髮剪齊到肩部。

袿
衣袖大大敞開，會使用宛帶繫住單衣與袿。

袈裟
出家女性身披袈裟。

長袴
下半身穿著長袴，下擺呈現筆直直線。

Point!

● 尼頭巾

出家女性所戴的頭巾。由一整塊布帛製成，頭巾裡側縫有兩條繩子，將兩條繩子拉到下巴綁緊，然後讓垂下來的布交疊於胸前。試著畫出從頭頂延伸至雙頰的皺褶，以及布帛交疊於胸前的寬鬆垂墜感吧。

背面

由於手臂伸向前方，袈裟會向外鼓起。把袈裟畫在懸於臀部的位置，便能使畫面取得平衡。

拖地下擺形成大三角形的構圖。腳邊下擺微微內縮之處會產生皺褶。

Point!

● 壺裝束

身分尊貴的上層貴族外出時會做「壺裝束」打扮——身著袿、頭戴市女笠，笠上垂著蟲垂衣（驅蟲用的垂絹）。胸前繫上懸帶，為了方便行走，將袿的下擺折疊整齊並提高，最後使用繩子固定於腰部。

織田信長

一心一意朝著「統一天下」的目標前進，卻於本能寺之變壯志未酬身先死的革命家——織田信長。富有先見之明、充滿領袖魅力，同時不失應有的沉著冷靜。對於當時的文化與時尚流行影響重大。

肩衣・長袴

肩衣原本是庶民的工作服，到了室町時代，正式融入武家成為禮服。因為捨去了礙事的衣袖，所以比起傳統禮服更便於行動。

小袖

穿著直筒袖且袖口窄小的垂領小袖。本為襯衣，後來演變為外衣，成為現代和服的雛型。

長袴

配合肩衣選用同色系的長袴來做搭配。前方有3道皺褶。在需要做出劇烈動作的場合中，為了避免行動受阻，會將腰部到立股的這段開口縮小。

肩衣

裁掉素襖的衣袖，改良成便於行動的肩衣，據說是「裃」的原型。由於沒有衣袖，所以穿在裡層的小袖會露出來。前方開襟左右相交後，放入袴中。

從白色小袖的衣領之間，可看見襯衣。

正面

Point！

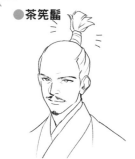

● 茶筅髷

將頭部後方頭髮束起的髮型，因狀似茶筅而得名，流行於安土、桃山時代年輕人族群間。據說織田信長年輕時的髮型便是茶筅髷。

在腰板、背中線上頭加入家紋。信長使用過的家紋共有7種，包含揚羽蝶、五三桐等等。其中最常用的家紋是「五木瓜」。

背面

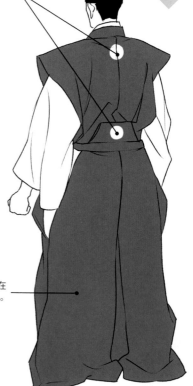

袴的長度建議落在遮住腳掌的位置。

冷知識

馬迴眾的打扮

信長擁有一批優秀的馬迴眾。為便於行動，馬迴眾身穿短裁付袴、腳踏草履，近似於現代的袋鼠褲打扮。一般庶民也會把裁付袴當成田間工作服使用。

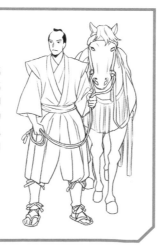

盔甲姿

適用於徒步戰的胴丸與具足，原本是小兵們的裝備，所以當上層武家穿著這些盔甲時，為方便辨識身分以及誇耀武力，通常會在上頭添加裝飾品。深藍紫色別名「褐色（KACHIIRO）」，因與「勝色」同音而深受武家歡迎。

正面

草摺

背面

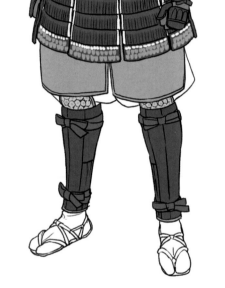

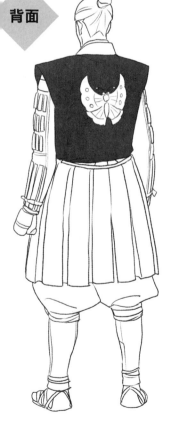

表面塗滿黑漆的四十間筋兜，頭盔上裝飾著刻有信長家紋「五木瓜」的立飾。

紺糸威胴丸具足

據說是織田信長所使用的盔甲。流行於室町時代後期，十二等分的草摺為其特色。

包含出自備前長船（岡山縣）刀匠之手的「光忠」在內，織田信長擁有多把名刀。其他還有名字典故出自信長舉刀壓著棚子連同司茶者一起砍切下去這個傳說的「壓切長谷部」，及擊敗今川義元的戰利品「宗三左文字」等等。

揚羽蝶紋鳥毛陣羽織

織田家聲稱是平家後裔，所以也會使用平家家紋「揚羽蝶」。羽織原本是套在具足的外頭，用來防寒、防水的衣物，後來升格為主要功能為裝飾的衣物。

冷知識

織田信長引領戰國時代的流行趨勢？

在南蠻（現在的葡萄牙等地），王公貴族等身分崇高的大人物都知曉身披斗篷的穿搭方式，據說信長本人也是斗篷愛用者。這件由天鵝絨材質製成、表面繡有蔓草圖案的南蠻斗篷，據說後來贈送給上杉謙信。

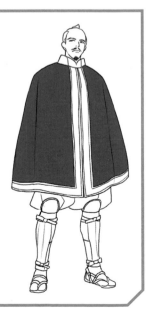

63

戰國時代 千利休

侍奉織田信長與豐臣秀吉的茶人，作為將「侘茶」茶藝發揚光大的茶聖而聞名。原本是在堺經營批發商的有力商人。千利休只在晚年的一小段期間以茶人身分自稱「利休」，人生中大多數時間還是自稱「宗易」。史書記載千利休的身高高達180公分左右。

茶人（道服）

利用道服姿表現「茶人」形象。道服是一種僧侶服，但是皈依佛門的在家居士也會做此打扮。道服屬於和服的一種，袖寬寬大，使用手巾帶繫住左右相交的前襟。只要把道服想成與現代僧侶服十分相近的衣物即可。

頭巾
現被稱為「利休帽」的茶人帽。

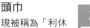

正面

絡子
縮小五條袈裟的尺寸並加以簡化。由金縷編織而成。布料較厚，因此不易起皺褶。

道服
款式與小袖相仿，但衣長較短，更加便於行動。道服的袖寬較寬，所以應在肩膀畫出皺褶，表現布帛往下方自然垂墜的感覺。

道服下擺縫製得較短，所以可以看見穿在底下的單衣，以及穿著足袋的腳掌。

衣領不向後拉。可看見一塊與絡子質料相同的布帛垂於後頸。

背面

手巾帶
繫於衣服上的紫色組紐。背部線條呈現一直線，畫出腰帶上方的布料寬鬆感，藉此營造氛圍。

道服的後方有褶痕，採取站立姿勢時，布料會折進褶中。以線表現即可。

點茶

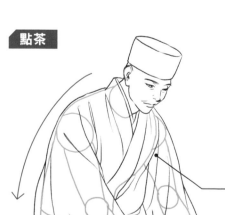

雙手伸向前方的動作會在腋下產生許多皺褶。此外，待在狹窄的茶室中，將衣袖拉回身邊是一種禮儀，所以側邊衣袖不會向外展開。因為採前傾姿勢的緣故，故以曲線表現背部輪廓，衣袖則垂墜於地板。

豐臣秀吉

從出生尾張（今愛知縣）的百姓身分一躍成為「天下人」的歷史人物，奇聞軼事多不勝數。與容貌相關的敘述，以「猴子」這個綽號最為有名。利用奇裝異服與誇大的動作來展現豐臣秀吉機智過人、喜愛華麗高貴事物（以「黃金茶室」最具代表性）的一面吧。

胴服姿

從僧侶穿著的道服演變而來的衣服，因穿起來舒適輕便，廣受戰國武將的喜愛。衣領與小袖使用上等布帛製成，例如金縷或綾。除了當作日常便服之外，也可穿著胴服參加茶會或賞花等活動。

◆胴服的構造

胴服被視為羽織的原型。側面沒有接布（襠），內裡塞有綿花，具有防寒的功用。可將領子立起來穿，看起來更時髦有型。

胴服

布料較厚，所以應畫出微微向上隆起的皺褶。沿著胴服的衣袖輪廓畫出穿在裡層的小袖。

正面

坐在馬扎摺凳上，決定膝蓋位置後，畫出從膝蓋往內側延伸的大片橫向皺褶。

將綁成馬尾的頭髮彎曲對折綁成髮髻的「二折髷」。

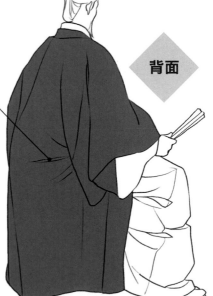

背面

利用橫向皺褶勾勒臀部線條，表現坐下來的位置。由於布料有一定的厚度，注意每一條皺褶都不要畫得太細。

現在的羽織長度會隨著流行趨勢而變，作為羽織原型的胴服也一樣。在桃山時代，史書資料顯示長至膝蓋的胴服蔚為流行。比起實用性，胴服更常被當成流行服飾穿著。由於使用昂貴布料製成，所以也是一種用來展現生活富裕的道具。

織田信長之妹,同時也是一位絕世美女。第一任丈夫遭兄長的軍隊殺害,與第二任丈夫在賤岳之戰一同自殺。擁有不甘受命運擺佈,依照自己意願行動的智慧與堅強。其女淀殿獻給高野山的肖像畫非常有名,可作為作畫參考。

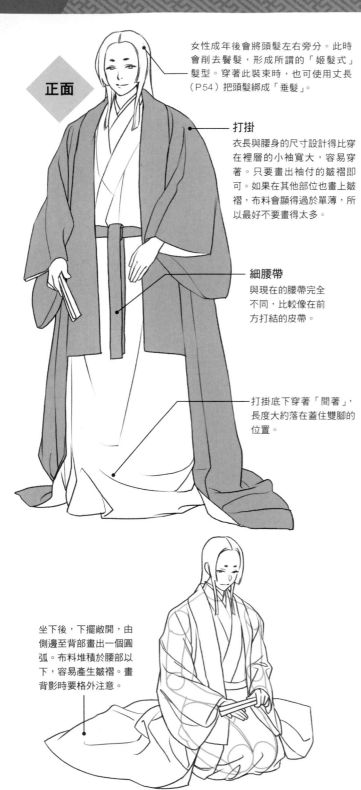

正面

女性成年後會將頭髮左右旁分。此時會削去鬢髮,形成所謂的「姬髮式」髮型。穿著此裝束時,也可使用丈長(P54)把頭髮綁成「垂髮」。

打掛
衣長與腰身的尺寸設計得比穿在裡層的小袖寬大,容易穿著。只要畫出袖付的皺褶即可。如果在其他部位也畫上皺褶,布料會顯得過於單薄,所以最好不要畫得太多。

細腰帶
與現在的腰帶完全不同,比較像在前方打結的皮帶。

打掛底下穿著「間著」,長度大約落在蓋住雙腳的位置。

坐下後,下擺敞開,由側邊至背部畫出一個圓弧。布料堆積於腰部以下,容易產生皺褶。畫背影時要格外注意。

打掛姿

戰國時代的貴族夫人或公主的正式裝束。在印有花紋的襯衣或被稱為「問著」的白小袖外頭繫上細腰帶,最後穿上長打掛。製作時會在打掛下擺塞入綿花做出「反縫份」,是一種厚重感十足的衣服。

Point!

●**關於化妝**

在平安時代,女性之間流行剃掉眉毛使用黛畫出「引眉」的化妝方式。到了戰國後期,女性不再剃眉且逐漸調整成適合自己的眉形。貼近自然肌膚顏色的紅色白粉便是誕生於這個時期。

整體而言,背影呈現圓形。尤其在腰部的位置,因為和服與腰帶重疊的緣故,應畫出圓滑曲線。

背面

下擺塞有綿花且長至拖地,所以布料會推積在一起產生皺褶。打掛屬於布料厚重的紡織品,容易形成沉甸甸的大片皺褶。

淀殿

織田信長的妹妹阿市的女兒，也就是一般所說的「淺井三姊妹」的長女。以「茶茶」這個名字為人所知，下嫁豐城秀吉，後來生下豐城秀賴。秀吉去世之後，手握政治大權，與德川家康爭權鬥勢。利用動作、視線與豪華的服裝，表現淀殿個性剛毅、自尊心高強的一面吧。

打掛腰卷姿

在小袖外層穿上打掛，就稱為「打掛姿」。可是這種裝束有時令人煩熱難耐，因此衍生出「腰卷姿」，也就是從肩上脫下兩袖後塞進腰帶，只留下半身穿著打掛的穿法。坐下的時候，有時不綁腰帶，直接將打掛的衣袖纏繞腰際。

下擺做出反縫份，具有分量感，所以不能把布料畫得太單薄。打掛的衣長超過身高，布帛垂落於地面堆積成皺褶。

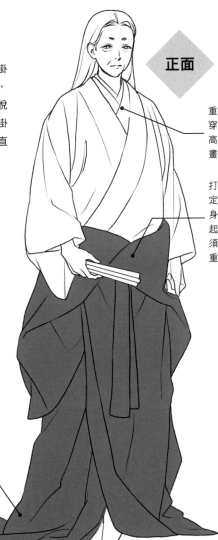

正面

重疊穿上好幾層小袖，穿越多件代表身分越崇高。在衣領周圍清楚地畫出小袖的件數吧。

打掛卷繞於腰際。利用腰帶固定，讓衣袖直接向下垂墜。下半身要畫得厚重一些，整體比例看起來才會協調。除此之外，還必須仔細畫出布料在腰部周圍互相重疊的線條。

坐下時，下擺展開成半圓形，皺褶沿著雙腳輪廓傾瀉而下。

背面

衣袖維持脫下來的形狀直接垂落於身後，整體輪廓看起來像個三角形。建議以背面的中心線為基準，描繪左右對稱的背影。

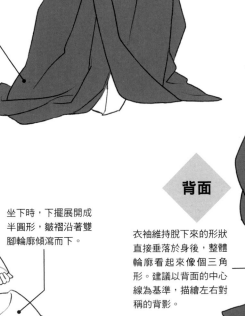

戰國時代 德川家康

在今川家以人質身分度過童年時期，先後侍奉織田信長、豐臣秀吉，最後奪得天下。由此可窺德川家康吃苦耐勞、嚴守紀律，但在戰場上卻顯得過於躁進的形象。德川家康為人質樸剛毅，深受世人推崇。因此，比起華麗的服裝，簡單大方的裝束更貼近其真實模樣。

齒朵具足·伊予札黑糸威胴丸具足

德川家康在將天下納入手中的大阪之戰中，穿著的便是這套相傳會帶來好運的盔甲。使用黑作為統一色調，最明顯的特徵是點綴於眉庇的紅色與作為頭盔立飾的金色，看起來極具設計感。相傳是德川家康參照夢中的大黑天形象，親自操刀設計，仿照大黑頭巾製成兜鉢的一套盔甲。

頭巾形狀的兜鉢。在黑糸素懸威伊予札[1]的錣（護頸）上綁著黑色面繩，外型仿照蕨葉的立飾呈現半圓形狀。

錣

盔甲的胸甲、草摺、大袖皆使用黑色作為統一色調。這套具足被視為奠定德川家興盛繁榮的基[與招來好運之物，歷代將軍皆[製作相同款式的盔甲。只要仔[畫出小札互相重疊的模樣與小[足[2]的細節，看起來就會更[主將的具足。

草摺

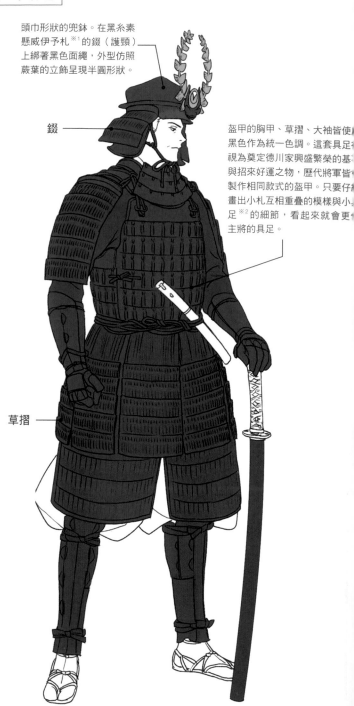

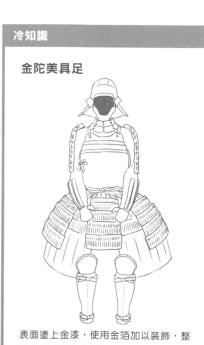

冷知識

金陀美具足

表面塗上金漆，使用金箔加以裝飾，整體看起來豪華絢爛。據說德川家康在青年時期所使用的便是這套盔甲，在桶狹間之戰也是身著此套盔甲上沙場。因為是德川家康初次上陣便開始使用的盔甲，所以頭盔為「日根野形狀」且沒有立飾；面具為半頰款式，下方緊連著使用黑線與「素懸威」手法串連3塊板札製成的「垂（護喉）」。利用金陀美具足展現年輕武將的英勇姿態吧。

※1 意指利用黑線與「素懸威」的手法串連起來的伊予札（甲片）。
※2 小具足意指盔甲主體以外的部分，例如籠手、脛甲等等。

真田幸村

江戶時代以後，在許多故事中登場的人氣角色——真田幸村。「幸村」之名已被推斷為後世創作，正確名字應為「信繁」。侍奉豐臣秀吉，在秀吉死後爆發的大坂冬之陣、夏之陣兩場戰役中以驍勇善戰馳名天下，當時穿著的紅色盔甲成為真田幸村獨樹一幟的特徵。

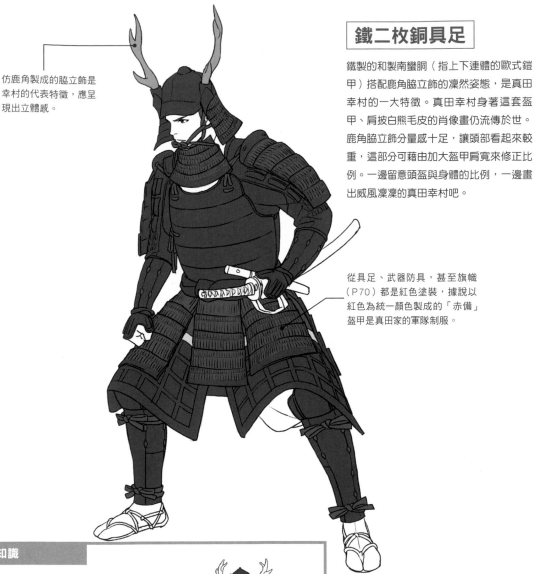

仿鹿角製成的脇立飾是幸村的代表特徵，應呈現出立體感。

鐵二枚銅具足

鐵製的和製南蠻胴（指上下連體的歐式鎧甲）搭配鹿角脇立飾的凜然姿態，是真田幸村的一大特徵。真田幸村身著這套盔甲、肩披白熊毛皮的肖像畫仍流傳於世。鹿角脇立飾分量感十足，讓頭部看起來較重，這部分可藉由加大盔甲肩寬來修正比例。一邊留意頭盔與身體的比例，一邊畫出威風凜凜的真田幸村吧。

從具足、武器防具，甚至旗幟（P70）都是紅色塗裝，據說以紅色為統一顏色製成的「赤備」盔甲是真田家的軍隊制服。

冷知識

真田幸村的具足其實是黑色？

真田幸村的盔甲印象色雖是紅色，但實際遺留後世、被視為幸村所有的具足其實是黑色的。鹿角脇立飾製作得比較小巧，更偏向實用性。因此學者認為紅色盔甲搭配巨大脇立飾的形象，其實是經過後人美化的結果。不過，真田幸村的形象原本就因人而異，所以不妨從畫風，或是與其他武將之間的關係等角度出發，仔細思考該選擇哪種顏色作為真田幸村的代表色。

武田信玄

人稱「甲斐之虎」、威懾四方的武田信玄，擅長打團體戰，精心挑選的騎馬隊被譽為「戰國最強」的軍隊。除此之外，在政治方面也發揮難得一見的優異能力，因其文武雙全的特質而成為最受歡迎的武將。最著名的戰役是與敵對武將上杉謙信對戰的「川中島之戰」。

頭盔飾有長著巨大金角的紅臉鬼面，長度從頭部延伸到肩膀的鬃牛毛覆蓋整個頭盔。這個名為「白熊兜」的頭盔正是武田信玄的代表特徵。

戰場上，為了避免敵軍混入，軍隊會高舉名為「旗指物」的旗幟，藉此辨識我方軍隊。旗指物通常也代表了各個軍隊的思想與信念，武田軍所使用的旗指物上頭便寫著「疾如風、徐如林、侵略如火、不動如山」。只要看見這面旗幟，敵軍便會知道對手是武田軍而感到畏懼不已。

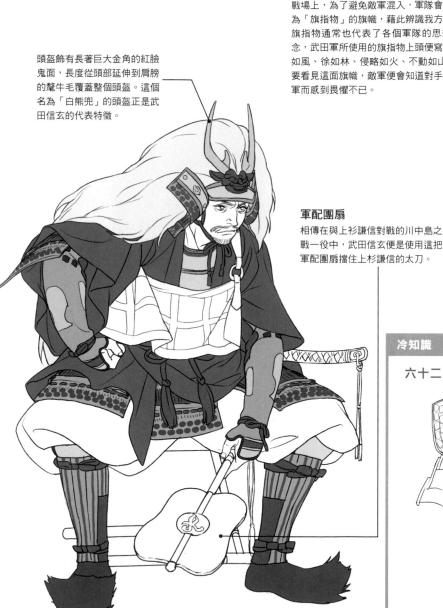

軍配團扇

相傳在與上杉謙信對戰的川中島之戰一役中，武田信玄便是使用這把軍配團扇擋住上杉謙信的太刀。

冷知識

六十二間筋兜

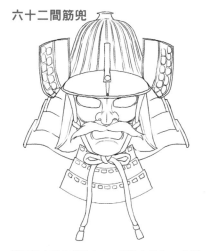

武田信玄所穿戴的六十二間筋兜是由62塊鐵片接合而成的頭盔。雖然構造簡單且沒有顯眼裝飾，但留著鬍子的面具仍展現了信玄具備的懾人威嚴。

上衫謙信

相對於「甲斐之虎」，上衫謙信被後世譽為「越後之龍」。在敵手武田信玄沒鹽吃的時候，為他送上作為生活必需品的鹽；向足利將軍奉獻了令人感動落淚的忠誠，是一名堅守忠義的武將。上衫謙信信仰毘沙門天的禁慾生活方式，至今仍讓許多歷史愛好者深深著迷。

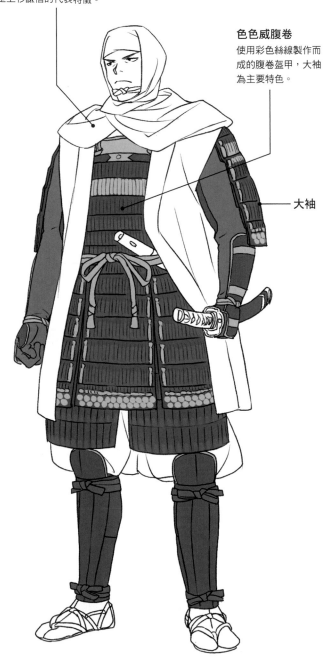

行人包
僧兵等人用來包裹頭部的白頭巾，是上衫謙信的代表特徵。

色色威腹卷
使用彩色絲線製作而成的腹卷盔甲，大袖為主要特色。

大袖

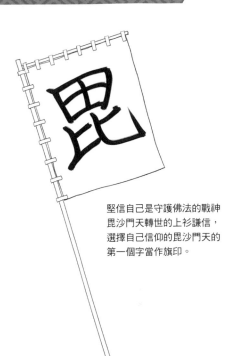

堅信自己是守護佛法的戰神毘沙門天轉世的上衫謙信，選擇自己信仰的毘沙門天的第一個字當作旗印。

冷知識

飯綱權現前立兜

上衫謙信所穿戴的頭盔的立飾部位，裝飾著受到包含武田信玄在內的多名武將信仰的武運之神──「飯綱權現」。形象多是騎乘於管狐之上，右手持劍、左手拿著名為「索」的繩子。

戰國時代 伊達政宗

後世尊為「獨眼龍」，戰績威震八方的出羽、陸奧名將，被視為戰國最後的梟雄。不僅武力驚人，憑著卓越的外交能力及善於運籌帷幄的政治能力，安然度過嚴酷的戰國時代。頭盔上的三日月立飾、單眼戴眼帶等，獨樹一幟的外貌特徵讓其魅力十足，深受世人歡迎。

軍配團扇上頭常常繪有太陽與月亮。讓角色手持軍配團扇等道具，看起來更加威風凜凜。

六十二間筋兜

裝飾著誇大的三日月立飾頭盔。為了避免揮刀殺敵的動作造成妨礙，刻意將立飾設計成左右不對稱的形狀。因此，作畫時要格外留意頭盔與臉孔的比例。

由黑色羅紗布製成，下擺拼接紅色羅紗布，再使用金絲銀線加以裝飾的華麗陣羽織。由於整體印象色為黑色，所以只要加入一點顏色點綴陣羽織，看起來就會變得華麗顯眼。

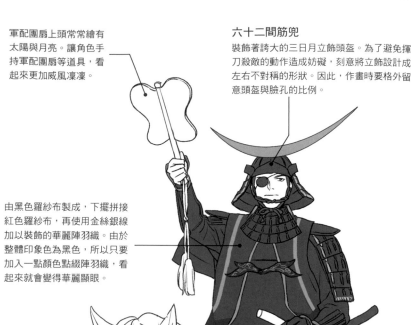
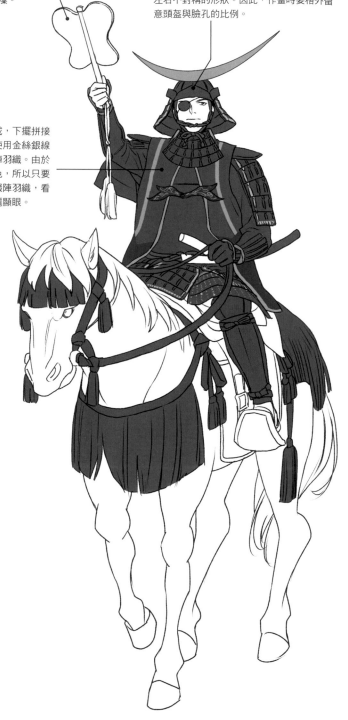

冷知識

伊達家的陣羽織

從伊達家的陣羽織當中，我們可以看到許多嶄新前衛的設計。其中最具代表性的是被稱為「紫地羅背板五色亂星」——有圓點印花散落在紫色薄毛織品的陣羽織，圓點印花代表陰陽五行思想中的「九星」。推測是對星星與月亮抱持信仰的伊達家為了祈求好運，在武器防具與服裝上加入具有象徵意義的圖騰。

當世具足裝束

到了戰國時代後期，出現一種名為「當世具足」的新型盔甲。為了因應戰術的改變（從個人戰改為團體戰，武器也從刀改為槍砲），盔甲的構造變得更具機動性且堅固耐用，還可看見突顯個人特色的獨特設計。

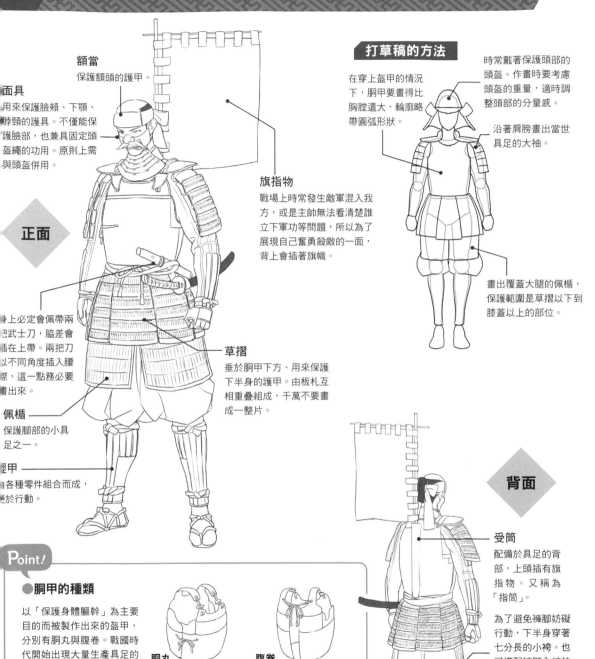

額當
保護額頭的護甲。

面具
用來保護臉頰、下顎、脖頸的護具。不僅能保護臉部，也兼具固定頭盔繩的功能。原則上需與頭盔併用。

正面

旗指物
戰場上時常發生敵軍混入我方，或是主帥無法看清楚誰立下軍功等問題，所以為了展現自己奮勇殺敵的一面，背上會插著旗幟。

身上必定會佩帶兩把武士刀，脇差會插在上帶。兩把刀以不同角度插入腰際，這一點務必要畫出來。

佩楯
保護腳部的小具足之一。

胴甲
各種零件組合而成，便於行動。

草摺
垂於胴甲下方、用來保護下半身的護甲。由板札互相重疊組成，千萬不要畫成一整片。

打草稿的方法

在穿上盔甲的情況下，胴甲要畫得比胸腔還大，輪廓略帶圓弧形狀。

時常戴著保護頭部的頭盔。作畫時要考慮頭盔的重量，適時調整頭部的分量感。

沿著肩膀畫出當世具足的大袖。

畫出覆蓋大腿的佩楯，保護範圍是草摺以下到膝蓋以上的部位。

背面

受筒
配備於具足的背部，上頭插有旗指物。又稱為「指筒」。

為了避免褲腳妨礙行動，下半身穿著七分長的小袴。也可搭配褲腳內縮的裁付袴，記得畫出因抓摺與抽碎褶而微微鼓起的褲管。

Point!

●胴甲的種類

以「保護身體軀幹」為主要目的而被製作出來的盔甲，分別有胴丸與腹卷。戰國時代開始出現大量生產具足的需求，因此捨棄了需要將一塊塊小甲片串連起來、作工費時的小札，改用省時省力的板札。除此之外，防禦力也跟著提升。

胴丸
右開式盔甲。胴丸的胴甲為一整成型的盔甲，於右側綁繩固定。此外，為了避免連接胴甲的繩子被切斷，右胸配備了杏葉板。

腹卷
身著腹卷的主要目的是保護身體軀幹周圍，著裝時於背後闔起盔甲並綁繩固定。初期製作時，出於「戰場上切忌背對敵人」的理由，背部留有縫隙，但後來在實戰中多會增加一塊背板加強防護力。

接下來將介紹當世具足的穿法。為了方便遇到突發狀況時隨時抽刀備戰，右側需保持行動自由的狀態，所以基本上皆從左側開始著裝。

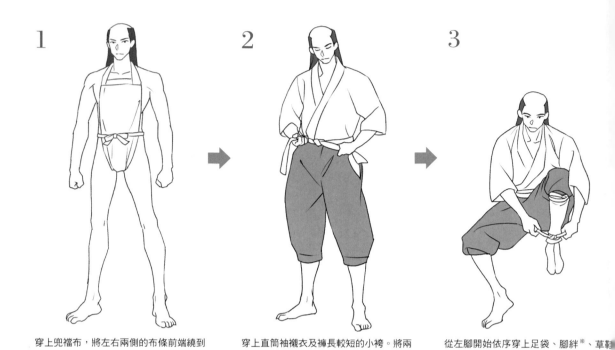

1

穿上兜襠布，將左右兩側的布條前端繞到脖子後方打結。

2

穿上直筒袖襯衣及褲長較短的小袴。將兩塊布分別縫成筒狀，最後接合在一起製成小袴。接著將襯衣的下擺塞進小袴中。

3

從左腳開始依序穿上足袋、腳絆※、草鞋。腳絆繩應繫於小腿肚。

※腳絆是日本戰國時代一種用來包覆雙腳、避免受傷或保的布料。

4

從左腳開始穿上脛甲。穿上脛甲後，若腳絆繩的繩結綁在脛骨上，會覺得不舒服，所以腳絆繩的繩結應繫於小腿肚。

5

由於胴甲的尺寸較短，為了避免大腿暴露在外，通常會佩帶保護大腿的佩楯。動作太劇烈的話容易脫落，所以要綁緊一點。

6

如果需要持弓射箭，就戴上弓懸。

7

使用繩結固定的籠手要在這個階段先穿上去。如果先穿胴甲再穿指貫籠手，會導致籠手在胴甲上滑動，變得不穩定。

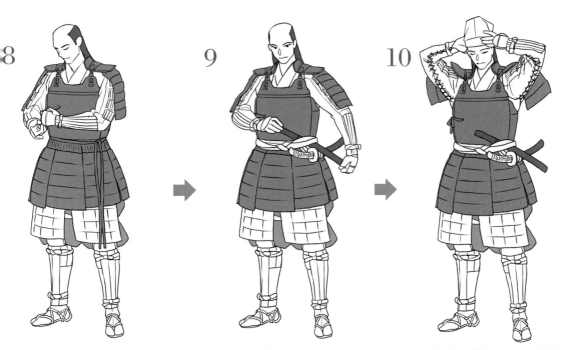

8　穿上附有大袖的胴甲，緊緊繫上用來閣盔甲的繩子。接下來在最外層繫上上帶，讓胴甲緊貼住身體。

9　插上脇差，佩帶太刀。脇差直接插進上帶即可，太刀則要利用太刀緒緊緊纏繞腰帶再佩帶上去。

10　在烏帽子外層緊緊綁上一字巾。覆蓋頭頂的一字巾不僅具有吸汗功能，還能防止頭盔滑落。

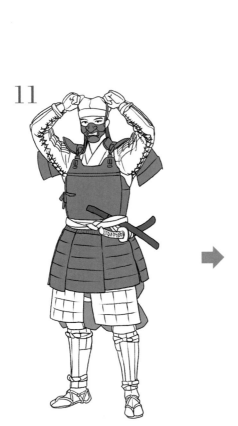

11　戴上可保護下顎與喉嚨，且不妨礙呼吸的面具，將繩子繞到後腦打結。

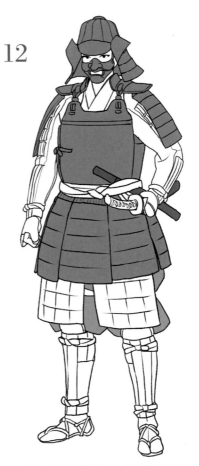

12　戴上頭盔後便著裝完畢。將旗指物插進受筒，出征！

75

戰國時代 足輕

進入戰國時代後，戰爭形式從個人戰轉變為團體戰，為了配合戰略與戰術的需求，使用長矛、鐵砲、弓等不同武器的步兵集團「足輕」開始活躍於戰場。足輕時常處於執行牽制戰術等高風險低生存率中。此時作畫重點是仔細畫出攜帶物品等細節，充分展現其特色。

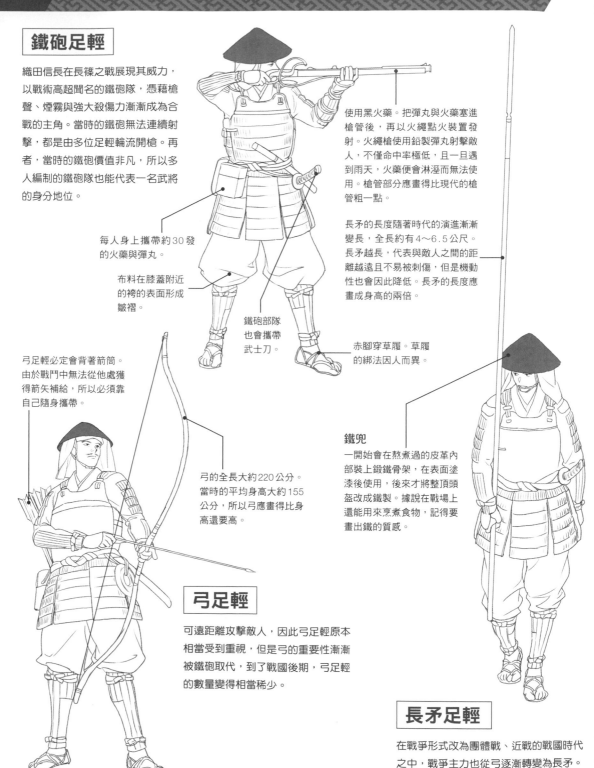

鐵砲足輕

織田信長在長篠之戰展現其威力，以戰術高超聞名的鐵砲隊，憑藉槍聲、煙霧與強大殺傷力漸漸成為合戰的主角。當時的鐵砲無法連續射擊，都是由多位足輕輪流開槍。再者，當時的鐵砲價值非凡，所以多人編制的鐵砲隊也能代表一名武將的身分地位。

每人身上攜帶約30發的火藥與彈丸。

布料在膝蓋附近的袴的表面形成皺褶。

鐵砲部隊也會攜帶武士刀。

使用黑火藥。把彈丸與火藥塞進槍管後，再以火繩點火裝置發射。火繩槍使用鉛製彈丸射擊敵人，不僅命中率極低，且一旦遇到雨天，火藥便會淋溼而無法使用。槍管部分應畫得比現代的槍管粗一點。

長矛的長度隨著時代的演進漸漸變長，全長約有4～6.5公尺。長矛越長，代表與敵人之間的距離越遠且不易被刺傷，但是機動性也會因此降低。長矛的長度應畫成身高的兩倍。

赤腳穿草履。草履的綁法因人而異。

弓足輕必定會背著箭筒。由於戰鬥中無法從他處獲得箭矢補給，所以必須靠自己隨身攜帶。

弓的全長大約220公分。當時的平均身高大約155公分，所以弓應畫得比身高還要高。

鐵兜

一開始會在熬煮過的皮革內部裝上鍛鐵骨架，在表面塗漆後使用，後來才將整頂頭盔改成鐵製。據說在戰場上還能用來烹煮食物，記得要畫出鐵的質感。

弓足輕

可遠距離攻擊敵人，因此弓足輕原本相當受到重視，但是弓的重要性漸漸被鐵砲取代，到了戰國後期，弓足輕的數量變得相當稀少。

長矛足輕

在戰爭形式改為團體戰、近戰的戰國時代之中，戰爭主力也從弓逐漸轉變為長矛。

從「雅」到「風流」，再轉變為「婆娑羅」

平安時代中期興起的國風文化，開啟了日本人建立起一套高雅、優美的獨特美學意識，其特徵是與自然融為一體。將四季分明的景物色彩表現於服飾配色的「襲色目[※1]」，喜愛有職文樣[※2]及象徵顏色

漸層的「色調」等等，這些都是洋溢著溫柔風情的色彩表現。這種將古代日本人敬仰自然萬物之靈的思想，直接融入於生活環境的美學意識，在當時蔚為風行。

● 襲色目

[春] 紅莓 / 薄花櫻
[夏] 葵 / 蓬
[秋] 紅葉 / 落栗
[冬] 雪之下 / 冰重

● 色調

（例：紅梅色調）

● 有職文樣

（例：臥牒之丸）

平安時代後期，前所未見的「風流」文化就此誕生。這種文化代表「華麗的美」。舉例來說，被稱為「隨從武官」的隨扈警衛，當時流行在衣袖或袴佩帶被稱為「附花」的華麗花飾。室町時代輪到武家治世，爭奇鬥艷的傾向越發強烈，最後終於催生出稱為「婆娑羅」，華美絕倫的美學意識。其中最

具代表性的是稱為「半身拼接」，也就是左右衣身或衣袖分別由不同布料縫製而成的服裝。「無論如何，搶眼即為勝利」的意識高漲，這種偏愛各種奇特事物（例如戰國時代的變形頭盔）的文化，最終延續至從戰國時代後期流行到江戶時代初期的「傾奇」美學意識。

平安時代

[隨從武官]

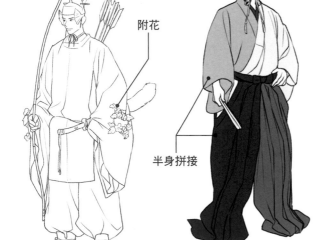

附花

室町時代

[武士]

半身拼接

戰國時代

[變形頭盔]

一之谷馬蘭後立兜
豐臣秀吉所穿戴的頭盔。將稱為「馬蘭」的菖蒲葉子形狀的鐵片做成日輪之光，裝在頭盔後面。

黑漆塗唐冠形兜
藤堂高虎所穿戴的頭盔。左右兩個大大的耳朵是模仿唐人穿戴的頭冠外型。

鯰尾兜
蒲生氏鄉所穿戴的頭盔。特徵是看起來像是燕尾、朝上方高高豎起的三角形角狀物。

※1 襲色目意指每一層服裝之間的差色、濃淡表現。
※2 指平安時代以來，經常用於公家的服裝及物品上的花紋。

戰國時代 出雲阿國

被視為現代歌舞伎根源、歌舞伎舞蹈的創始者。原為出雲大社的巫女，相傳為了募集出雲大社的修繕費而周遊列國，但是相關紀錄非常少，真實情況至今仍是個謎。據說阿國以男裝打扮跳舞，不過依然可從旅行、巫女裝束等獲得啟發，發揮想像力畫出其各種面貌。

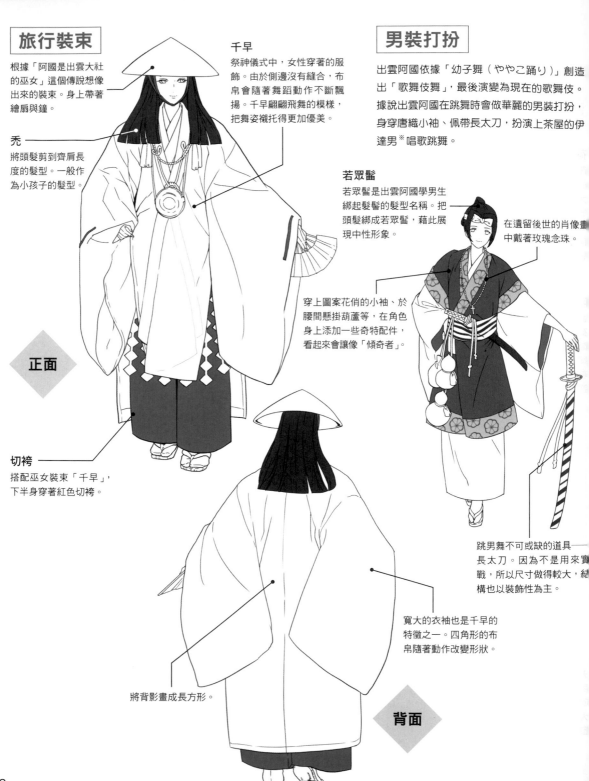

旅行裝束

根據「阿國是出雲大社的巫女」這個傳說想像出來的裝束。身上帶著繪扇與鐘。

禿
將頭髮剪到齊肩長度的髮型。一般作為小孩子的髮型。

千早
祭神儀式中，女性穿著的服飾。由於側邊沒有縫合，布帛會隨著舞蹈動作不斷飄揚。千早翩翩飛舞的模樣，把舞姿襯托得更加優美。

正面

切袴
搭配巫女裝束「千早」，下半身穿著紅色切袴。

男裝打扮

出雲阿國依據「幼子舞（ややこ踊り）」創造出「歌舞伎舞」，最後演變為現在的歌舞伎。據說出雲阿國在跳舞時會做華麗的男裝打扮，身穿唐織小袖、佩帶長太刀，扮演上茶屋的伊達男※唱歌跳舞。

若眾髷
若眾髷是出雲阿國學男生綁起髮髷的髮型名稱。把頭髮綁成若眾髷，藉此展現中性形象。

在遺留後世的肖像畫中戴著玫瑰念珠。

穿上圖案花俏的小袖、於腰間懸掛葫蘆等，在角色身上添加一些奇特配件，看起來會讓像「傾奇者」。

跳男舞不可或缺的道具──長太刀。因為不是用來實戰，所以尺寸做得較大，結構也以裝飾性為主。

寬大的衣袖也是千早的特徵之一。四角形的布帛隨著動作改變形狀。

將背影畫成長方形。

背面

※伊達男在當時意指具男子氣概且喜愛打扮的人。

天草四郎

關於天草四郎的出生眾說紛紜，自小聰穎過人，深具領袖魅力。由於擁有超高人氣的緣故，年僅16歲便被任命為島原之亂的領袖，最後在原城被殺害。提筆畫出天草四郎身為領導人威風凜凜的模樣，以及少年擁有的纖細的一面吧。

正面

有瀏海的茶筅髮型
利用有瀏海的茶筅髮型來表現15歲上下少年稚嫩的模樣。

荷葉領（裙褶領）
荷葉領可說是象徵南蠻裝束的小道具。偏愛新穎事物的大名或商人，也會在和服外層套上荷葉領。把荷葉邊緣成相連的「8」字形線條，便能展現衣領華麗細緻、層層重疊的氛圍。

陣羽織
武將坐鎮陣營之際，披在盔甲或和服外層的衣物。陣羽織的顏色與花紋能突顯個人特色，建議根據穿著陣羽織的角色個性決定選用哪種顏色。

武士刀
據說天草四郎在島原之亂實際參與的是布道與受洗。插上武士刀，讓角色個性變得更加鮮明。

Point!

●玫瑰念珠

邊撥珠子邊向神禱告的工具，頂端懸掛著十字架。原本的用途並不是作為掛在脖子的項鍊，但在肖像畫中，時常可見到天草四郎的脖子上掛著玫瑰念珠。

頭髮綁成茶筅髷後長度變短，不會觸及肩膀。

荷葉領沿著脖子繞一圈，所以背後也是同樣形狀。此處一樣畫成相連的「8」字形線條。

◆天草四郎的陣中旗

天草軍是以基督教為精神支柱的人民反抗軍，其口號為「戰死沙場，回歸神的懷抱」。天草軍軍旗的最大特色是，天使跪地膜拜象徵神的聖杯的圖案。

陣羽織在腰部以下的位置有一個大大的裂縫，讓刀鞘可從這個裂縫伸展出去。羽織覆蓋在武士刀且向上隆起的部分會產生皺褶。

背面

江戶時代 大奧

大奧是以掌握最高權利的將軍為首，御台所（正室）、側室、現任將軍的子嗣、御殿女中（女官）等人的住處，也是位於江戶城最深處、禁止男人進入的空間。在腦海中想像大奧豪華絢爛的氛圍，掌握因身分地位而隨之改變的服裝特徵吧。

將軍

在江戶時代260餘年中，德川家共有15位將軍。一旦將軍的職位換人擔綱，大奧的人事也會跟著大換血。若遇到將軍沒有後嗣的情況，便會從被稱為「御三家」或「御三卿」的大名家中，選出下任將軍繼承人。

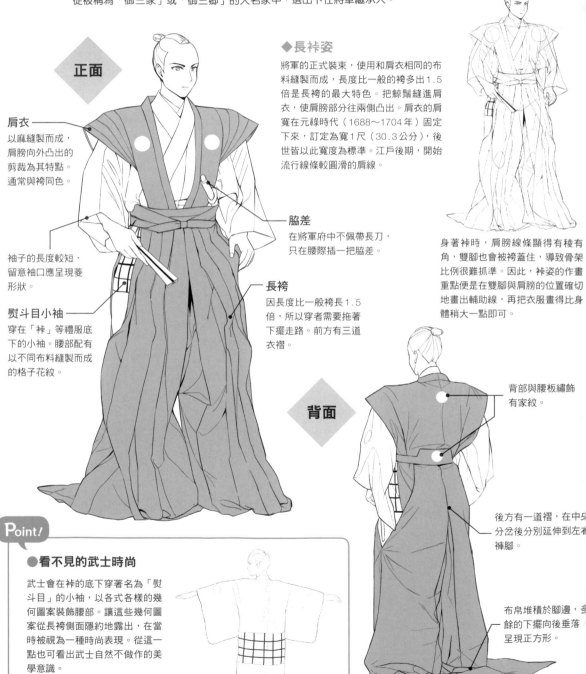

輔助線的畫法

身著袴時，肩膀線條顯得有稜有角，雙腳也會被袴蓋住，導致骨架比例很難抓準。因此，袴姿的作畫重點便是在雙腳與肩膀的位置確切地畫出輔助線，再把衣服畫得比身體稍大一點即可。

正面

肩衣
以麻縫製而成，肩膀向外凸出的剪裁為其特點。通常與袴同色。

袖子的長度較短，留意袖口應呈現菱形狀。

熨斗目小袖
穿在「袴」等禮服底下的小袖。腰部配有以不同布料縫製而成的格子花紋。

◆長袴姿

將軍的正式裝束，使用和肩衣相同的布料縫製而成，長度比一般的袴多出1.5倍是長袴的最大特色。把鯨鬚縫進肩衣，使肩膀部分往兩側凸出。肩衣的肩寬在元祿時代（1688～1704年）固定下來，訂定為寬1尺（30.3公分），後世皆以此寬度為標準。江戶後期，開始流行線條較圓滑的肩線。

脇差
在將軍府中不佩帶長刀，只在腰際插一把脇差。

長袴
因長度比一般袴長1.5倍，所以穿者需要拖著下擺走路。前方有三道衣褶。

背面

背部與腰板繡飾有家紋。

後方有一道褶，在中央分岔後分別延伸到左右褲腳。

布帛堆積於腳邊，多餘的下擺向後垂落呈現正方形。

Point!

● **看不見的武士時尚**

武士會在袴的底下穿著名為「熨斗目」的小袖，以各式各樣的幾何圖案裝飾腰部。讓這些幾何圖案從長袴側面隱約地露出，在當時被視為一種時尚表現。從這一點也可看出武士自然不做作的美學意識。

◆束帶

自平安時代以來公家穿著的正式裝束。德川將軍也是具有官職的公家，所以出席正式場合需身著束帶。與平安時代的束帶相比，基本配件幾乎沒有差異，只有冠的尺寸縮小且款式變得更符合禮節。

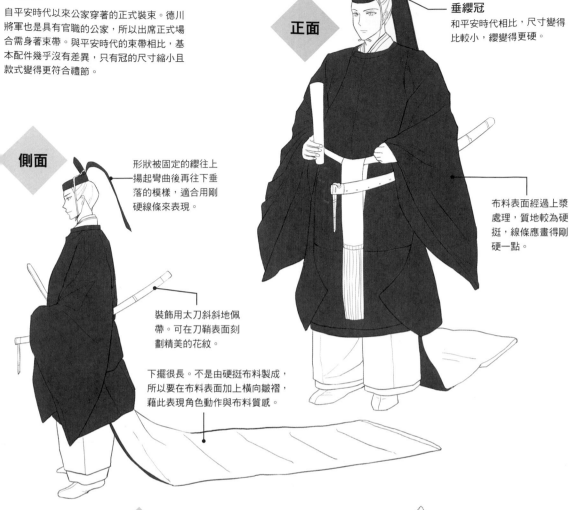

正面

垂纓冠
和平安時代相比，尺寸變得比較小，纓變得更硬。

布料表面經過上漿處理，質地較為硬挺，線條應畫得剛硬一點。

側面

形狀被固定的纓往上揚起彎曲後再往下垂落的模樣，適合用剛硬線條來表現。

裝飾用太刀斜斜地佩帶。可在刀鞘表面刻劃精美的花紋。

下擺很長。不是由硬挺布料製成，所以要在布料表面加上橫向皺褶，藉此表現角色動作與布料質感。

◆直垂

在古代是庶民穿著的服裝，平安時代後期開始被當作正式裝束。到了江戶時代，更轉變成大名或「御三家」才能穿著的特別正式裝束。

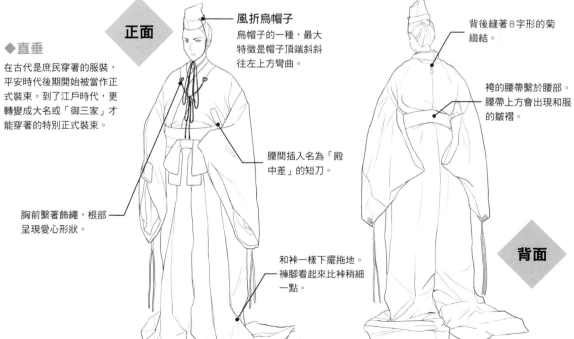

正面

風折烏帽子
烏帽子的一種，最大特徵是帽子頂端斜斜往左上方彎曲。

腰間插入名為「殿中差」的短刀。

胸前繫著飾繩，根部呈現愛心形狀。

和袴一樣下擺拖地。褲腳看起來比袴稍細一點。

背後縫著8字形的菊綴結。

袴的腰帶繫於腰部。腰帶上方會出現和服的皺褶。

背面

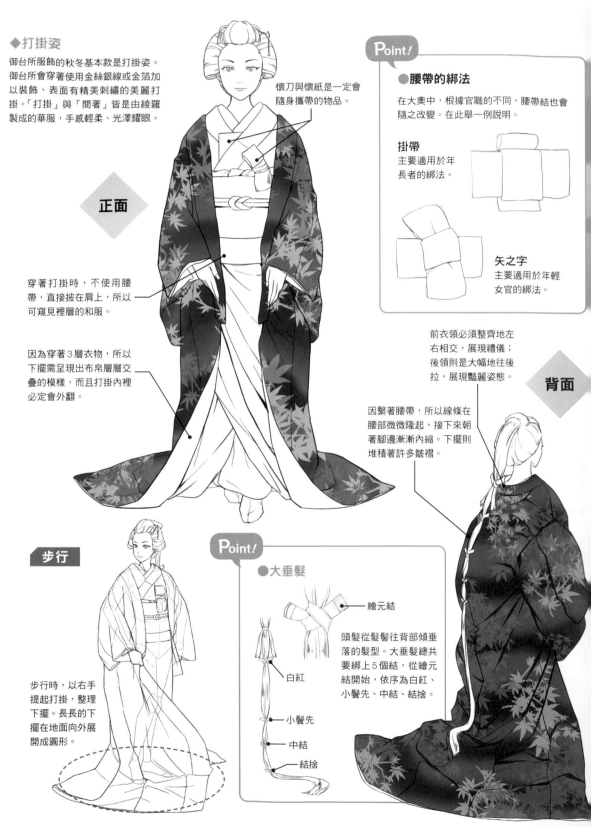

御台所

在所有大奧女性中地位最為崇高，統領著大奧，以將軍正室的身分被迎娶進德川家的女性，便稱為「御台所」。御台所的服裝與髮型都有嚴格規定，需配合季節與慣例適時改變。掌握重要特徵，畫出御台所的尊貴姿態吧。

◆打掛姿

御台所服飾的秋冬基本款是打掛姿。御台所會穿著使用金絲銀線或金箔加以裝飾、表面有精美刺繡的美麗打掛。「打掛」與「間著」皆是由綾羅製成的華服，手感輕柔、光澤耀眼。

懷刀與懷紙是一定會隨身攜帶的物品。

正面

穿著打掛時，不使用腰帶，直接披在肩上，所以可窺見裡層的和服。

因為穿著3層衣物，所以下擺需呈現出布帛層層交疊的模樣，而且打掛內裡必定會外翻。

Point!

● 腰帶的綁法

在大奧中，根據官職的不同，腰帶結也會隨之改變。在此舉一例說明。

掛帶
主要適用於年長者的綁法。

矢之字
主要適用於年輕女官的綁法。

前衣領必須整齊地左右相交，展現禮儀；後領則是大幅地往後拉，展現艷麗姿態。

背面

因繫著腰帶，所以線條在腰部微微隆起，接下來朝著腳邊漸漸內縮。下擺則堆積許多皺褶。

步行

步行時，以右手提起打掛，整理下擺。長長的下擺在地面向外展開成圓形。

Point!

● 大垂髮

― 繪元結

― 白紅

― 小鬢先

― 中結

― 結捨

頭髮從髮髻往背部傾垂落的髮型。大垂髮總共要綁上5個結，從繪元結開始，依序為白紅、小鬢先、中結、結捨。

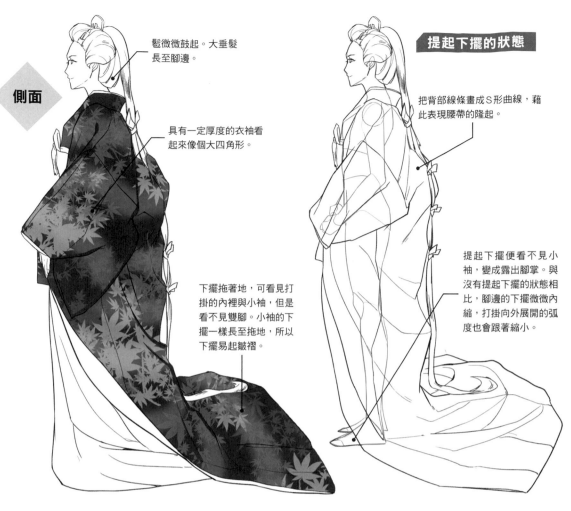

側面

髮微微鼓起。大垂髮長至腳邊。

具有一定厚度的衣袖看起來像個大四角形。

下擺拖著地，可看見打掛的內裡與小袖，但是看不見雙腳。小袖的下擺一樣長至拖地，所以下擺易起皺褶。

提起下擺的狀態

把背部線條畫成S形曲線，藉此表現腰帶的隆起。

提起下擺便看不見小袖，變成露出腳掌。與沒有提起下擺的狀態相比，腳邊的下擺微微內縮，打掛向外展開的弧度也會跟著縮小。

和服的畫法

江戶時代　大奧

◆夏季裝束

不穿上打掛，改用一種被稱為「堤帶」、內部塞有厚紙的特殊腰帶繫於腰間，讓腰帶自然垂落。這種名為「腰卷姿」的打扮正是大奧的夏季裝束，只有御台所與上層女中可做此打扮。如此一來便不用在酷暑中穿上打掛，這種穿衣風格可說充分展現了江戶人的聰明睿智。

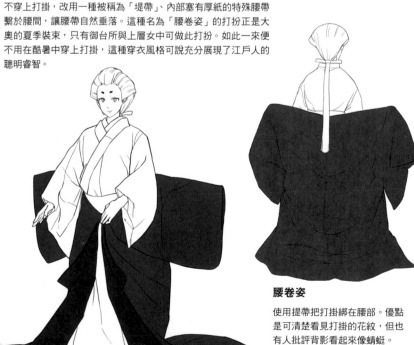

腰卷姿

使用提帶把打掛綁在腰部。優點是可清楚看見打掛的花紋，但也有人批評背影看起來像蜻蜓。

提帶姿

取下打掛的模樣。圓柱部分內塞紙芯，腰帶呈現棒狀朝身體外側伸展為其特色。

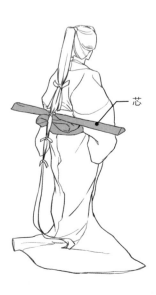

芯

83

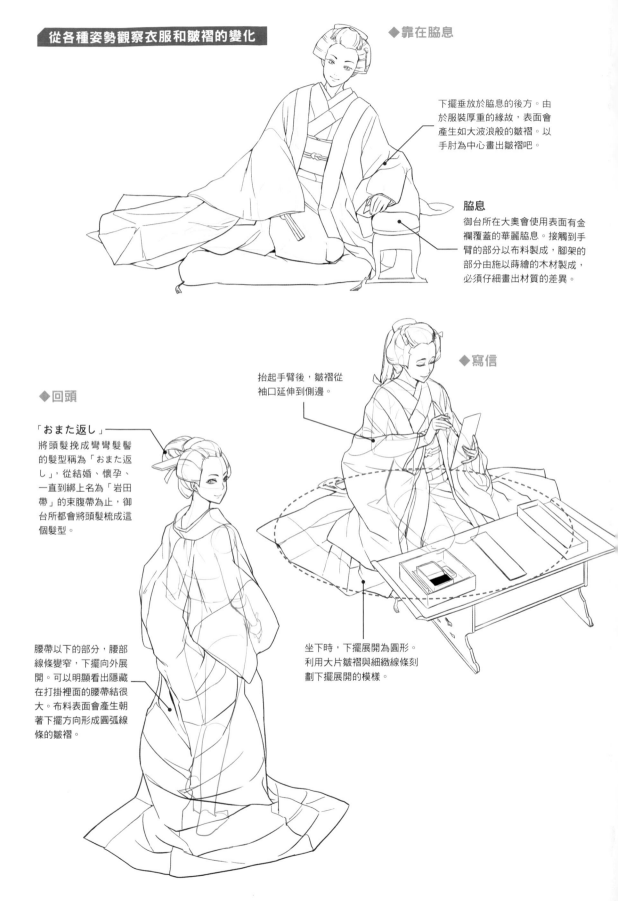

從各種姿勢觀察衣服和皺褶的變化

◆靠在脇息

下擺垂放於脇息的後方。由於服裝厚重的緣故，表面會產生如大波浪般的皺褶。以手肘為中心畫出皺褶吧。

脇息

御台所在大奧會使用表面有金襴覆蓋的華麗脇息。接觸到手臂的部分以布料製成，腳架的部分由施以蒔繪的木材製成，必須仔細畫出材質的差異。

◆寫信

抬起手臂後，皺褶從袖口延伸到側邊。

◆回頭

「おまた返し」

將頭髮挽成彎彎髮髻的髮型稱為「おまた返し」，從結婚、懷孕、一直到綁上名為「岩田帶」的束腹帶為止，御台所都會將頭髮梳成這個髮型。

腰帶以下的部分，腰部線條變窄，下擺向外展開。可以明顯看出隱藏在打掛裡面的腰帶結很大。布料表面會產生朝著下擺方向形成圓弧線條的皺褶。

坐下時，下擺展開為圓形。利用大片皺褶與細緻線條刻劃下擺展開的模樣。

御殿女中

在將軍家或大名家工作、負責處理內務的女官便稱為「御殿女中」。依照出身，可區分為上﨟、御年寄、中﨟、御小姓、御右筆、御三之間、御使番、御仲居等不同職稱。除了直接受僱於將軍家的中﨟、御年寄等人之外，還有另外一種名為「部屋方」的職業，是中﨟或御年寄以個人名義聘用的幫手。這個工作通常由包含一般百姓在內的多位女性擔任。

片外

利用「笄」捲起一束垂髮，然後高高挽起的髮型。這個髮型幾乎可說是御殿女中的代名詞。

江戶時代中期，腰帶變得又寬又長，在背部形成尺寸大到幾乎要超出背部的腰帶結。基本上，年輕女中會把腰帶綁成矢字結（P82）。由於下層女中不能穿打掛，所以這身只繫腰帶的裝束便是她們最常見的打扮。

據說箭羽紋在奧女中之間相當受歡迎。

長垂髮

有資格直接謁見將軍的高級女官的髮型，傳承了平安時代以來的垂髮傳統。把全部的頭髮束起來，讓頭髮往後自然垂落，接著在束起頭髮之處繫上丈長。如果把鬢畫得太鼓，整體比例會變得很奇怪，這一點應多加留意。

手肘彎曲時，衣袖會重重交疊形成皺褶。袖口向下滑落，所以記得要畫出手腕。

奧女中會穿著打掛，下擺較長，邊緣有「反縫份」的構造，且具備一定的厚度，所以應畫出下擺向後方拉長的感覺。

◆童女

進入大奧工作，年約7、8歲的大身旗本之女便稱為「童女」。自小便是具有直接謁見將軍資格的身分，亦是未來側室候補人選。童女會在大奧接受練習寫字、學習禮法等各種栽培。

綁成兩個圓髮髻的髮型稱為「稚兒髻」，形狀近似飯糰。

七夕

在由江戶幕府訂定為節目的七月七日這一天，大奧會將瓜類、桃子、甜點等物品放上白木桌，在四個角落立起笹竹，把寫有詩歌的長紙籤或色紙綁在笹竹上。後來這種過節習慣逐漸流傳至民間，成為現在的七夕。

童女穿著的服飾為振袖，腳邊的下擺部分應畫成左右分岔的模樣。和大人不一樣，多餘的下擺不會向外展開成圓形。

忍者

活躍於鎌倉時代到江戶時代,收集情報、暗殺重要人物等暗中保護主君的任務是他們的主要職責。忍者裝束既是戰鬥服,也是方便活動、集結各種巧思於一身的便利服裝。

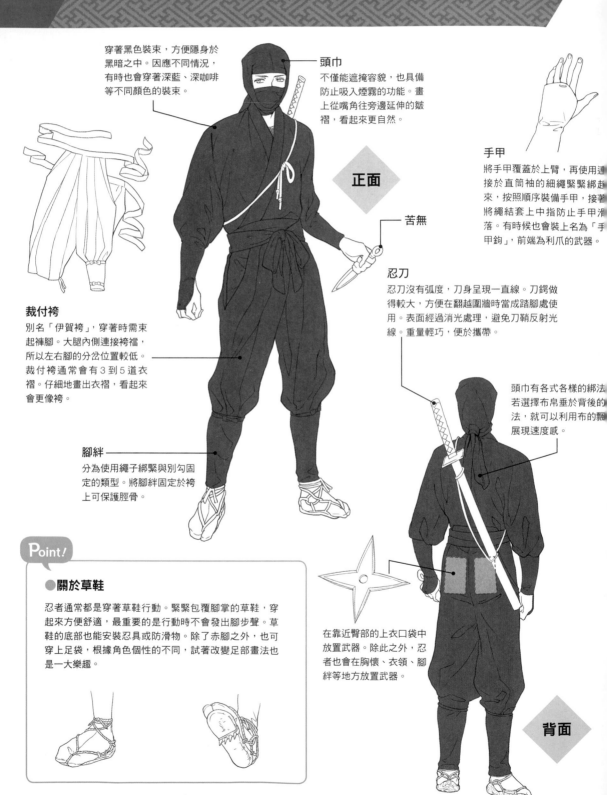

穿著黑色裝束,方便隱身於黑暗之中。因應不同情況,有時也會穿著深藍、深咖啡等不同顏色的裝束。

頭巾
不僅能遮掩容貌,也具備防止吸入煙霧的功能。畫上從嘴角往旁邊延伸的皺褶,看起來更自然。

正面

手甲
將手甲覆蓋於上臂,再使用連接於直筒袖的細繩緊緊綁起來,按照順序裝備手甲,接著將繩結套上中指防止手甲滑落。有時候也會裝上名為「手甲鉤」,前端為利爪的武器。

苦無

忍刀
忍刀沒有弧度,刀身呈現一直線。刀鍔做得較大,方便在翻越圍牆時當成踏腳處使用。表面經過消光處理,避免刀鞘反射光線。重量輕巧,便於攜帶。

裁付袴
別名「伊賀袴」,穿著時需束起褲腳。大腿內側連接袴襠,所以左右腳的分岔位置較低。裁付袴通常會有 3 到 5 道衣褶。仔細地畫出衣褶,看起來會更像袴。

頭巾有各式各樣的綁法若選擇布帛垂於背後的法,就可以利用布的飄展現速度感。

腳絆
分為使用繩子綁緊與別勾固定的類型。將腳絆固定於袴上可保護脛骨。

Point!

●**關於草鞋**

忍者通常都是穿著草鞋行動。緊緊包覆腳掌的草鞋,穿起來方便舒適,最重要的是行動時不會發出腳步聲。草鞋的底部也能安裝忍具或防滑物。除了赤腳之外,也可穿上足袋,根據角色個性的不同,試著改變足部畫法也是一大樂趣。

在靠近臀部的上衣口袋中放置武器。除此之外,忍者也會在胸懷、衣領、腳絆等地方放置武器。

背面

頭巾的戴法

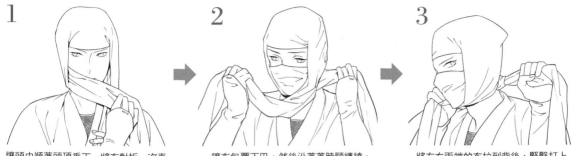

1 讓頭巾順著頭頂垂下，將布對折一次直接拉到前方。此時鼻子會被布蓋住。

2 讓布包覆下巴，然後沿著著脖頸纏繞。

3 將左右兩端的布拉到背後，緊緊打上一個結。

從各種姿勢觀察衣服和皺褶的變化

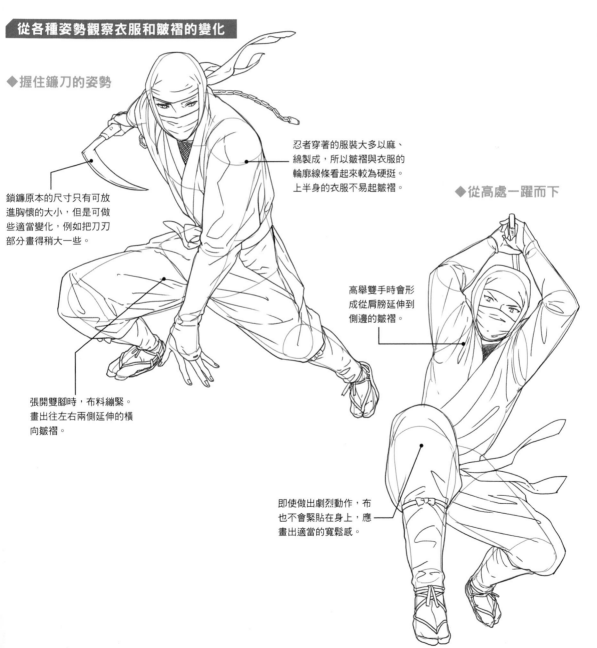

◆握住鐮刀的姿勢

鎖鐮原本的尺寸只有可放進胸懷的大小，但是可做些適當變化，例如把刀刃部分畫得稍大一些。

忍者穿著的服裝大多以麻、綿製成，所以皺褶與衣服的輪廓線條看起來較為硬挺。上半身的衣服不易起皺褶。

◆從高處一躍而下

高舉雙手時會形成從肩膀延伸到側邊的皺褶。

張開雙腳時，布料繃緊。畫出往左右兩側延伸的橫向皺褶。

即使做出劇烈動作，布也不會緊貼在身上，應畫出適當的寬鬆感。

江戶時代 遊女

在江戶時代的吉原遊郭，姿容端麗、多才多藝、具備和歌等文學素養，地位崇高的遊女被稱為「花魁」。據說當時和服或髮型的流行趨勢都深受花魁影響。花魁的特徵包含立兵庫、高木屐等等，提筆仔細地畫出這些細節吧。

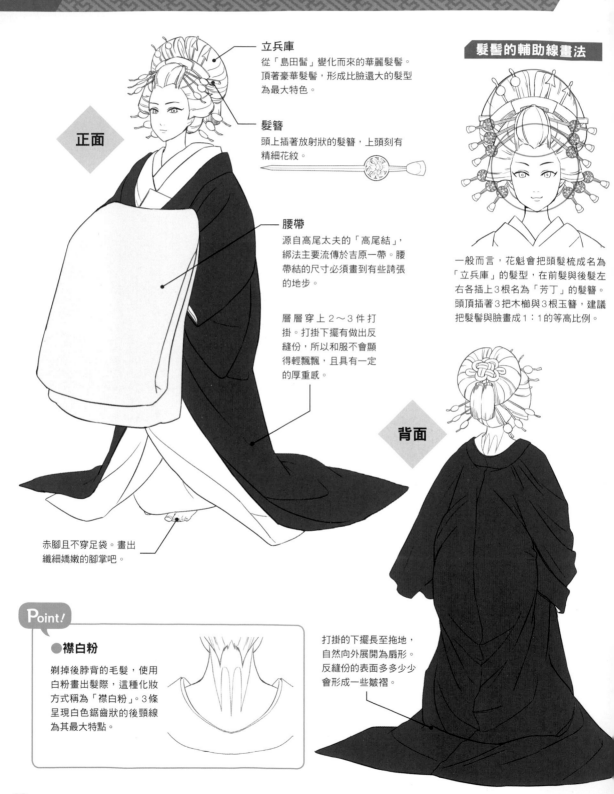

正面

立兵庫
從「島田髷」變化而來的華麗髮髻。頂著豪華髮髻，形成比臉還大的髮型為最大特色。

髮簪
頭上插著放射狀的髮簪，上頭刻有精細花紋。

腰帶
源自高尾太夫的「高尾結」，綁法主要流傳於吉原一帶。腰帶結的尺寸必須畫到有些誇張的地步。

層層穿上2～3件打掛。打掛下擺有做出反縫份，所以和服不會顯得輕飄飄，且具有一定的厚重感。

赤腳且不穿足袋。畫出纖細嬌嫩的腳掌吧。

髮髻的輔助線畫法

一般而言，花魁會把頭髮梳成名為「立兵庫」的髮型，在前髮與後髮左右各插上3根名為「芳丁」的髮簪。頭頂插著3把木櫛與3根玉簪，建議把髮髻與臉畫成1：1的等高比例。

背面

打掛的下擺長至拖地，自然向外展開成扇形。反縫份的表面多多少少會形成一些皺褶。

Point！

● 襟白粉

剃掉後脖背的毛髮，使用白粉畫出髮際，這種化妝方式稱為「襟白粉」。3條呈現白色鋸齒狀的後頸線為其最大特點。

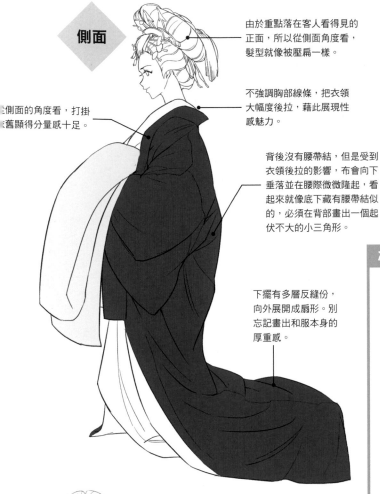

側面

由於重點落在客人看得見的正面，所以從側面角度看，髮型就像被壓扁一樣。

不強調胸部線條，把衣領大幅度後拉，藉此展現性感魅力。

從側面的角度看，打掛依舊顯得分量感十足。

背後沒有腰帶結，但是受到衣領後拉的影響，布會向下垂落並在腰際微微隆起，看起來就像底下藏有腰帶結似的，必須在背部畫出一個起伏不大的小三角形。

下擺有多層反縫份，向外展開成扇形。別忘記畫出和服本身的厚重感。

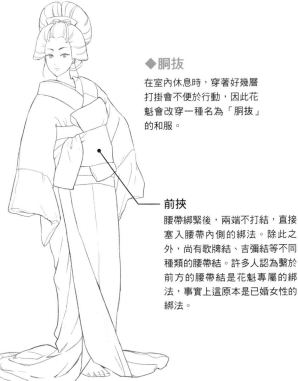

◆胴抜

在室內休息時，穿著好幾層打掛會不便於行動，因此花魁會改穿一種名為「胴抜」的和服。

前挾

腰帶綁緊後，兩端不打結，直接塞入腰帶內側的綁法。除此之外，尚有歌牌結、吉彌結等不同種類的腰帶結。許多人認為繫於前方的腰帶結是花魁專屬的綁法，事實上這原本是已婚女性的綁法。

冷知識

島原大夫是什麼？

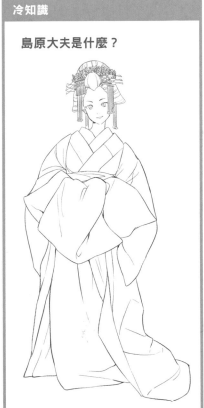

吉原遊郭的紅牌稱為「花魁」，而京都藝妓的紅牌則稱為「島原大夫」。受公家文化影響，藝妓精通舞蹈或是和樂器、唱歌、書道、香道、花道、傳統筵席遊戲等，口齒伶俐也是不可或缺的條件之一，在古代還會被授予正五品官位。綁在身體前方呈現五角形的腰帶象徵「心」。如今在島原地區依然流傳這項傳統。

從各種姿勢觀察衣服和皺褶的變化

花魁道中

盛裝打扮的花魁接獲熟客指名時，會帶著禿與振袖新造等一行人，前往揚屋或引手茶屋，這段路程便稱為「花魁道中」。花魁腳上踏著三齒高木屐，以「八文字」走法緩慢前進的模樣，看起來既優美又華麗。

手拿長柄傘為花魁撐傘的男子稱為「持傘」。

為行走困難的花魁提供協助，讓花魁搭著自己肩膀避免跌倒。這也是屬於男子的工作，和持傘男子做相同打扮。

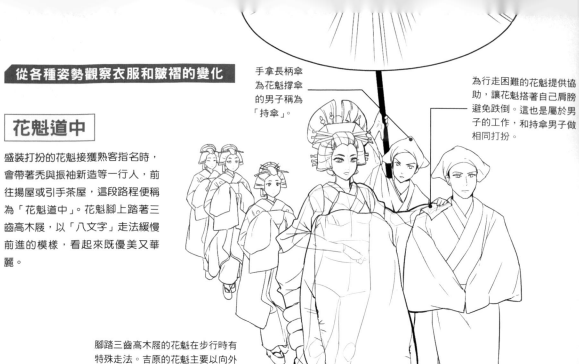

腳踏三齒高木屐的花魁在步行時有特殊走法。吉原的花魁主要以向外繞半圈再收回的「外八文字」走法為主。畫出木屐側面的裝飾花紋，可以讓畫面變得更細緻。

高木屐
表面塗黑、有3根屐齒的特殊木屐。據說花魁需要花費3年以上的時間練習，才能穩穩踩著「八文字」走法緩慢前進。由於花魁走路時，需微微蹲下，張腳畫圈，所以有時可以看見赤裸的腳背。畫出赤裸腳背，可為花魁添增幾分豔麗嫵媚的氣息。

◆靠在脇息

畫出長柄煙管，看起來更有氣氛。煙嘴與前端的斗缽是金屬材質，中間為木製。

手肘彎曲靠在脇息上時，此時會形成從手肘內側向外側延伸的皺褶，看起來就像衣袖的抓褶一般。

腰帶對折重疊，利用線條勾勒出腰帶的厚度。

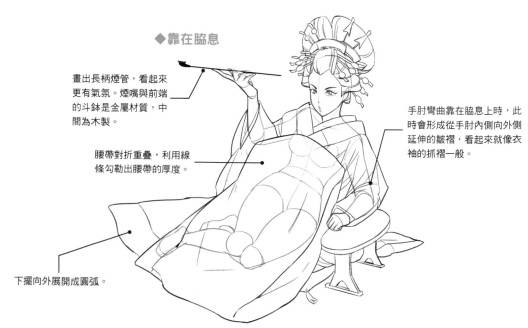

下擺向外展開成圓弧。

禿、振袖新造

在遊女之中，存在著以花魁為頂端的階級制度。在此介紹最具代表性的兩種職務——禿與振袖新造。

 從遊女所生的女孩或是自小被賣到吉原的女孩之中，選出有天份的女孩，讓她們跟在特定的大姊姊身邊學習規矩與才藝。

頭上插著許多髮簪，展現小孩子特有的活潑氣息。

作為花魁的助手，右邊的禿手持煙管箱，左邊的則抱著煙管袋。不同的地區會有不同的規定。

振袖新造

年約 14～15 歲的女見習生，負責照料大姊姊[※]的日常起居或代為處理工作事務。一般遊女大多歷經「禿」的階段後，在 14 歲左右成為振袖新造。

髮簪數量比花魁少，髮髻也挽得較低。

細腰帶綁成蝴蝶結，雙手則擺放在腰帶結下方。

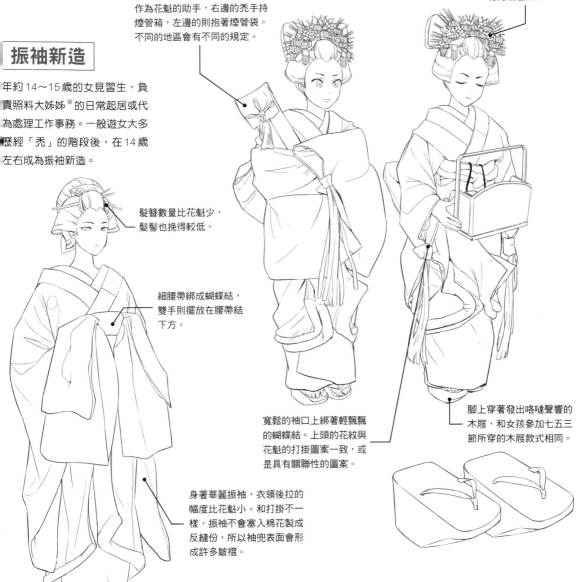

寬鬆的袖口上綁著輕飄飄的蝴蝶結。上頭的花紋與花魁的打掛圖案一致，或是具有關聯性的圖案。

腳上穿著發出咯噠聲響的木屐，和女孩參加七五三節所穿的木屐款式相同。

身著華麗振袖，衣領後拉的幅度比花魁小。和打掛不一樣，振袖不會塞入棉花製成反縫份，所以袖兜表面會形成許多皺褶。

腳上穿著的木屐，高度比花魁的三齒高木屐還低。

※吉原的遊女會稱呼比自己輩份高的花魁為大姊姊。

91

戰爭結束後，管理領地、與幕府進行協商、周旋於町內富商之間交際應酬等等，這些事情便成為武士的工作。需要登城處理的工作則稱為「政務」。除了巡視領地之外，武士還得負責處理各式各樣的工作，例如計算年貢、籌措物資等等。

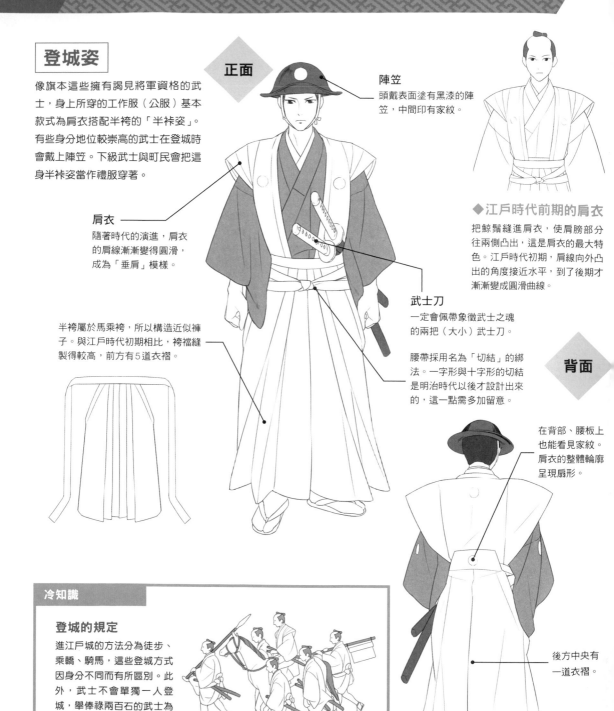

登城姿

像旗本這些擁有謁見將軍資格的武士，身上所穿的工作服（公服）基本款式為肩衣搭配半袴的「半袴姿」。有些身分地位較崇高的武士在登城時會戴上陣笠。下級武士與町民會把這身半袴姿當作禮服穿著。

正面

肩衣
隨著時代的演進，肩衣的肩線漸漸變得圓滑，成為「垂肩」模樣。

陣笠
頭戴表面塗有黑漆的陣笠，中間印有家紋。

◆江戶時代前期的肩衣
把鯨鬚縫進肩衣，使肩膀部分往兩側凸出，這是肩衣的最大特色。江戶時代初期，肩線向外凸出的角度接近水平，到了後期才漸漸變成圓滑曲線。

武士刀
一定會佩帶象徵武士之魂的兩把（大小）武士刀。

腰帶採用名為「切結」的綁法。一字形與十字形的切結是明治時代以後才設計出來的，這一點需多加留意。

半袴屬於馬乘袴，所以構造近似褲子。與江戶時代初期相比，袴襠縫製得較高，前方有5道衣褶。

背面

在背部、腰板上也能看見家紋。肩衣的整體輪廓呈現扇形。

後方中央有一道衣褶。

冷知識

登城的規定
進江戶城的方法分為徒步、乘轎、騎馬，這些登城方式因身分不同而有所區別。此外，武士不會單獨一人登城，舉俸祿兩百石的武士為例，最少也會帶領5名隨從登城。

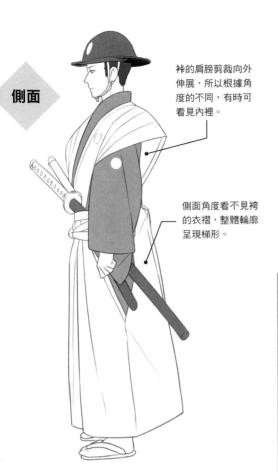

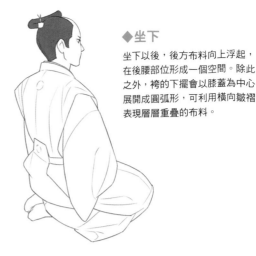

側面

袴的肩膀剪裁向外伸展，所以根據角度的不同，有時可看見內裡。

側面角度看不見袴的衣褶，整體輪廓呈現梯形。

◆坐下

坐下以後，後方布料向上浮起，在後腰部位形成一個空間。除此之外，袴的下擺會以膝蓋為中心展開成圓弧形，可利用橫向皺褶表現層層重疊的布料。

冷知識

冬天的防寒對策

在寒冷的冬天，武士會將雙手伸入袴的側面開口防寒取暖，不像庶民把雙手伸進懷中。

其他袴姿

除了肩衣搭配袴以外，還有作為官服的禮服。
在此介紹兩種最具代表性的裝束。

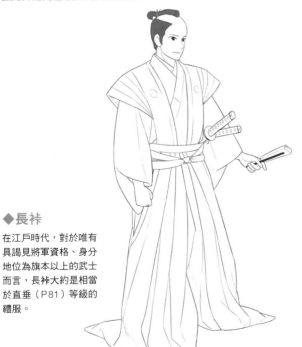

◆長袴

在江戶時代，對於唯有具謁見將軍資格、身分地位為旗本以上的武士而言，長袴大約是相當於直垂（P81）等級的禮服。

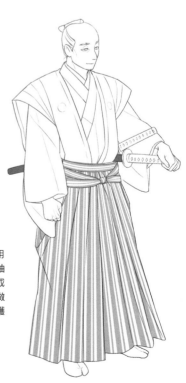

◆繼袴

最大特徵是肩衣與袴使用不同布料縫製而成，小袖的花樣大多選用小碎花或直條紋。繼袴原本被當做日常便服使用，後來才獲准成為公服。

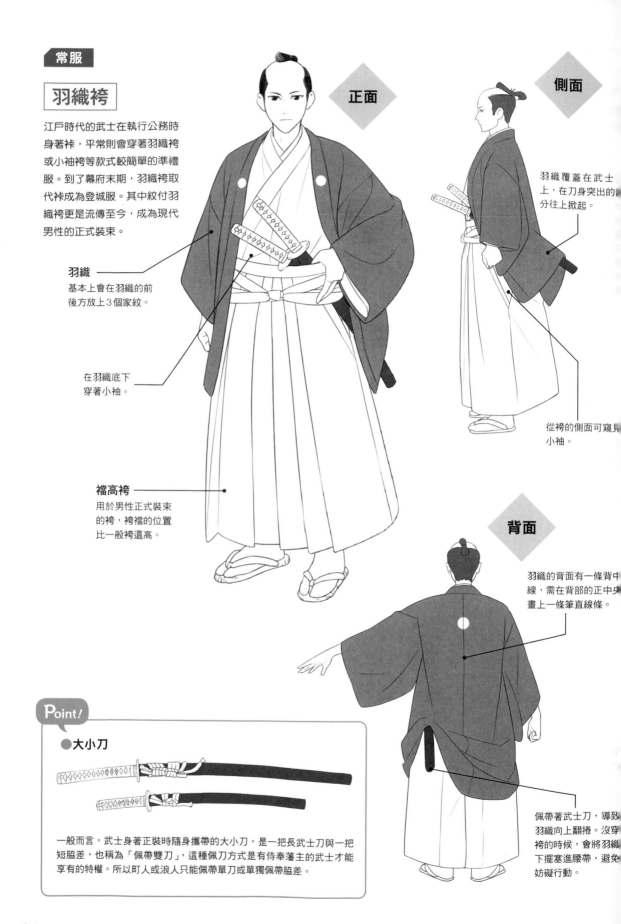

羽織袴

江戶時代的武士在執行公務時身著裃，平常則會穿著羽織袴或小袖袴等款式較簡單的準禮服。到了幕府末期，羽織袴取代裃成為登城服。其中紋付羽織袴更是流傳至今，成為現代男性的正式裝束。

正面

羽織
基本上會在羽織的前後方放上3個家紋。

在羽織底下穿著小袖。

檔高袴
用於男性正式裝束的袴，袴檔的位置比一般袴還高。

側面

羽織覆蓋在武士上，在刀身突出的分往上掀起。

從袴的側面可窺見小袖。

背面

羽織的背面有一條背中線，需在背部的正中央畫上一條筆直線條。

佩帶著武士刀，導致羽織向上翻捲。沒穿袴的時候，會將羽織下擺塞進腰帶，避免妨礙行動。

Point!

●大小刀

一般而言，武士身著正裝時隨身攜帶的大小刀，是一把長武士刀與一把短脇差，也稱為「佩帶雙刀」，這種佩刀方式是有侍奉藩主的武士才能享有的特權。所以町人或浪人只能佩帶單刀或單獨佩帶脇差。

小袖袴

不穿羽織，改穿小袖搭配袴。江戶時代，小袖被認可為正式裝束，武士在練習武藝或外出時會穿著小袖袴。

武士刀以刀刃朝上的方式插入腰間。插刀的方法分為鵜鴿（插刀角度落在落差與鬥差之間）、落差（刀身近似垂直）、鬥差（刀身與地面平行）等等。在時代劇中，多半採用鵜鴿的插刀方法，斜線條能為畫面多添增幾分動感。

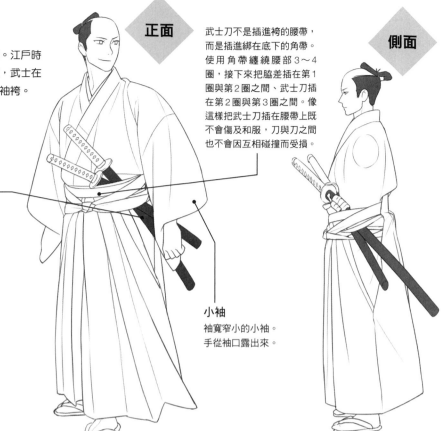

正面

側面

武士刀不是插進袴的腰帶，而是插進綁在底下的角帶。使用角帶纏繞腰部3～4圈，接下來把脇差插在第1圈與第2圈之間、武士刀插在第2圈與第3圈之間。像這樣把武士刀插在腰帶上既不會傷及和服，刀與刀之間也不會因互相碰撞而受損。

小袖
袖寬窄小的小袖。手從袖口露出來。

和服的畫法

江戶時代

武士

背面

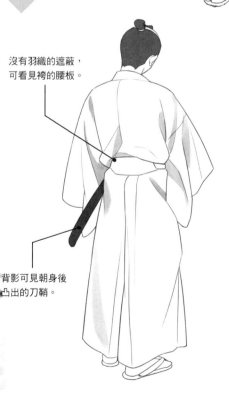

沒有羽織的遮蔽，可看見袴的腰板。

背影可見朝身後凸出的刀鞘。

著流姿

男性不穿袴，只穿羽織、和服與腰帶，或是只穿和服與腰帶的打扮便稱為「著流」。武士待在家裡或只在近處走動時，便會做這身輕便打扮。此外，武士身穿著流時，通常不會佩帶長刀。取而代之的，會隨身攜帶扇子或脇差作為護身武器。

利用扇子或煙管等道具營造畫面的生動感。

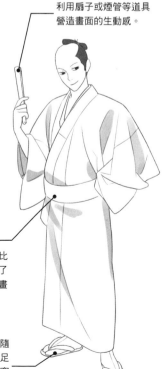

腰帶
腰帶種類為角帶，應畫在比腰部稍低一點的位置。為了展現輕鬆自在的模樣，不畫上武士刀。

足袋
在身穿著流的情況下，可隨著季節的不同挑選適當的足袋顏色與花樣做搭配。不穿足袋的情況也很常見。

旅裝姿

提到武士的旅行,大部分人首先想到的是「參勤交代」。基本上,除了在領地內往返洽公、獲准返鄉掃墓之外,武士是不能出遠門的。與平常截然不同的輕便旅裝姿態,在插畫中也是相當受歡迎的打扮。

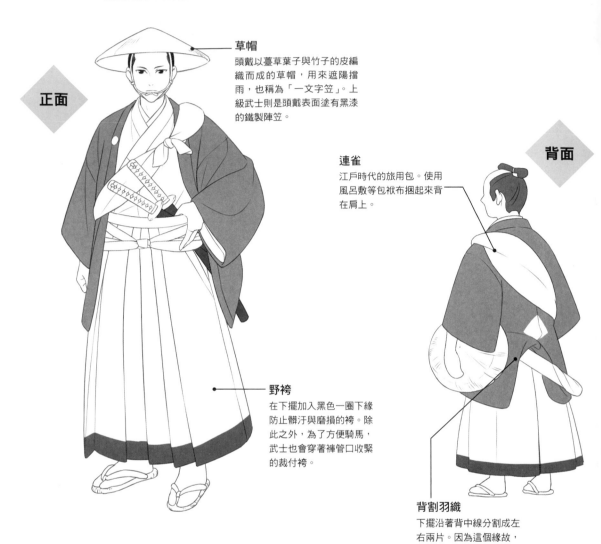

正面

草帽
頭戴以薹草葉子與竹子的皮編織而成的草帽,用來遮陽擋雨,也稱為「一文字笠」。上級武士則是頭戴表面塗有黑漆的鐵製陣笠。

連雀
江戶時代的旅用包。使用風呂敷等包袱布捆起來背在肩上。

背面

野袴
在下擺加入黑色一圈下緣防止髒汙與磨損的袴。除此之外,為了方便騎馬,武士也會穿著褲管口收緊的裁付袴。

背割羽織
下擺沿著背中線分割成左右兩片。因為這個緣故,更便於騎馬與插刀。

◆武士的旅行情景

幕府規定武士出外旅行時一定要有隨從隨侍在側。持長矛、扛衣箱、隨行武士、執草履,這4個人被稱為「四隨從」。主人走在前頭,四隨從緊跟在後,武士便是在這樣的情景中展開一段旅程。

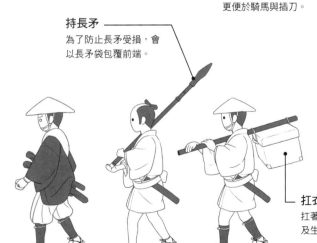

持長矛
為了防止長矛受損,會以長矛袋包覆前端。

隨行武士
侍奉主人的武士,主要工作為照料主人的日常生活。

執草履
負責保管主人的草履。

扛衣箱
扛著裝有武士的衣物以及生活用品的衣箱。

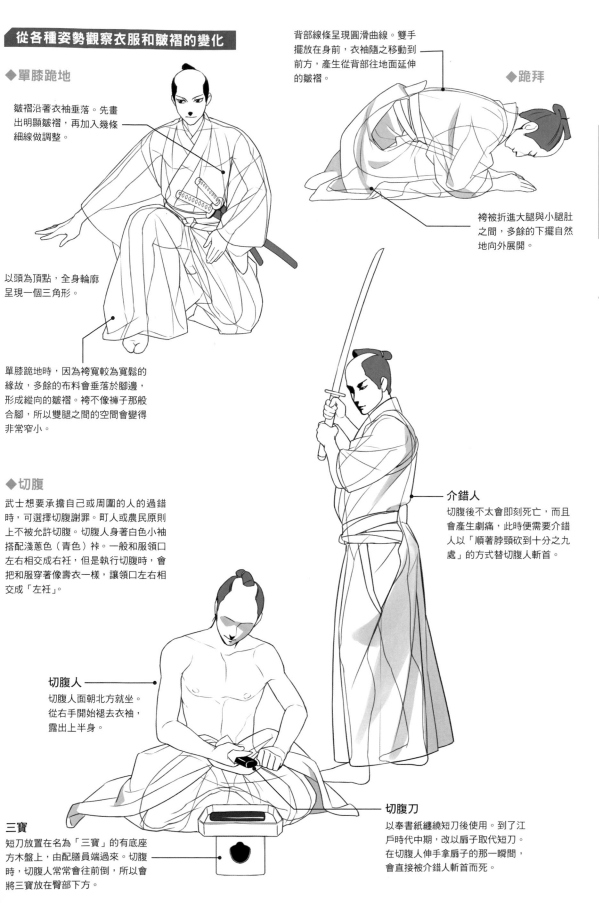

從各種姿勢觀察衣服和皺褶的變化

◆單膝跪地

皺褶沿著衣袖垂落。先畫出明顯皺褶，再加入幾條細線做調整。

以頭為頂點，全身輪廓呈現一個三角形。

單膝跪地時，因為袴寬較為寬鬆的緣故，多餘的布料會垂落於腳邊，形成縱向的皺褶。袴不像褲子那般合腳，所以雙腿之間的空間會變得非常窄小。

背部線條呈現圓滑曲線。雙手擺放在身前，衣袖隨之移動到前方，產生從背部往地面延伸的皺褶。

◆跪拜

袴被折進大腿與小腿肚之間，多餘的下擺自然地向外展開。

◆切腹

武士想要承擔自己或周圍的人的過錯時，可選擇切腹謝罪。町人或農民原則上不被允許切腹。切腹人身著白色小袖搭配淺蔥色（青色）袴。一般和服領口左右相交成右衽，但是執行切腹時，會把和服穿著像壽衣一樣，讓領口左右相交成「左衽」。

介錯人
切腹後不太會即刻死亡，而且會產生劇痛，此時便需要介錯人以「順著脖頸砍到十分之九處」的方式替切腹人斬首。

切腹人
切腹人面朝北方就坐。從右手開始褪去衣袖，露出上半身。

三寶
短刀放置在名為「三寶」的有底座方木盤上，由配膳員端過來。切腹時，切腹人常常會往前倒，所以會將三寶放在臀部下方。

切腹刀
以奉書紙纏繞短刀後使用。到了江戶時代中期，改以扇子取代短刀。在切腹人伸手拿扇子的那一瞬間，會直接被介錯人斬首而死。

江戶時代 町方

人口數在18世紀前半期達到一百萬人的江戶，不僅是個武士城鎮，也是商業興盛、處處充滿商機的商人城鎮。各行各業蓬勃發展，多元文化開花結果，職人與庶民的打扮也顯得各有特色。

商人

◆老闆

商人按照年資地位穿著不同服裝。一般而言，老闆穿著的服裝大多是著流搭配羽織。當時對於羽織在衣長、版型、顏色方面沒有硬性規定，但是仍有一套衡量美觀度的標準。

羽織
外出、或身著便服時，老闆會披上由上等布料（例如由平絹與棉花混紡的「青梅縞」）縫製而成的羽織。待在店裡時，會脫掉羽織換上圍裙。

連身圍裙
手代與番頭的圍裙繫於腰間，但是丁稚則是穿著連身圍裙。

股引
在冬季穿上股引禦寒。

雇主提供條紋花樣的小袖作為工作服。

◆丁稚（夥計）

寄宿於雇主的店內或家裡、負責打雜的夥計。身穿短下擺的綿質著流，然後在最外層套上一件連身圍裙。到了冬天，會多穿一件股引禦寒。雇主免費提供食宿，但是不支薪。

◆番頭（掌櫃）

在所有店家僱用的工作人員中，地位最高的人。主要負責管理店內的大小事、甚至是老闆的家務事。必須經歷丁稚、手代（領班）兩個階段，才能升到番頭。等升上番頭後，才能在和服外層披上羽織。身著小袖著流、腰間繫上圍裙，這就是番頭的標準打扮。

羽織
熬到升上番頭後，才能初次穿上羽織。隨著收入的增長，番頭也有機會穿上由上等布料製作而成的和服，但是此時可說事業已到達巔峰，無法再有突破。

半身圍裙
腰間綁上象徵商人之心的半身圍裙。

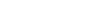

町娘

◆大商家的千金

大商家的千金相當於現代的名媛。平常身著下擺長至拖地的振袖，然後依照個人喜好選擇時下流行的腰帶結與髮型做搭配。

◆平民姑娘

與大商家的千金相比，一般的平民姑娘顯得樸素許多。在江戶時代，服飾屬於貴重物品，所以平民姑娘都會靠著調整衣長、添加掛襟等方式，相當愛惜地穿著和服。

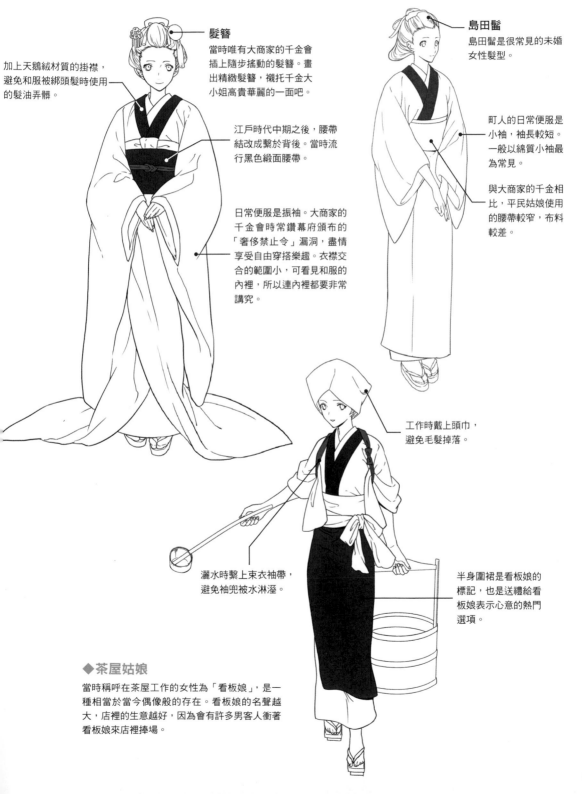

加上天鵝絨材質的掛襟，避免和服被綁頭髮時使用的髮油弄髒。

髮簪
當時唯有大商家的千金會插上隨步搖動的髮簪。畫出精緻髮簪，襯托千金大小姐高貴華麗的一面吧。

江戶時代中期之後，腰帶結改成繫於背後。當時流行黑色緞面腰帶。

日常便服是振袖。大商家的千金會時常鑽幕府頒布的「奢侈禁止令」漏洞，盡情享受自由穿搭樂趣。衣襟交合的範圍小，可看見和服的內裡，所以連內裡都要非常講究。

島田髷
島田髷是很常見的未婚女性髮型。

町人的日常便服是小袖，袖長較短。一般以綿質小袖最為常見。

與大商家的千金相比，平民姑娘使用的腰帶較窄，布料較差。

工作時戴上頭巾，避免毛髮掉落。

灑水時繫上束衣袖帶，避免袖兜被水淋溼。

半身圍裙是看板娘的標記，也是送禮給看板娘表示心意的熱門選項。

◆茶屋姑娘

當時稱呼在茶屋工作的女性為「看板娘」，是一種相當於當今偶像般的存在。看板娘的名聲越大，店裡的生意越好，因為會有許多男客人衝著看板娘來店裡捧場。

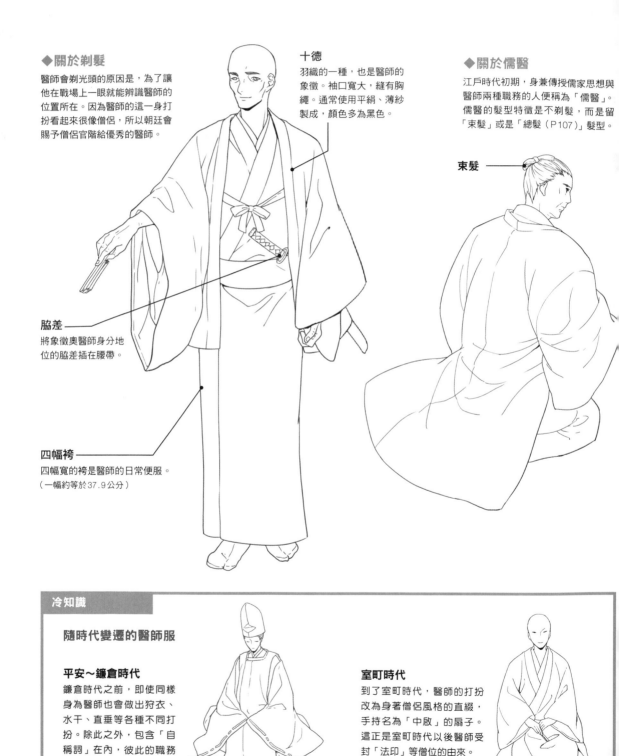

醫師

以前的醫生無須考取「醫師執照」，而是由民間知識分子、占卜師、隸屬朝廷典藥寮的醫者等等，這群被統稱為「藥師」的人從事醫療行為。進入鎌倉時代後，醫師剃光頭的形象漸漸確定下來。江戶時代，優秀的醫師被提拔為「奧醫師」，獲准佩帶脇差。到了江戶時代末期，開始出現學習西洋醫術的「蘭方醫」。

◆關於剃髮

醫師會剃光頭的原因是，為了讓他在戰場上一眼就能辨識醫師的位置所在。因為醫師的這一身打扮看起來很像僧侶，所以朝廷會賜予僧侶官階給優秀的醫師。

十德

羽織的一種，也是醫師的象徵。袖口寬大，縫有胸繩。通常使用平絹、薄紗製成，顏色多為黑色。

◆關於儒醫

江戶時代初期，身兼傳授儒家思想與醫師兩種職務的人便稱為「儒醫」。儒醫的髮型特徵是不剃髮，而是留「束髮」或是「總髮（P107）」髮型。

束髮

脇差

將象徵奧醫師身分地位的脇差插在腰帶。

四幅袴

四幅寬的袴是醫師的日常便服。

（一幅約等於37.9公分）

冷知識

隨時代變遷的醫師服

平安～鎌倉時代

鎌倉時代之前，即使同樣身為醫師也會做出狩衣、水干、直垂等各種不同打扮。除此之外，包含「自稱詞」在內，彼此的職務差異並不十分明顯。

室町時代

到了室町時代，醫師的打扮改為身著僧侶風格的直綴，手持名為「中啟」的扇子。這正是室町時代以後醫師受封「法印」等僧位的由來。

職人

在江戶工作的職人，分為出外做工的「出職」，以及在室內做工的「居職」。隨著職業種類的不同，服裝打扮也會出現非常明顯的差異。不過一般而言，職人都會穿著樸素且方便活動的衣服，呈現出與武家或町人截然不同的面貌。

◆木匠、建築工人

在各種出職中，木匠與建築工人可說是相當受歡迎的職業。建築工人擅長高空作業，在消防救火方面也能一展長才。

正面　**背面**

手巾原本的功用是防止扛工作設備時擦傷頭部，後來逐漸轉變成裝飾性質。例如夏天使用雪輪印花的手巾增加涼爽感，藉此展現愛打扮的一面。

穿著印有工班或商號的丈青綿質「印半纏」或「法被」。

肚兜
木匠的工作服穿在羽織底下，胸前有一個名為「井」的口袋。

股引
下半身穿著股引是木匠與建築工人的制式打扮。有些人會繫上腳絆保護雙腳，腳踏草履。

◆鋸木工人

當時木材加工業者被稱為「鋸木工人」，使用單人操作的大型鉅刀鉅木頭。

將木材直立擺放好之後，用鋸刀鋸斷。這種鋸木方法可單獨作業，工作效率較高。

鋸木工人一般都是以赤裸上半身，且僅著一條兜襠布的姿態工作。仔細描繪上半身的肌肉，看起來更像一名職人。

◆木桶職人

工作內容是連結好幾片木片，套上箍做成木桶。在江戶時代，木桶的需求量非常大，甚至衍生出「風吹桶商賺」這句諺語。

一般而言，在室內工作的居職職人大多身著和服、腰繫腰帶，以方便活動的打扮為主。有時候也會褪去單邊衣袖，呈現露出單肩的姿態工作。

繫上腰帶，不讓和服前襟敞開。

江戶時代 村方

江戶時代將農民和漁民統稱為「村方」。棉花到了江戶時代中期才逐漸普及，在那之前的服飾以麻製為主。受「奢侈禁制令」的影響，村方的服飾在布料與顏色方面有諸多規範，不過據說當時真正遵守的人可說少之又少。試著提筆畫出與平絹截然不同的布料質感吧。

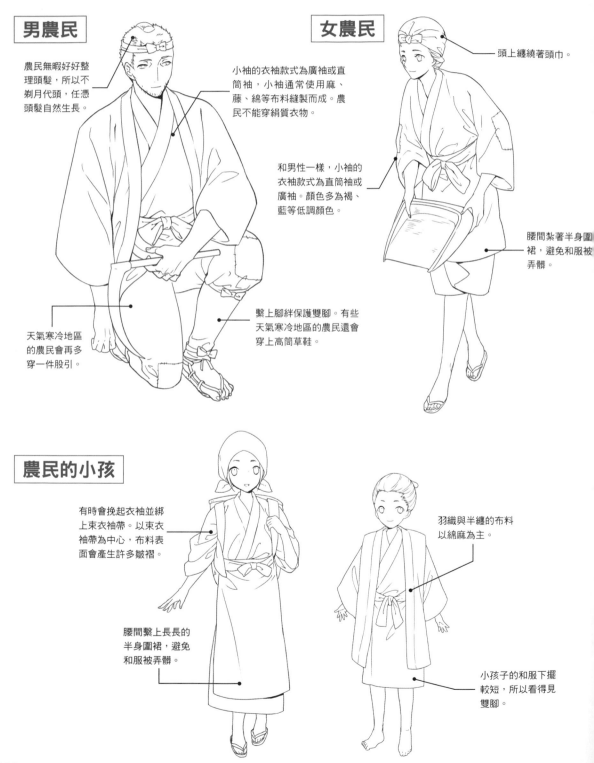

男農民

農民無暇好好整理頭髮，所以不剃月代頭，任憑頭髮自然生長。

小袖的衣袖款式為廣袖或直筒袖，小袖通常使用麻、藤、綿等布料縫製而成。農民不能穿絹質衣物。

和男性一樣，小袖的衣袖款式為直筒袖或廣袖。顏色多為褐、藍等低調顏色。

天氣寒冷地區的農民會再多穿一件股引。

繫上腳絆保護雙腳。有些天氣寒冷地區的農民還會穿上高筒草鞋。

女農民

頭上纏繞著頭巾。

腰間紮著半身圍裙，避免和服被弄髒。

農民的小孩

有時會挽起衣袖並綁上束衣袖帶。以束衣袖帶為中心，布料表面會產生許多皺褶。

腰間繫上長長的半身圍裙，避免和服被弄髒。

羽織與半纏的布料以綿麻為主。

小孩子的和服下擺較短，所以看得見雙腳。

102

關於江戶時代的各行各業

江戶時代的職業分工開始朝專業化發展。接下來將介紹服裝打扮與工作性質有著密切關係的職業。

與力

類似現代的現場指揮官，隸屬於掌管司法與警察的町奉行，負責維持江戶的治安。一身充滿江戶風格的瀟灑打扮，讓與力成為相當受歡迎的角色。

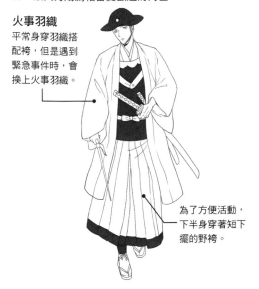

火事羽織
平常身穿羽織搭配袴，但是遇到緊急事件時，會換上火事羽織。

為了方便活動，下半身穿著短下擺的野袴。

同心

隸屬江戶幕府的基層官員，也是受到與力管理的實動部隊。和與力一樣，為維護江戶的治安四處奔走。

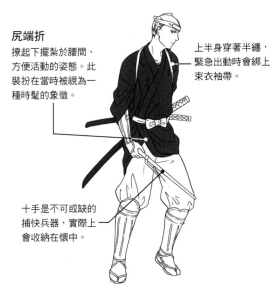

尻端折
撩起下擺紮於腰間、方便活動的姿態。此裝扮在當時被視為一種時髦的象徵。

上半身穿著半纏，緊急出動時會綁上束衣袖帶。

十手是不可或缺的捕快兵器，實際上會收納在懷中。

飛腳

類似現今的快遞，負責將包裹或書信送至遠方。腳程飛快且身體健壯，只須花費3～6天的時間就能從江戶跑到京都。

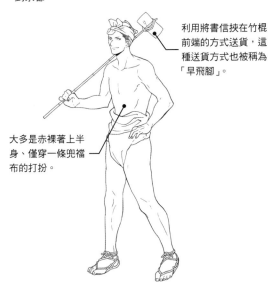

利用將書信挾在竹棍前端的方式送貨，這種送貨方式也被稱為「早飛腳」。

大多是赤裸著上半身、僅穿一條兜襠布的打扮。

賣菜郎

從近郊來到江戶賣菜的小販。除了賣菜的攤販以外，因應季節變遷，江戶市區還會出現賣金魚或賣花的攤販，街道上人潮絡繹不絕的景象讓江戶市區顯得熱鬧非凡。

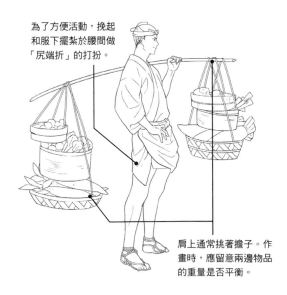

為了方便活動，挽起和服下擺於腰間做「尻端折」的打扮。

肩上通常挑著擔子。作畫時，應留意兩邊物品的重量是否平衡。

江戸時代 髮型

江戸時代實行嚴格的身分等級制度。當時身上所穿的衣物或頭上的髮型，都能顯示出一個人的身分或生活狀況。尤其是已婚婦女和未婚少女的區別，光靠髮型就能一眼辨識出來。仔細考慮角色與裝束的關聯性，畫出其中的差異吧。

女性髮型的構造

女性的常見髮型是將頭髮分別束成髷、鬢、髱，接著插上木櫛或髮簪加以裝飾。從髷、鬢、髱的形狀或大小、位置等差異，可以看出女性的年齡、身分、未婚或已婚。

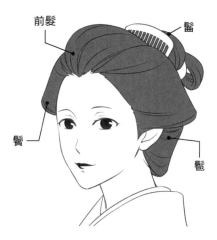

- 前髮
- 髷
- 鬢
- 髱

木櫛

平櫛裝飾於前髮後方的髷的髮根處。根據身分地位的不同，畫出表面鑲有玳瑁或漆有蒔繪的高貴木櫛吧，或是以黃楊製成的樸素木櫛吧。

髮簪

髮簪有各式各樣的顏色與形狀，根據插在頭上的位置分為前插、根插與立插。

◆畫出不同的髷

元結

■兵庫髷

高高拉起髮束綁成一個圓圈，讓圓髷向上凸起，接著把多餘的頭髮纏繞於髮根處。江戸時代初期，只有遊女才會使用這個髮型，後來漸漸擴及一般女性。

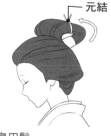

■島田髷

未婚女性的代表髮型，在花街柳巷也時常看見。將髷對折後，在中間綁上元結固定。從島田髷演變的「文金高島田」是現代傳統婚禮中最著名的新娘髮型。

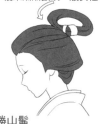

■勝山髷

將綁在腦後的髮束往前彎曲做出一個大圓，再使用元結固定的髮型。這個髮型是由遊女勝山所發明，故得其名，後來逐漸擴及武家夫人與一般女性。

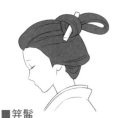

■笄髷

將頭髮纏繞於束髮工具「笄」上面，最後綁成髷。室町時代，笄髷原本是女官為了挽起長髮所使用的髮型，到了江戸時代擴及一般庶民。

髮型的綁法

在此介紹江戸時代最具代表性的女性髮型——島田髷的綁法。

1

將頭髮分成前髮、頭頂、左右兩邊的鬢、髱等，接著把頭頂頭髮綁成一束。束髮的位置將決定髷的高度。

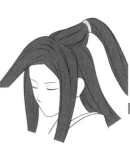

2

做出髱，將剩餘的頭髮與髮束綁在一起。

3

做出左右兩邊的鬢。

4

做出鬢之後，將剩餘的頭髮與髮束綁在一起。此時繫於頭頂的髮束會變粗許多。

5

把前髮與其他集中在一起繫成髮束的頭髮綁在一起，做出髷。

6

插上髮簪與木櫛，完成。

日本傳統髮型的畫法

日本傳統髮型給人構造複雜的印象，不過只要熟悉基本畫法，便能輕鬆改變髷或鬢的形狀嘗試各種變化。

畫出一張頂著光頭的臉。

決定髮根高度，畫出梯形的鬢，隱約遮住耳朵的位置是最佳高度。

在鬢的上方畫出前髮，前髮應畫得蓬鬆有型。

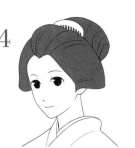

畫出木櫛和髷。髷的畫法很簡單，只要沿著髮流由下往上畫出來即可。

最後畫出髻。此時的作畫訣竅是畫出圓鼓飽滿的髻。

側面

建議把木櫛畫在前髮與鬢之間。不要將木櫛垂直插入頭髮，以稍微往前傾的角度插進去，看起來才會更有型。

其他髮型

接下來將介紹具有代表性的日本傳統髮型。其中包含局部差異、經過變化或衍生出來的髮型。也有原本由遊女開始使用的髮型（勝山髷），後來變成已婚女性必梳髮型的例子。

■立兵庫

豎起圓形髷，把髮梢纏繞於髷的根部。為遊女喜歡使用的髮型。

■潰島田

髷的正中央被綁起來，所以與高島田相比，髷的形狀顯得較為扁塌。江戶時代後期，潰島田受到善於打扮的藝妓或未婚女性的喜愛。

■高島田（奴島田）

御殿女中或武家女性常使用的髮型。將髷高高挽起的文金高島田成為現代的新娘髮型。

■し字髷

從後方角度看，髷呈現日文五十音中的「し（shi）」字形，故得其名。一般是打雜侍女或年長女性所使用的髮型，也稱為「島田崩」。

■丸髷

最具代表性的已婚女性髮型。外觀看起來像橢圓形的髷，所以稱為「丸髷」，從髷的大小可以推測年齡。年紀越輕，頭上的髷挽得越大。

■結綿

將頭髮綁成島田髷之後，綁上懸綿（髮繩）的未婚女性髮型。

男性髮型的構造

剃掉頭髮做出「月代」，將髷往頭頂對折綁起的銀杏髷是最常見的髮型。從髷的形狀、鬢或髱的大小可推測出職業或身分。年紀越輕，頭上的髷綁得越粗長；年紀越大，髷則顯得較細短。

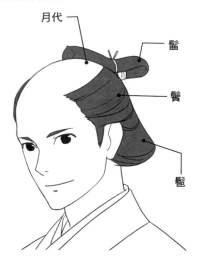

- 月代
- 髷
- 鬢
- 髱

◆畫出髮型差異

[町人]

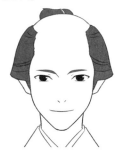

町人髮型的特色是左右兩側鬢髮較為鼓起，髷的前端修剪得非常整齊。喜愛流行事物的江戶人還會弄亂髷的前端髮梢、改變髷的長度、粗細、形狀等等，只為追求一頭時髦高尚的髮型。

[武士]

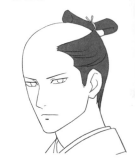

武士注重樸實剛毅，其髮型特是把髷梳理得整整齊齊、髷不外鼓起，呈現乾淨俐落的髮型，將髷對折兩半的銀杏髷是最常的髮型。

Point!

●江戶時代以前的髷

江戶時代以前沒有剃月代的習慣，所以男性只會把頭髮直接束起來。例如狀似茶筅的髮型（茶筅髷，P62）便時常出現在時代劇當中。

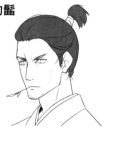

和武士的髮型相比，髱圓圓鼓起的形狀是一大特色。

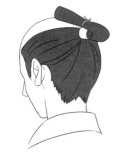

和町人的髮型相比，髱的尺寸小。頭髮緊緊束起，綁成俐落銀杏髷。

髮型的綁法

接下來將介紹男性髷的基本綁法。看似困難，其實構造意外地簡單。

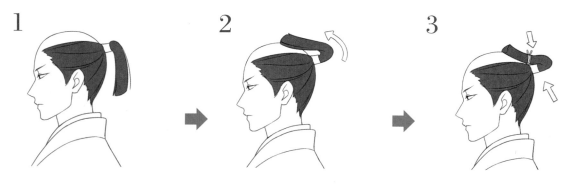

1 把頭頂剃成月代，使用元結將所有頭髮綁成一束馬尾。

2 將綁成馬尾的頭髮直接往頭頂的方向對折。

3 最後用元結綁住髷便完成了。

髮型的畫法

1

畫出一張頂著光頭的臉。

2

畫出持續延伸到耳後的鬢，再畫上用來表現髮絲、由前方向後方延伸的線條。沿著後頸畫出隱約可見、微微鼓起的髻。

3

最後在頭頂正中央畫上髷，武士的髮型便就此完成。髷不要畫超出頭頂正中央的部位，整體比例看起來才會均衡。

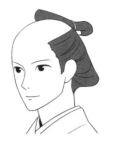

如果把髷畫得大一點，便成為町人的基本髮型。

髮型的各種變化

男性的髮型一樣隨著年齡、身分、職業的不同而有所改變。即使是相同髮型，江戶男子也會用盡各種巧思讓自己的髮型看起來更加時髦、高尚，因此衍生出各式各樣的髮型。利用改變髷、鬢、髻的形狀，大膽嘗試各種畫法吧。

◆武士

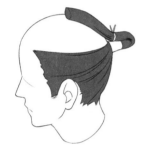

■銀杏髷

最常見的武士髮型。髷的長度較長，前端微微向外展開為銀杏形狀，故得其名。綁髮時會使用髮油固定，所以必須把髷畫得紮實一點。

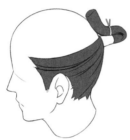

■大月代二折

最明顯的特徵是大範圍的月代以及經過對折的小髷。江戶時代初期，除了武士之外，一般男性也會綁這種髮型。

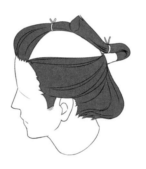

■若眾髷

沒有剃掉前髮，髷較為粗大，髻明顯向外凸出。留著前髮是未成年男性的髮型特徵。

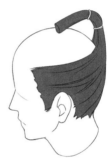

■撥鬢

因為鬢的形狀看起來猶如三味絃的撥子（撥片），故得其名。從側面的角度看，鬢的髮際較為筆直。

◆町人

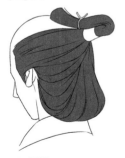

■野郎髷

剃掉若眾髷的前髮便形成野郎髷。最大特色是飽滿的髻及又粗又長的髷。若眾歌舞伎遭到禁止後，產生了剃掉前髮的野郎歌舞伎。野郎髷因而誕生。

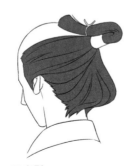

■束髷

江戶時代末期，流行塗上少許髮油，稍微弄散髷的髮梢，把髻綁得明顯鼓起的「束髷」。略顯凌亂的髮型在當時被視為一種時髦的象徵。

◆其他

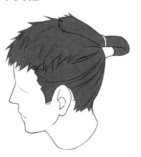

■浪人銀杏

無法上理髮店剃髮的浪人武士，任憑月代長滿頭髮。豪爽地畫出又粗又長的髷，在髷的髮梢加上幾筆凌亂髮絲，看起來更有浪人漂泊的氣氛。

■總髮

不剃髮，直接束起頭髮或任憑長髮披肩，不綁成髷的髮型。在江戶時代，有很多醫師或儒者會蓄總髮。

兜襠布

兜襠布（褌）是使用一條長布纏繞私處的傳統內褲樣式，在江戶時代又被稱為「下帶」。除了白色以外，也有紅色與丈青色、或是經過絞染的兜襠布。隱約地讓兜襠布露出來也是一種時髦象徵，例如歌舞伎的伊達墜褌。

六尺褌

長約180～300公分、寬約16～34公分，由綿麻布料製成的漂白布。穿著六尺褌時，臀部會露出來。不過根據地方與日本古式泳法的不同，兜襠布的綁法也不盡相同。江戶時代，最常見的綁法是拉出前垂並在背後打結固定。一直到明治末期為止，兜襠布被當成標準內褲使用。到了現代，比起內褲，更常被當成祭典服裝或泳褲使用。

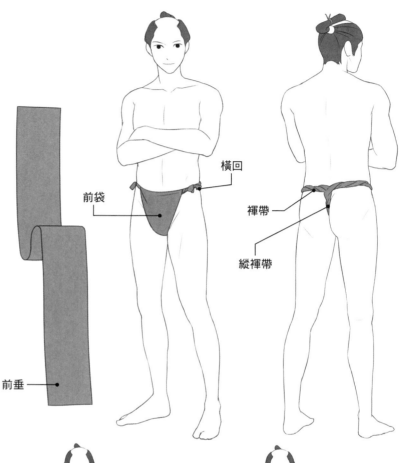

前袋

橫回

褌帶

縱褌帶

前垂

兜襠布的種類

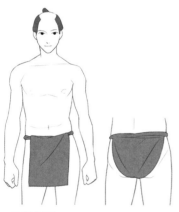

■越中褌

長約100公分、寬約34公分，布的兩端有帶子連接，前垂呈現四角形垂落於前方。可利用繩子調整鬆緊，不會勒住胯下，穿脫方便。穿著時需將越中褌繞過胯下，從後方拉到前方固定。

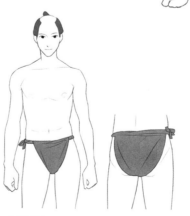

■畚褌

長約70公分、寬約34公分，布的兩端有帶子連接，可將臀部整個包覆起來。因狀似在土木工程中用來運土的畚，故得其名。穿脫方便是畚褌的最大特徵。

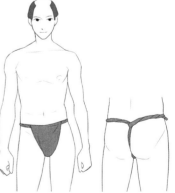

■ 黑貓褌

第二次世界大戰前，供接受游泳課程的小孩子穿著的黑色兜襠布。由黑色麻布製成，因顏色、形狀與黑貓相像，故得其名。屬於六尺褌的一種，但是不會包覆臀部。

六尺褲的穿法

接下來介紹六尺褲的穿法。仔細畫出從肩胛骨、背部到臀部一帶的肌肉吧。

1
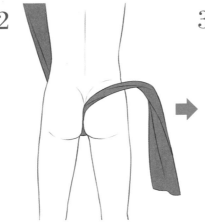

把兜襠布的一端披掛在肩膀上，
讓兜襠布的中心點對準胯下。

2

將兜襠布的另外一端繞過胯下。

3
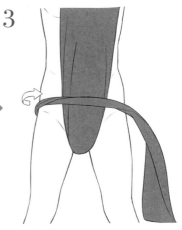

將繞過胯下的那一端兜襠布往側面
拉過去，大約沿著腹部繞一圈。

4
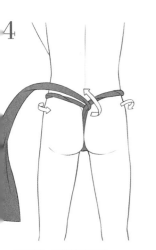

一邊擰轉一邊穿過縱褌帶。

5
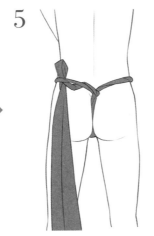

穿過左側的褌帶，將4的那端兜襠布暫時
固定住。

6
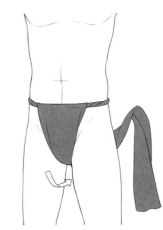

讓1披掛於肩膀的那端兜襠布垂落到
前方，繞過胯下。

7
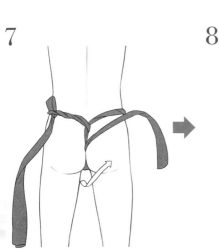

一邊纏繞褌帶一邊擰轉。

8
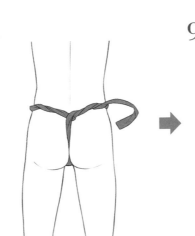

抽出5的兜襠布，擰進右側的褌帶。

9

著裝完畢。中心對齊脊椎，左右對稱。

根據用途、時間、地點、場合，畫出搭配和服不同款式的鞋履或木屐，可方便讀者了解角色的立場或狀況，因此鞋履可說是相當方便的小道具。基本上，鞋履不分左右腳，用大拇指與食指挾住鼻緒的穿法為最大特色。

木屐

屬於男女都能穿的鞋履。木屐一般由桐木等木材製成，上頭鑽3個洞並裝上鼻緒，被稱為屐齒的突起物為最大特點。鼻緒一般由皮革或布製作而成，如果是女用鼻緒，表面還會有美麗花紋。鼻緒也是一種適合用來展現低調時尚的配件。

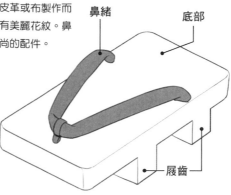

鼻緒　底部　屐齒

◆連齒木屐

泛指從同一塊木頭切割而成、底部與屐齒一體成形的木屐。屐齒厚度與形狀可自由加工，所以連齒木屐的種類多不勝數。男用木屐大多是長方形。繪製穿木屐的姿態時，注意要讓後腳跟稍微突出木屐底部一點點。

為了方便行走，會把二齒木屐的後屐齒做得稍厚一些。此時的作畫重點是描繪出角色步行時後腳跟略為浮起的感覺。

◆差齒木屐

泛指底部與屐齒分開製作，再將屐齒插入底座的木屐。一旦屐齒磨損，便可單獨更換，可說相當經濟實惠。除此之外，也能更換屐齒與底部的材質。

屐齒的形狀五花八門，但是一般而言，與連齒木屐相比，差齒木屐的屐齒較薄。因為兩種木屐的外型幾乎相同，所以作畫時無須顧慮太多。

◆其他連齒木屐

堂島（千兩）木屐

底部鞋面鋪有疊蓆的木屐。彈性佳，深受男性喜愛。

咔噠木屐

即使到了現代，女孩也時常穿著咔噠木屐席七五三節的活動。沒有屐齒，底部較厚有些咔噠木屐會在表面上漆，畫上華麗紋，把鈴鐺放進鞋裡，看起來非常可愛。

◆其他差齒木屐

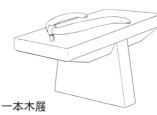

一本木屐

作為天狗之鞋履而聞名，只有一根屐齒的木屐。一本木屐適用於坡道行走，所以大多是山中修行者穿著。

日和木屐

日常生活中穿著的木屐。相對於下雨天用、名為「足馱」的高齒木屐，屐齒較短木屐一律可稱為「日和木屐」。到了現代也有晴天專用的木屐之意。

草履

和木屐相比，草履顯得較為正式，沒有屐齒，主要由底部與鼻緒構成。多以皮革或布等素材製成，底部厚薄之分。鞋底有鑽洞，可更換鼻緒。現代的草履多使用布或皮革製成，搭配和服一起穿著。

◆雪駄

多為男性穿著的草履。以棕櫚或竹皮製成鞋面，接著再貼上皮革等材料製成鞋底。一般而言，在腳跟處會鑲入金屬做補強，穿起來輕薄、舒適為最大特點。鼻緒的顏色多為黑色，出席正式場合應選用白色鼻緒。

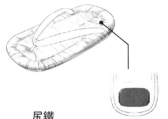

尻鐵
意指鑲入腳跟處的金屬零件，步行時會發出聲響。尻鐵有各式各樣的形狀，但也有人偏愛穿不鑲尻鐵的雪駄。

◆其他草履

多層草履
原本指使用在鞋面與內部皮革間挾入一層竹皮的工法製作而成的草履，到了現代則成為增加多層鞋底做出厚度的草履的統稱。有增加3層或5層等不同款式，鞋底越多層越正式。

中貫草履
最大特徵是草履周圍或鼻緒等部位貼有羅紗布或天鵝絨。據說武士進入城內，需脫下雪駄，改穿中貫草履。

草鞋

由稻草編制而成，穿法是使用名為「緒」的長繩綁住腳踝。因為鼻緒位於鞋面偏前方一點的位置，所以腳趾偶爾會碰觸到地面。現代多用於祭典或溯溪。

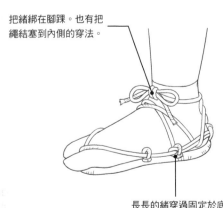

把緒綁在腳踝。也有把繩結塞到內側的穿法。

長長的緒穿過固定於底部的小環。

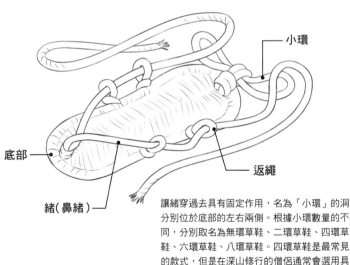

小環

底部

返繩

緒（鼻緒）

讓緒穿過去具有固定作用，名為「小環」的洞分別位於底部的左右兩側。根據小環數量的不同，分別取名為無環草鞋、二環草鞋、四環草鞋、六環草鞋、八環草鞋。四環草鞋是最常見的款式，但是在深山修行的僧侶通常會選用具有緊貼腳底特性的八環草鞋。

◆其他草鞋

二環草鞋

武士刀的握刀法

接下來將介紹武士刀的握刀法與拿武士刀的姿勢。在現代劍道中,將中段構、上段構、下段構、八相、脇構稱為「五行之構」。掌握各種握刀法的特徵,並活用於動作場面吧。

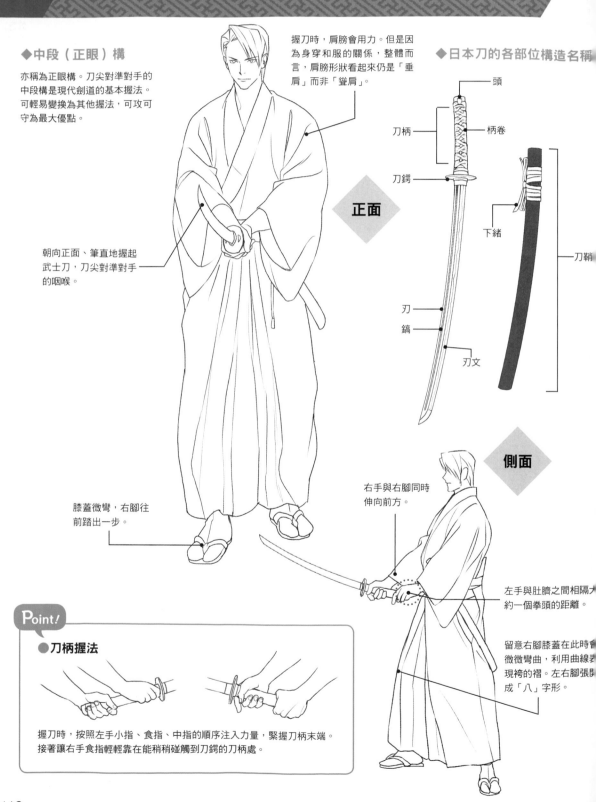

◆中段(正眼)構

亦稱為正眼構。刀尖對準對手的中段構是現代劍道的基本握法。可輕易變換為其他握法,可攻可守為最大優點。

握刀時,肩膀會用力。但是因為身穿和服的關係,整體而言,肩膀形狀看起來仍是「垂肩」而非「聳肩」。

朝向正面、筆直地握起武士刀,刀尖對準對手的咽喉。

膝蓋微彎,右腳往前踏出一步。

◆日本刀的各部位構造名稱

正面

頭
刀柄
柄卷
刀鍔
下緒
刀鞘
刃
鎬
刃文

側面

右手與右腳同時伸向前方。

左手與肚臍之間相隔約一個拳頭的距離。

留意右腳膝蓋在此時會微微彎曲,利用曲線表現袴的褶。左右腳張開成「八」字形。

Point!

●刀柄握法

握刀時,按照左手小指、食指、中指的順序注入力量,緊握刀柄末端。接著讓右手食指輕輕靠在能稍稍碰觸到刀鍔的刀柄處。

◆上段構

高舉武士刀，隨時發動攻擊，可說是攻擊力最強的握刀姿勢。缺點是除了臉以外的其他部位毫無防備，需承擔防禦力削弱的風險。上段構又細分為「左上段」與「右上段」。擺出左上段姿勢時，左腳在前；相反地，擺出右上段姿勢時，則是右腳在前。

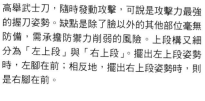

因為高舉武士刀的緣故，衣袖滑至肩膀，手臂裸露在外。

左手舉到和額頭同高的位置。上段構屬於攻擊優先的握刀姿勢，所以軀幹處於毫無防備的狀態。

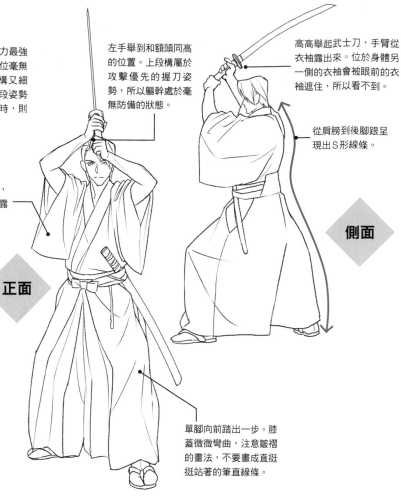

高高舉起武士刀，手臂從衣袖露出來。位於身體另一側的衣袖會被眼前的衣袖遮住，所以看不到。

從肩膀到後腳跟呈現出S形線條。

側面

正面

◆下段構

刀尖的高度落在比中段構更低的位置，刀尖對準對手膝蓋，屬於致力防守的握法。一般人在劍道比賽等場合不會採取下段構應戰，但是在實戰中如果對方以上段構劈砍過來，我方就要以下段構起勢，由下往上揮刀化解攻擊。

單腳向前踏出一步。膝蓋微微彎曲，注意皺褶的畫法，不要畫成直挺挺站著的筆直線條。

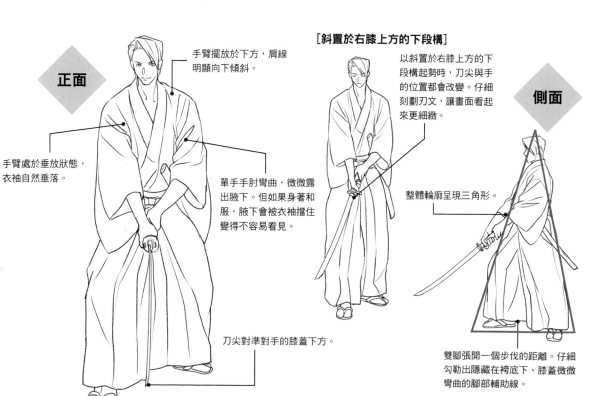

正面

手臂擺放於下方，肩線明顯向下傾斜。

手臂處於垂放狀態，衣袖自然垂落。

單手手肘彎曲，微微露出腋下。但如果身著和服，腋下會被衣袖擋住變得不容易看見。

刀尖對準對手的膝蓋下方。

［斜置於右膝上方的下段構］

以斜置於右膝上方的下段構起勢時，刀尖與手的位置都會改變。仔細刻劃刃文，讓畫面看起來更細緻。

整體輪廓呈現三角形。

側面

雙腳張開一個步伐的距離。仔細勾勒出隱藏在袴底下、膝蓋微微彎曲的腳部輔助線。

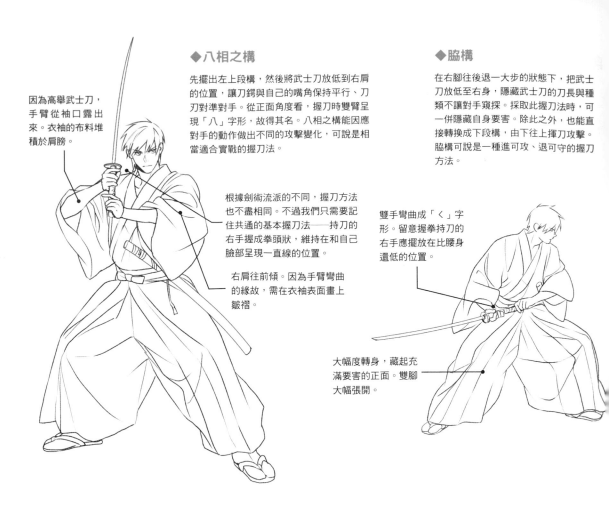

◆ 八相之構

先擺出左上段構，然後將武士刀放低到右肩的位置，讓刀鍔與自己的嘴角保持平行、刀刃對準對手。從正面角度看，握刀時雙臂呈現「八」字形，故得其名。八相之構能因應對手的動作做出不同的攻擊變化，可說是相當適合實戰的握刀法。

因為高舉武士刀，手臂從袖口露出來。衣袖的布料堆積於肩膀。

根據劍術流派的不同，握刀方法也不盡相同。不過我們只需要記住共通的基本握刀法——持刀的右手握成拳頭狀，維持在和自己臉部呈現一直線的位置。

右肩往前傾。因為手臂彎曲的緣故，需在衣袖表面畫上皺褶。

◆ 脅構

在右腳往後退一大步的狀態下，把武士刀放低至右身，隱藏武士刀的刀長與種類不讓對手窺探。採取此握刀法時，可一併隱藏自身要害。除此之外，也能直接轉換成下段構，由下往上揮刀攻擊。脅構可說是一種進可攻、退可守的握刀方法。

雙手彎曲成「く」字形。留意握拳持刀的右手應擺放在比腰身還低的位置。

大幅度轉身，藏起充滿要害的正面。雙腳大幅張開。

◆ 甩血

斬殺對手後，揮刀甩落刀上血滴的動作。不過，單靠這個動作其實無法把血清理乾淨，可將這個舉動理解為角色的招牌動作。

◆ 拔刀

從刀鞘拔出刀的動作。在單膝跪地拔刀的情況下，整個身軀會微微向前傾。如果把刀身畫成朝向上方的角度，就能呈現出一幅充滿速度感的構圖。

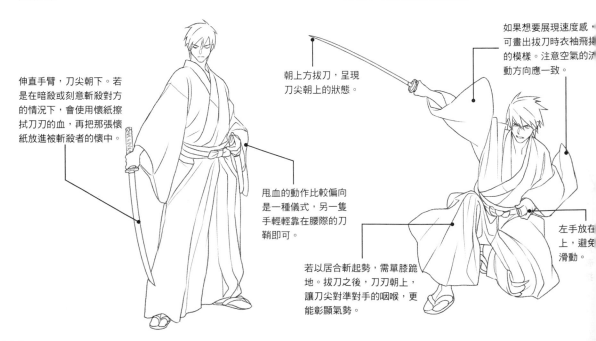

伸直手臂，刀尖朝下。若是在暗殺或刻意斬殺對方的情況下，會使用懷紙擦拭刀刃的血，再把那張懷紙放進被斬殺者的懷中。

甩血的動作比較偏向是一種儀式，另一隻手輕輕靠在腰際的刀鞘即可。

朝上方拔刀，呈現刀尖朝上的狀態。

如果想要展現速度感，可畫出拔刀時衣袖飛揚的模樣。注意空氣的流動方向應一致。

左手放在刀上，避免滑動。

若以居合斬起勢，需單膝跪地。拔刀之後，刀刃朝上，讓刀尖對準對手的咽喉，更能彰顯氣勢。

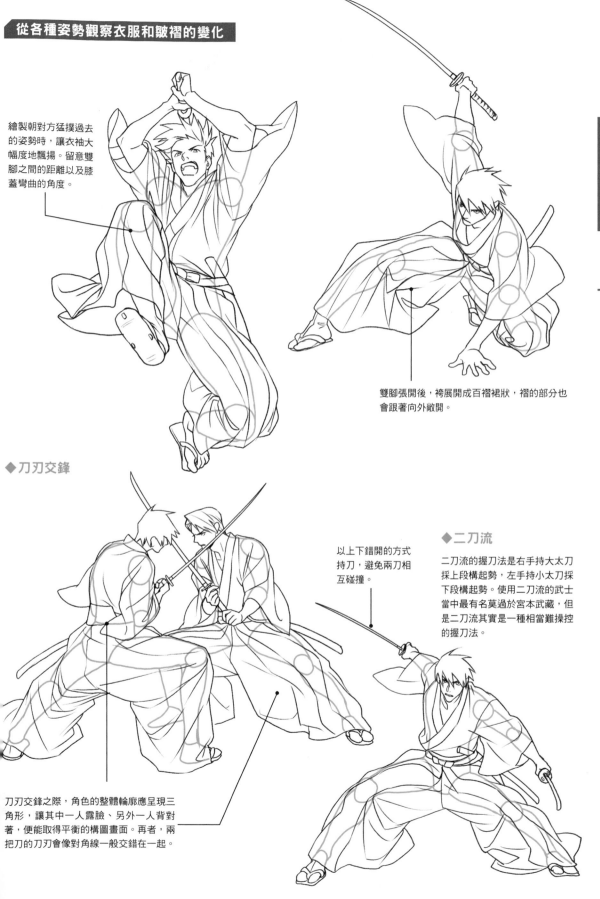

從各種姿勢觀察衣服和皺褶的變化

繪製朝對方猛撲過去的姿勢時，讓衣袖大幅度地飄揚。留意雙腳之間的距離以及膝蓋彎曲的角度。

雙腳張開後，袴展開成百褶裙狀，褶的部分也會跟著向外敞開。

◆刀刃交鋒

以上下錯開的方式持刀，避免兩刀相互碰撞。

刀刃交鋒之際，角色的整體輪廓應呈現三角形，讓其中一人露臉、另外一人背對著，便能取得平衡的構圖畫面。再者，兩把刀的刀刃會像對角線一般交錯在一起。

◆二刀流

二刀流的握刀法是右手持大太刀採上段構起勢，左手持小太刀採下段構起勢。使用二刀流的武士當中最有名莫過於宮本武藏，但是二刀流其實是一種相當難操控的握刀法。

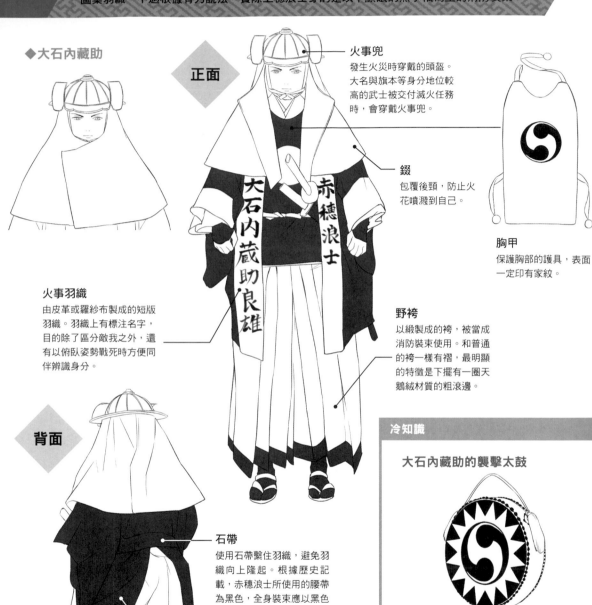

幕末 赤穂浪士

赤穂浪士指是以大石內藏助為首的47名武士。為了替主人報仇，奮勇攻入吉良義央屋敷的史實，後來被改編成著名戲劇《忠臣藏》。關於其裝束，一般人印象最深的應該是黑色山形圖案羽織。不過根據有力說法，實際上穗浪士穿的是以不顯眼的黑小袖為主的消防裝束。

◆大石內藏助

正面

背面

火事兜
發生火災時穿戴的頭盔。大名與旗本等身分地位較高的武士被交付滅火任務時，會穿戴火事兜。

錣
包覆後頸，防止火花噴濺到自己。

胸甲
保護胸部的護具，表面一定印有家紋。

火事羽織
由皮革或羅紗布製成的短版羽織。羽織上有標注名字，目的除了區分敵我之來，還有以俯臥姿勢戰死時方便同伴辨識身分。

野袴
以緞製成的袴，被當成消防裝束使用。和普通的袴一樣有褶，最明顯的特徵是下擺有一圈天鵝絨材質的粗滾邊。

石帶
使用石帶繫住羽織，避免羽織向上隆起。根據歷史記載，赤穗浪士所使用的腰帶為黑色，全身裝束應以黑色為統一色調。

後擺大大左右分岔的打裂羽織，這個設計是為了方便武士插刀。

冷知識

大石內藏助的襲擊太鼓

傳說當時大石內藏助攻入吉良義央屋敷時，手上拿的便是山鹿流陣太鼓，以「一強、二強、三弱」的方式敲打出「咚、咚、咚～」的節奏。可是在夜間襲擊的過程中，如果製造出那種聲響，等同於刻意暴露自己的行蹤。山鹿流陣太鼓只是一種戲劇表演手法，實際使用的應該是鉦與口哨笛。

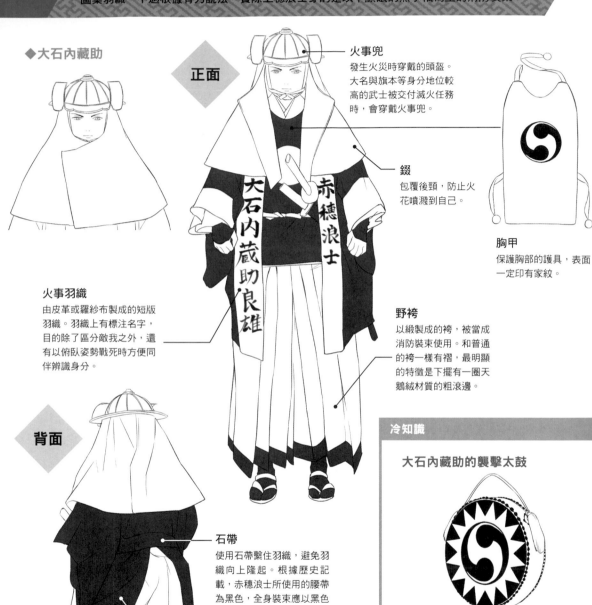

◆其他赤穗浪士的裝束

黑色小袖搭配股引、腳絆、草鞋是赤穗浪士的標準打扮。

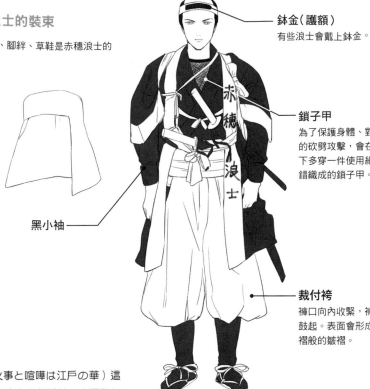

鉢金（護額）
有些浪士會戴上鉢金。

兜頭巾
有些浪士會戴上附有鉢金的兜頭巾保護頭部。

黑小袖

鎖子甲
為了保護身體、對抗刀劍的砍劈攻擊，會在小袖底下多穿一件使用細鐵環交錯織成的鎖子甲。

裁付袴
褲口向內收緊，褲管向外鼓起。表面會形成如抽碎褶般的皺褶。

江戶町火消組

如同「火災打架，江戶花朵」（火事と喧嘩は江戶の華）這句日本諺語所說，江戶是個容易發生火災的城鎮，也因此促成江戶町火消組的活躍。町奉行底下設置48組町火消，其他還有「定火消」、「大名火消」等。町火消組的消防隊員各各身手不凡、嚴守紀律，被稱為「江戶花朵」當之無愧。

纏旗
48組町火消各自擁有專屬的旗印。最上面是寫各組組名的「頭」，下方裝飾著被稱為「馬簾」的紙或皮革製流蘇。消防員會高舉纏旗大揮舞，展現町火消組的英勇風範。

當時消防員滅火的第一要務是破壞建築物，阻止火勢延燒，所以會攜帶破壞建築物的工具。

火事羽織
町火消的正式裝束是火事羽織、肚兜、股引。把火事羽織綁在腰間，給人時髦、瀟灑的印象。別忘記頭上也要畫上一字巾。

刺子繡頭巾
亦稱為「貓頭巾」。特徵是只有眼睛沒有遮蔽。

刺子繡半纏
使用不易燃的刺子繡布料製成的厚半纏。背部印有組紋，衣襟印有組名。

刺子繡手套

新撰組

袖口保留白色山形圖案，其他部分染成淺蔥色的羽織是新撰組的招牌裝扮，不過真正穿著的時間大約只有1年。巡邏戒備或戰鬥時，會裝備手甲或胴甲等防具。利用專屬的成套羽織、武士刀與防具，描繪隊員以身為新撰組而自豪的一面。

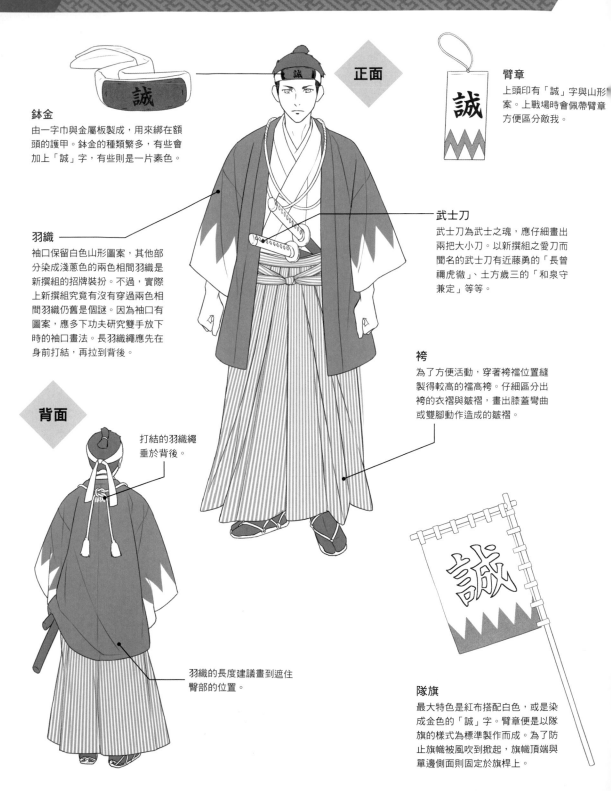

鉢金

由一字巾與金屬板製成，用來綁在額頭的護甲。鉢金的種類繁多，有些會加上「誠」字，有些則是一片素色。

正面

臂章

上頭印有「誠」字與山形圖案。上戰場時會佩帶臂章方便區分敵我。

羽織

袖口保留白色山形圖案，其他部分染成淺蔥色的兩色相間羽織是新撰組的招牌裝扮。不過，實際上新撰組究竟有沒有穿過兩色相間羽織仍舊是個謎。因為袖口有圖案，應多下功夫研究雙手放下時的袖口畫法。長羽織繩應先在身前打結，再拉到背後。

武士刀

武士刀為武士之魂，應仔細畫出兩把大小刀。以新撰組之愛刀而聞名的武士刀有近藤勇的「長曾禰虎徹」、土方歲三的「和泉守兼定」等等。

袴

為了方便活動，穿著袴襠位置縫製得較高的襠高袴。仔細區分出袴的衣褶與皺褶，畫出膝蓋彎曲或雙腳動作造成的皺褶。

背面

打結的羽織繩垂於背後。

羽織的長度建議畫到遮住臀部的位置。

隊旗

最大特色是紅布搭配白色，或是染成金色的「誠」字。臂章便是以隊旗的樣式為標準製作而成。為了防止旗幟被風吹到掀起，旗幟頂端與單邊側面則固定於旗桿上。

新撰組的其他裝束和配件

鎖子甲
將細小鐵環串連在一起、
縫上頭盔形鉢金的護具。

手甲
手背部分有些以環鎖
製成；有些會在表面
塗漆；有些則會加上
一片鐵板，款式可說
變化多端。

◆ 武器

使用兩把大小刀作戰，但是在實戰中也經常使用
長矛。鳥羽伏見之戰以後，新撰組開始積極引進
洋槍。

真正的具體形狀仍有諸多疑
點，不過一般認為新撰組在
羽織底下還會多穿一件保護
胸部的護甲。

◆ 洋裝

作為新撰組的洋服裝束而聞名，在爆發五陵郭
之戰前夕所拍攝的土方歲三的照片。在日本快
速接受西方文化之際，新撰組致力引進洋槍，
服裝打扮也漸漸西化。蓄總髮、身穿長大衣和
立領上衣、褲管塞進靴子的西裝褲等。從以上
這幾點，可以窺見新撰組不斷地吸收新事物，
並加以靈活運用的特質。作畫時，可利用洋裝
來具體呈現歷史的變遷。

松平容保

幕末時期會津藩的藩主。大力推行公武合體，在會津戰爭派出白虎隊對抗政府軍。會津若松城淪陷後，被軟禁在鳥取藩池田家。1872年，明治政府解除永久軟禁的處分，松平容保就任日光東照宮宮司。松平容保是位臉型纖長的貴公子，據說常引起宮中女官的關注。

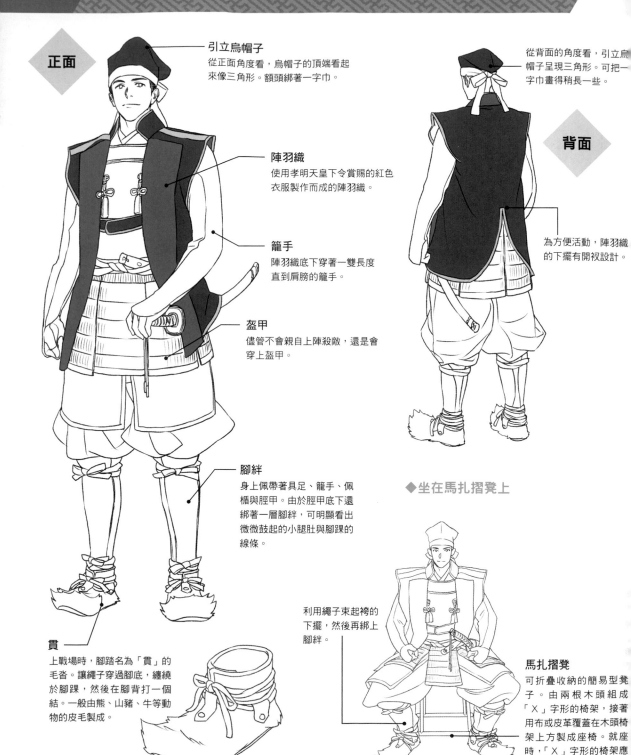

正面

引立烏帽子
從正面角度看，烏帽子的頂端看起來像三角形。額頭綁著一字巾。

陣羽織
使用孝明天皇下令賞賜的紅色衣服製作而成的陣羽織。

籠手
陣羽織底下穿著一雙長度直到肩膀的籠手。

盔甲
儘管不會親自上陣殺敵，還是會穿上盔甲。

腳絆
身上佩帶著具足、籠手、佩楯與脛甲。由於脛甲底下還綁著一層腳絆，可明顯看出微微鼓起的小腿肚與腳踝的線條。

貫
上戰場時，腳踏名為「貫」的毛沓。讓繩子穿過腳底，纏繞於腳踝，然後在腳背打一個結。一般由熊、山豬、牛等動物的皮毛製成。

背面

從背面的角度看，引立烏帽子呈現三角形。可把一字巾畫得稍長一些。

為方便活動，陣羽織的下擺有開衩設計。

◆坐在馬扎摺凳上

利用繩子束起袴的下擺，然後再綁上腳絆。

馬扎摺凳
可折疊收納的簡易型凳子。由兩根木頭組成「ㄨ」字形的椅架，接著用布或皮革覆蓋在木頭椅架上方製成座椅。就座時，「ㄨ」字形的椅架應朝向左右兩側。

日本的洋裝

幕末到明治時代這段期間洋裝傳入日本，幕府也開始採用法式軍服。髮型方面雖不是留西洋髮型，但是開始出現一種名為「散髮」的新髮型。在動盪不安的時代中，伴隨服裝的變化，角色的神采容貌與氛圍也會產生改變。拿起畫筆畫出這股席捲新時代的清新風氣吧。

從軍士兵

薩摩藩

薩摩藩採用了許多新型裝備，例如款式最新的西洋襯衫、立領上衣、洋槍等等。在地方諸侯中，薩摩藩俸祿僅次於加賀藩，擁有動搖幕府政權的政治影響力，藩主島津齊彬更是積極地實施各種富國強兵的政策。廣納新事物的薩摩軍因此逐漸化身為符合現代戰爭要求的軍隊。

黑棉直筒袖

黑棉直筒袖是薩摩藩士兵的制服，特色是直筒袖以及與和服一樣的交領，外面再套上一件鈕扣款式的上衣。由於剪裁合身，這身打扮遠比和服更加便於行動，幕府軍、長州藩也有使用這種黑綿直筒袖作為軍服。作畫時，應畫出近似現代洋服的線條或皺褶。

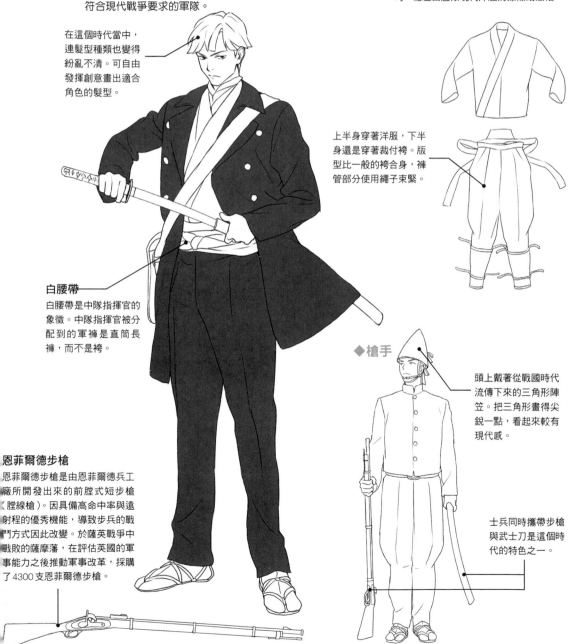

在這個時代當中，連髮型種類也變得紛亂不清。可自由發揮創意畫出適合角色的髮型。

上半身穿著洋服，下半身還是穿著裁付袴。版型比一般的袴合身，褲管部分使用繩子束緊。

白腰帶

白腰帶是中隊指揮官的象徵。中隊指揮官被分配到的軍褲是直筒長褲，而不是袴。

◆槍手

頭上戴著從戰國時代流傳下來的三角形陣笠。把三角形畫得尖銳一點，看起來較有現代感。

恩菲爾德步槍

恩菲爾德步槍是由恩菲爾德兵工廠所開發出來的前膛式短步槍（膛線槍）。因具備高命中率與遠射程的優秀機能，導致步兵的戰鬥方式因此改變。於薩英戰爭中戰敗的薩摩藩，在評估英國的軍事能力之後推動軍事改革，採購了4300支恩菲爾德步槍。

士兵同時攜帶步槍與武士刀是這個時代的特色之一。

長州藩

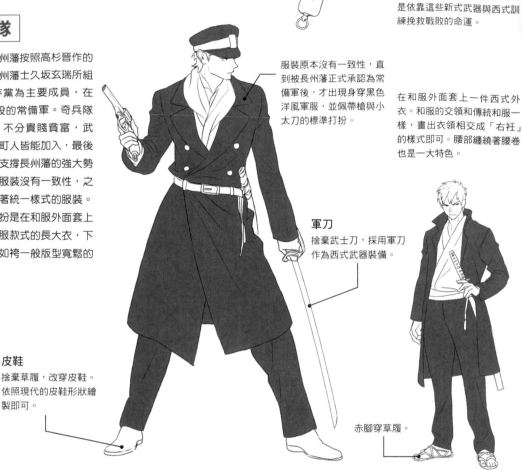

奇兵隊

奇兵隊是長州藩按照高杉晉作的提議，以長州藩士久坂玄瑞所組成的光明寺黨為主要成員，在1863年創設的常備軍。奇兵隊採志願制，不分貴賤貧富，武士、農民、町人皆能加入，最後凝聚為一股支撐長州藩的強大勢力。初期的服裝沒有一致性，之後才開始穿著統一樣式的服裝。最常見的打扮是在和服外面套上一件長版禮服款式的長大衣，下半身穿著猶如袴一般版型寬鬆的長褲。

手槍
射程遠、命中率高。長州藩便是依靠這些新式武器與西式訓練挽救戰敗的命運。

服裝原本沒有一致性，直到被長州藩正式承認為常備軍後，才出現身穿黑色洋風軍服，並佩帶槍與小太刀的標準打扮。

在和服外面套上一件西式外衣。和服的交領和傳統和服一樣，畫出衣領相交成「右衽」的樣式即可。腰部纏繞著腰卷也是一大特色。

軍刀
捨棄武士刀，採用軍刀作為西式武器裝備。

皮鞋
捨棄草履，改穿皮鞋。依照現代的皮鞋形狀繪製即可。

赤腳穿草履。

會津藩

朱雀隊

1863年，會津藩參考法國軍制建立軍事體制，但是隨著明治改元的逼近，1868年斷然實施大改革。招募農民與町人從軍，接著按照年齡編列為不同軍隊。朱雀隊由18～35歲的男性藩士組成，是正規軍的主力部隊。

韮山笠
用紙捻編織而成、表面塗上黑漆的扁平圓錐形帽子。雖然由和紙製成，但因表面塗有黑漆，具有防水效果。在幕末的維新戰爭中，砲兵部隊的士兵大多戴韮山笠。

額頭綁著一字巾，洋服外層繫著束衣袖帶。武士刀插在腰卷。

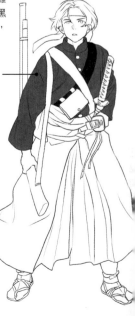

白虎隊

在會津戰爭期間，由16～17歲的武家青年所組成的部隊。對於松平容保一片忠誠，眼看若松城城池起火燃燒，20名的白虎隊員遂於飯盛山集體切腹自殺。這段悲壯故事至今依舊長存世人心中。

上半身穿著和服，下半身穿著褲子。大腿部分微微鼓起。

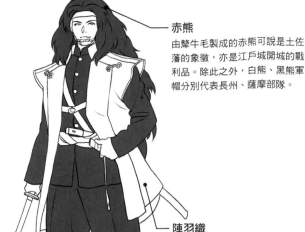

土佐藩

迅衝隊

於1868年編成，為土佐藩的主力部隊。在鳥羽伏見之戰後，迅衝隊以板垣退助與谷干城等人為中心，加入政府軍，在戊辰戰爭中奮勇作戰。不久之後攻占會津若松城。因倉促成軍的緣故，初期服裝沒有一致性，直到江戶開城才統一規定穿著西式軍服。

赤熊
由犛牛毛製成的赤熊可說是土佐藩的象徵，亦是江戶城開城的戰利品。除此之外，白熊、黑熊軍帽分別代表長州、薩摩部隊。

陣羽織
在西式軍服外層套上一件陣羽織。由於是無袖陣羽織，所以肩膀剪裁不會緊貼身體曲線，把肩線畫得銳角一點是此時的作畫重點。

迅衝隊手持3尺長刀，所以應該把武士刀畫得長一點。

幕府軍

將校

幕末時期，由江戶幕府編成、擁有西式軍備的陸軍將校。在大政奉還之後，仍然於戊辰戰爭中奮勇作戰。隨著西方武器的引進，過往以盔甲為主體的軍服也變得輕便不少。話雖如此，展現自身武士身分的必要性依然存在，因此像陣羽織搭配褲子這種和洋混搭的裝束也就變得越來越常見。

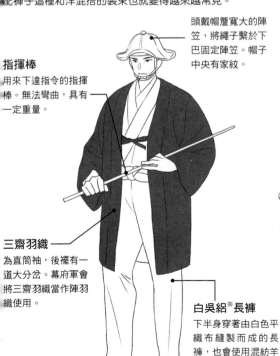

頭戴帽簷寬大的陣笠，將繩子繫於下巴固定陣笠。帽子中央有家紋。

指揮棒
用來下達指令的指揮棒。無法彎曲，具有一定重量。

三齋羽織
為直筒袖，後襬有一道大分岔。幕府軍會將三齋羽織當作陣羽織使用。

白吳絽※長褲
下半身穿著由白色平織布縫製而成的長褲，也會使用混紡羊毛或駱駝毛的布料。

幕府步兵

頭戴韮山笠，下半身穿著近似褲子的窄袴，搭配與和服十分相像的簡便上衣。

西式帽子
擁有像棒球帽一樣的帽眉構造，帽子後方垂著一塊覆蓋於後頸的布。

輕騎兵

腰帶
皮帶扣有葵紋。

捨棄地下足袋（分趾鞋），改穿靴子。

※吳絽為羊毛混綿麻織成的厚布料。

幕末、明治的服制大改革

幕末的服制大改革——「文久改革」

在風雲變色的幕末文久2（1862）年，秉持「諸事從簡」原則的幕府推動了一連串服制大改革。其中最具代表性的是，廢止在江戶城內穿著「袴」的規定。捨棄「羽織袴」裝束改穿輕便衣物，限制肩衣只能當作禮服穿著，長袴則是完全遭到廢止。除此之外，幕府也積極引進洋服作為軍服，允許成年男性自由選擇是否要剃掉頭頂頭髮蓄著「月代」髮型。由於蓄「月代」髮型時每天早上都要花時間剃頭，因此嫌麻煩的武士立刻改留「總髮」。於是，總髮在幕末期間蔚為流行，直到明治時代頒布「散髮脫刀令」為止。

◆總髮

◆軍裝

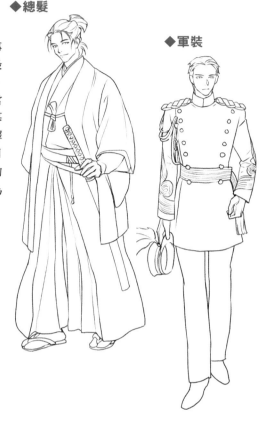

◆大禮服

◆女性洋裝

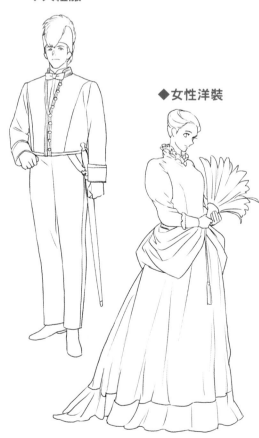

明治時代的服制大改革——「明治5年廢止衣冠」

日本於明治時代正式踏入文明開化的階段，各方面都出現急速西化的現象。如何迎頭趕上西方各國，是確保日本維持主權獨立的重要課題，因此脫亞入歐可說是唯一可行的選擇。於是，明治太政官政府大力推動服飾西化作為實施歐風化政策的重要一環。首先，明治天皇於明治4（1871）年宣布自己將改穿洋服。隔年的明治5（1872）年11月12日，廢止宮中傳統服飾「衣冠束帶」，宣告以華麗奪目的「大禮服」作為正式禮服，宮中的女性服飾也是如此。明治19（1886）年，皇后發布思詔書，極力倡導婦女服飾西化。自此之後，和服只能當作神事服使用，其他宮廷服飾一律改為洋裝。

洋裝的畫法

洋裝的時尚準則自成一格，不僅衣服款式隨著時代的不同而出現極大差異，

帽子和鞋子等配件也必須配合特定服裝來繪製。

精確掌握每個時代的特點，勾勒出華麗燦爛的洋服世界吧。

西方人的畫法

畫西方人的時候，最重要的是理解西方人與東方人在骨架上的差異。其中有幾個最需要注意的重點：身體方面是骨盆的位置與尺寸；臉部則是鼻子的高挺度與眼睛的位置。只要熟知幾點差異，就能輕易表現西方人的標緻身材與立體五官。

體型的差異

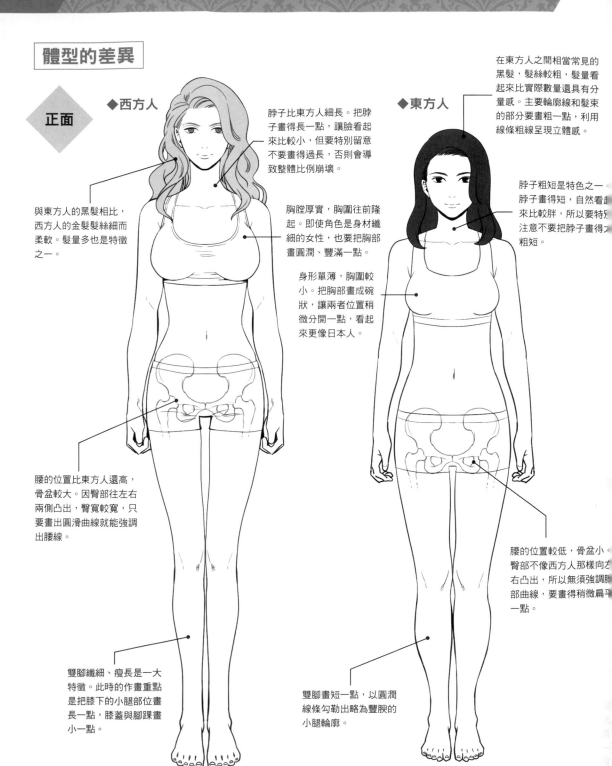

◆正面　◆西方人　◆東方人

脖子比東方人細長。把脖子畫得長一點，讓臉看起來比較小，但要特別留意不要畫得過長，否則會導致整體比例崩壞。

在東方人之間相當常見的黑髮，髮絲較粗，髮量看起來比實際數量還具有分量感。主要輪廓線和髮束的部分要畫粗一點，利用線條粗線呈現立體感。

與東方人的黑髮相比，西方人的金髮髮絲纖細而柔軟。髮量多也是特徵之一。

胸膛厚實，胸圍往前隆起。即使角色是身材纖細的女性，也要把胸部畫圓潤、豐滿一點。

脖子粗短是特色之一，脖子畫得短，自然看起來比較胖，所以要特別注意不要把脖子畫太粗短。

身形單薄，胸圍較小。把胸部畫成碗狀，讓兩者位置稍微分開一點，看起來更像日本人。

腰的位置比東方人還高，骨盆較大。因臀部往左右兩側凸出，臀寬較寬，只要畫出圓滑曲線就能強調出腰線。

腰的位置較低，骨盆小，臀部不像西方人那樣向左右凸出，所以無須強調臀部曲線，要畫得稍微扁平一點。

雙腳纖細、瘦長是一大特徵。此時的作畫重點是把膝下的小腿部位畫長一點，膝蓋與腳踝畫小一點。

雙腳畫短一點，以圓潤線條勾勒出略為豐腴的小腿輪廓。

◆西方人

前額較長，額頭與眉骨往前凸出，後腦勺看起來像一個起伏明顯的弧形。眼窩較深，嘴巴微微凹陷，下巴向外凸出也是一大重點。

◆東方人

前額短而平坦。與西方人相比，從耳後到後腦勺這塊面積較狹窄。眼睛位置高，嘴巴微微凸出，下巴要畫得扁平一點。

側面

肩膀位置偏向後方，背部線條以腰部為中心往上下兩側微微彎曲。只要畫出漂亮的S線條即可。

西方人的腹筋發達，腹部平坦，站姿挺拔。

因為骨盆前傾的緣故，臀部位置較高。畫出凹凸有致、緊實高翹的臀部，給人更貼近西方人的印象。

膝蓋要畫得小一點，從大腿到腳踝的部分要畫得纖長一些。

「貓背」可說是日本的特徵之一。肩膀位置偏向前方，可用微彎線條表現從脖子到背部一帶的輪廓。

身形比西方人厚實，小腹線條圓潤微凸。

因為骨盆後傾的緣故，屁股較為下垂。臀部曲線高低起伏不明顯，應畫得扁平一點。

縮短大腿與膝下部位的長度，線條要畫得稍微圓一點。

臉部的差異

◆西方人

額頭與下巴較寬，臉型呈現縱長形輪廓，鼻梁高挺。縮短雙眼之間的距離，把眼睛畫得離眉毛近一點，就能強調西方人五官深邃的特點。

◆東方人

額頭與下巴較窄，雙眼、眼睛與眉毛之間相隔較遠。把鼻子畫得扁平一點，讓鼻尖微微朝上，看起來更像日本人。

西方人側臉的特徵

◆男性

額頭寬大，輪廓線條筆直。從眉間到鼻尖一帶的整體輪廓為凸出，鼻根位置也比女性高。眼睛與眉毛之間相隔較遠，有稜有角的下顎也是特徵之一。

◆女性

和男性相比，前額圓潤，鼻根位置較低。眼睛與眉毛之間的間隔比男性遠，把下巴線條畫得渾圓一點，看起來更像女性。

127

國王

繪製治理國家的國王時，畫出極具風格的裝束是一大重點。為了誇耀宮廷內部的權力，國王的衣物都是集結當時最上等材料與技術所製作出來的傑作。接下來讓我們逐一確認隨著時代演進而改變的穿衣風格吧。

法國國王查理五世（14世紀）

法國瓦盧瓦王朝的第三位國王（1364年～1381年）。在財政與外交方面展現高超手腕，被尊稱為「英明的國王」。在文化與藝術領域有很深的造詣，以改造巴黎與擴建羅浮宮的事蹟最為人所知。

Point!

●百合花飾（fleur de lis）

象徵法國王室的徽章。雖然以作為「百合花」紋章而廣為人知，但實際上是仿照鳶尾花所設計出來的符號。百合花飾同時也是聖母瑪利亞的象徵。

王冠
象徵權威的王冠。當時不會使用寶石等華麗裝飾品，王冠多是簡單樸素的造型。

權杖
右手拿著王室徽章「百合花飾」造型的權杖，左手拿著被稱為「正義之手（Main de justice）」的權杖。將「正義之手」畫成豎直拇指、食指與中指的右手形狀。

長袍的胸部與內裡使用被日本稱為「山鼬」的白鼬毛皮製成。

畫出點綴在藍色布料上小小的金色百合花飾。藍色也是象徵法國的代表色。

長袍的構造

兩側有開衩設計，內裡為白鼬毛皮。在西伯利亞捕捉到的白鼬的毛在冬天會變成白色，尾巴尾端為黑色。所以作畫的時候，記得畫出排列整齊的黑色斑點花紋。

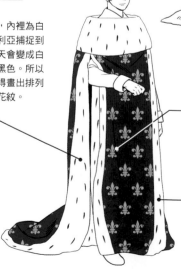

皺褶順著身體線條筆直地向下垂落。此時應多下點功夫繪製皺褶與著色，才能表現出昂貴布料的質感。

這種長袍屬於套頭款式。長袍長度代表權威的象徵，所以讓下擺長到蓋住雙腳或是長至拖地都無所謂。

亨利八世（16世紀）

都鐸王朝的第二任英格蘭國王（1509～1547年）。因和皇后離婚而與羅馬教宗決裂，斷然推動宗教改革。創辦英格蘭國教會，鞏固絕對王權。最著名的軼事是一生娶過六名王妃。

四角帽

流行於16世紀的四角帽，看起來如大尺寸的貝蕾帽。上頭裝飾著羽毛或寶石，最重要的是必須把帽子畫成蓋住單邊耳朵、斜戴在頭上的模樣。

Point!

●護陰袋

護陰袋流行於14世紀到16世紀後期，是用來遮住男性生殖器的一塊布料。自從16世紀掀起一股誇示生殖器的風潮之後，護陰袋開始變得巨大，上頭還會裝飾著各種填充物及刺繡。與卡尼昂褲相連是一大特徵。

切縫裝飾

裁切衣服的表面，將襯衣與內裡向外拉出的裝飾手法。這種看起來像白色斑點的裝飾，以及將寶石縫製在布料表面的手法，都是16世紀服飾的最大特色。

外套

以寬大的澎澎袖為特徵，穿在「普爾波萬（P141）」外層的的夾克外套。因為肩膀與衣袖部位塞有填充物，所以整體輪廓應畫成四角形。

裙褶平均分布在裙子上。

皮鞋

16世紀流行被稱為「母牛之唇」、外型猶如蹼的平底寬口皮鞋。上頭也會添加切縫裝飾。

下半身穿著覆蓋大腿的卡尼昂直筒褲（五分褲），以及覆蓋小腿的緊身褲，用來固定緊身褲的嘉德勳章襪帶則束在左側膝蓋下方。

冷知識

在16世紀掀起一股流行風潮的切縫裝飾

在衣服表面做出開縫，或是使用燒燙的鐵棒挖洞，再從縫隙間將底下布料向外拉出成蓬鬆形狀的裝飾手法。據說典故源自凱旋歸來的士兵服裝，有破洞的衣服是奮勇作戰、展現勝利戰績的一種象徵。除此之外，還有一種說法是這種刻意拉出內衣的做法，是為了展現自己身分地位崇高，可穿著乾淨潔白內衣的象徵。

從上衣的隙縫間拉出裡層布料形成切縫裝飾。

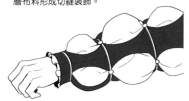

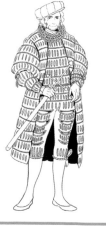

也有全身布滿切縫裝飾的服飾，像嘴巴一般開闊的開縫為其最大特色。據說當初是考量到活動性，才會做出這種設計。

路易十四（17世紀）

法國波旁王朝的第三任國王（1643年～1715年）。自號「太陽王」，是法國絕對王權全盛時期的國王，屢屢發動侵略戰爭擴張領土。為了彰顯強大國力，下令興建凡爾賽宮。

Point！

●假髮

假髮是國王權威的象徵，也是宮廷貴族的標誌。當時流行戴大尺寸的假髮，路易十四頭上戴的是名為「in-folio」的長假髮，上頭堆滿大量捲髮。

脖子繫著領帶的原型「蕾絲領巾（P142）」。對於17世紀的貴族而言，蕾絲與蝴蝶結是不可或缺的裝飾品。

用荷葉邊將下袖裝飾得相當華麗。作工精細的裝飾性衣袖蔚為流行，也是這個時代的特徵之一。

左腰佩帶著象徵王權的咎瓦尤斯劍。

奧・德・肖斯半截褲

將褲管束起到膝蓋或膝蓋上方的半截褲。如洋蔥般鼓起的部位，裡面塞滿了填充物。

長袍上繡滿百合花飾（P128）紋章。

內裡有白鼬毛皮的特殊斑點花紋，這也是法國王家的標誌，務必要畫出來。

Point！

●高跟鞋

路易十四愛穿高跟鞋，同時不分男女鼓勵全體國民穿高跟鞋。雖說路易十四穿高跟鞋是為了掩飾自己的身高，但是他對於展現美腿線條的講究程度也是非比尋常。代表尊貴與勇氣的紅色高跟鞋也是王位的象徵。

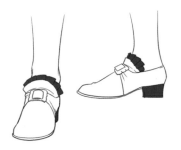

在究斯特科爾（P142）西裝外套裡面穿著連袖貝斯特（P143）上衣。17世紀後期的常見穿法是讓前襟敞開，使用荷葉邊裝飾袖口。

從各種姿勢觀察衣服和皺褶的變化

在澎澎袖的表面畫上向外側鼓起成山型的皺褶。

長袍在肩上反疊一次，布帛重疊在一起如一塊經過折疊的毛巾布。

凹陷的摺痕形成明顯的皺褶。

畫上和百褶裙一樣等距排列的衣褶。

荷葉邊的表面布滿不規則的皺褶。在繪製邊緣線條時，最重要的是要畫出散亂不均的凹凸間隔。

和衣袖一樣，奧‧德‧肖斯半截褲也會產生山型褶。把布料的寬鬆部分畫成鼓起來的形狀，讓褲子看起來蓬鬆柔軟。

長袍具有一定的重量，所以下擺部分也會互相重疊。

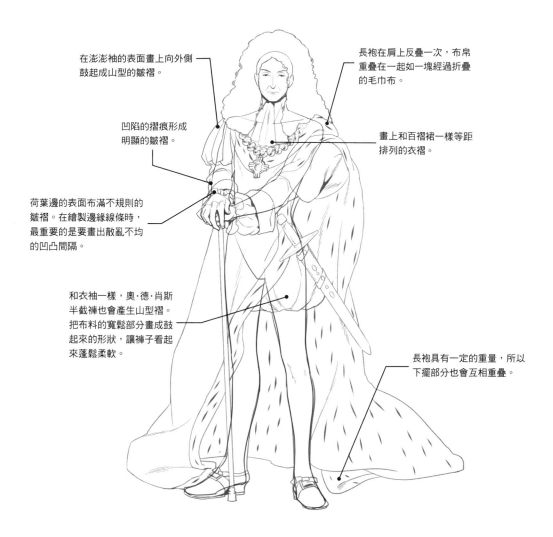

冷知識

從什麼時候
開始流行假髮？

據說假髮的流行起源於「路易十三因罹患疾病而掉髮」這件事。但是身為繼承人的路易十四擁有一頭茂密頭髮，原本很討厭戴假髮。直到1673年左右，為了誇耀自己的權威才戴上假髮。當時那個時代，因為擔憂水質受到汙染，所以並沒有入浴的習慣。把頭髮剃掉再戴上假髮比較衛生，這也是促成假髮蔚為流行的理由之一。

把真髮剃掉或是剪得非常短，方便戴上假髮。

路易十四會依據功用將假髮分成許多種類，例如起床專用、彌撒專用、晚餐專用等等。髮色從金色轉變為黑色，晚年時則換成白色。

女王

16世紀後期，英國進入伊麗莎白女王統治的歷史時期。美麗的襞襟、袖口收緊的羊腿袖、桶型裙子都是當時的流行元素。這身略顯不自然的造型，反而更能突顯女王的權威。畫出極細的腰桿也是一大重點。

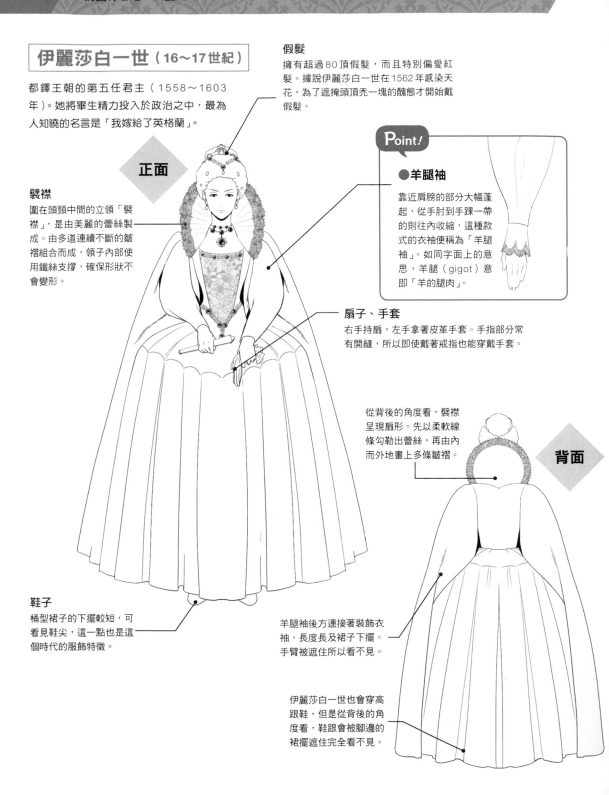

伊麗莎白一世（16～17世紀）

都鐸王朝的第五任君主（1558～1603年）。她將畢生精力投入於政治之中，最為人知曉的名言是「我嫁給了英格蘭」。

假髮

擁有超過80頂假髮，而且特別偏愛紅髮。據說伊麗莎白一世在1562年感染天花，為了遮掩頭頂禿一塊的醜態才開始戴假髮。

正面

襞襟

圍在頭頸中間的立領「襞襟」，是由美麗的蕾絲製成。由多道連續不斷的皺褶組合而成，領子內部使用鐵絲支撐，確保形狀不會變形。

Point!

●羊腿袖

靠近肩膀的部分大幅蓬起，從手肘到手踝一帶的則往內收縮，這種款式的衣袖便稱為「羊腿袖」。如同字面上的意思，羊腿（gigot）意即「羊的腿肉」。

扇子、手套

右手持扇，左手拿著皮革手套。手指部分常有開縫，所以即使戴著戒指也能穿戴手套。

從背後的角度看，襞襟呈現扇形。先以柔軟線條勾勒出蕾絲，再由內而外地畫上多條皺褶。

背面

鞋子

桶型裙子的下擺較短，可看見鞋尖，這一點也是這個時代的服飾特徵。

羊腿袖後方連接著裝飾衣袖，長度長及裙子下擺。手臂被遮住所以看不見。

伊麗莎白一世也會穿高跟鞋，但是從背後的角度看，鞋跟會被腳邊的裙擺遮住完全看不見。

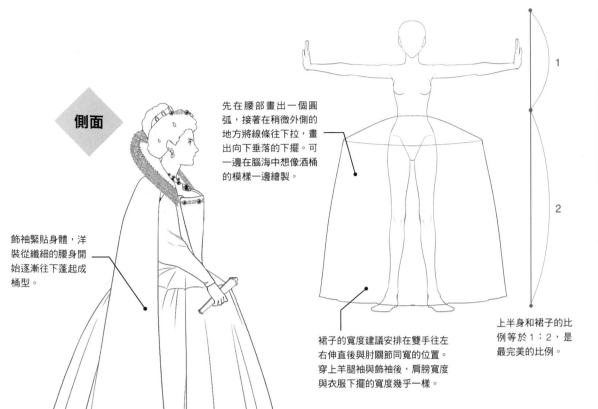

側面

先在腰部畫出一個圓弧,接著在稍微外側的地方將線條往下拉,畫出向下垂落的下擺。可一邊在腦海中想像酒桶的模樣一邊繪製。

飾袖緊貼身體,洋裝從纖細的腰身開始逐漸往下蓬起成桶型。

裙子的寬度建議安排在雙手往左右伸直後與肘關節同寬的位置。穿上羊腿袖與飾袖後,肩膀寬度與衣服下擺的寬度幾乎一樣。

上半身和裙子的比例等於1:2,是最完美的比例。

◆洋裝構造

當時洋裝的特徵是從胸部到腰部呈現「V」字形的輪廓,以及大幅蓬起後向下垂落的桶型裙子。主要是為了把腰線襯托得更加纖細才做此設計。

裙撐架

流行於英國的一種襯裙。桶型外觀為其特徵,主要功用是撐起外裙,通常會搭配馬甲成套使用。

加冕典禮的服裝

1559 年 1 月 15 日，25 歲的伊莉沙白在西敏寺加冕為女王。身穿金襴長袍與禮服，右手持權杖，左手持王權寶珠。

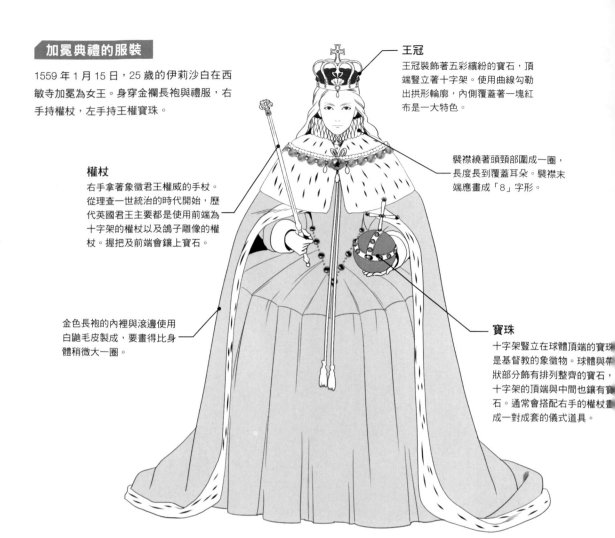

王冠
王冠裝飾著五彩繽紛的寶石，頂端豎立著十字架。使用曲線勾勒出拱形輪廓，內側覆蓋著一塊紅布是一大特色。

權杖
右手拿著象徵君王權威的手杖。從理查一世統治的時代開始，歷代英國君王主要都是使用前端為十字架的權杖以及鴿子雕像的權杖。握把及前端會鑲上寶石。

髮襟繞著頭頸部圍成一圈，長度長到覆蓋耳朵。髮襟末端應畫成「8」字形。

金色長袍的內裡與滾邊使用白鼬毛皮製成，要畫得比身體稍微大一圈。

寶珠
十字架豎立在球體頂端的寶珠是基督教的象徵物。球體與帶狀部分飾有排列整齊的寶石，十字架的頂端與中間也鑲有寶石。通常會搭配右手的權杖畫成一對成套的儀式道具。

◆提起下擺步行的模樣

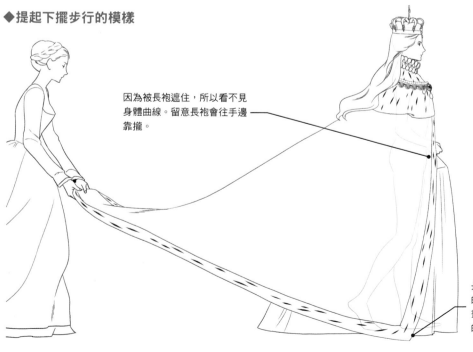

因為被長袍遮住，所以看不見身體曲線。留意長袍會往手邊靠攏。

長袍被拉得收緊，剩餘的布料垂落到腳邊，應畫出稍微拖著下擺走的模樣。

◆坐於御座

接觸肌膚的布料具有蓬鬆柔軟的觸感。表面無須畫上太多皺褶。

衣袖由透膚蕾絲製成。記得要以柔軟曲線勾勒整體輪廓。

布料寬鬆的部分微微鼓起，形成線條平滑流暢的皺褶。

身穿富有彈性禮服時，裙子部分會產生如經過折疊的明顯皺褶。

以平穩的線條畫出裙褶，表現禮服的彈性。

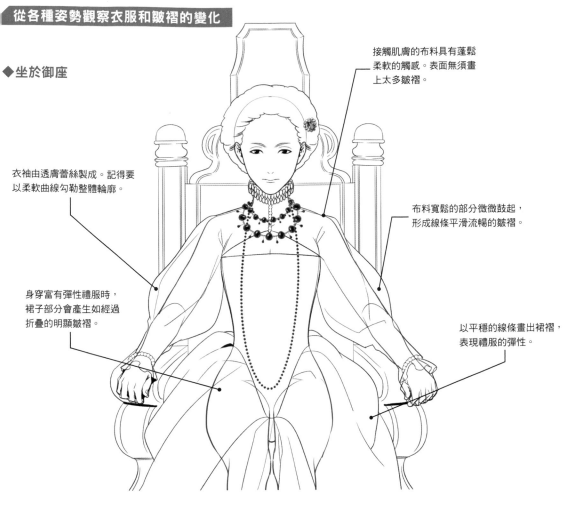

◆長袍的線條變化

將呈現披肩狀的毛皮部分畫成朝下擺方向自然展開的模樣，作畫過程中應特別留意肩膀與手臂的線條。

長袍具有一定的重量，下擺拖地的部分互相重疊。記得畫出布料厚度與蓬度。

畫出從前方延伸到後方，呈現大弧度曲線的皺褶。

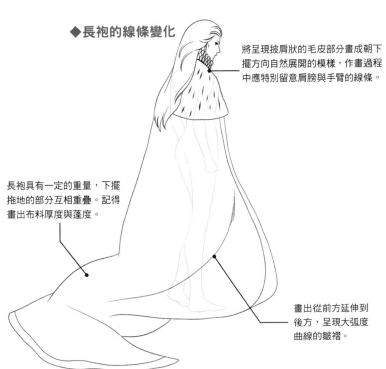

14～18世紀 女性貴族

從14到18世紀，貴族女性的打扮從剪裁合身、長裙擺的女裝漸漸轉變為誇張奢華的洋裝。帽子與髮型看起來千奇百怪，掌握各自的重點，拿起畫筆畫出來吧。

14～15世紀

14～15世紀，高高聳立成圓錐形狀的埃寧帽深受宮廷女性喜愛。隨著時代推進，帽子的尺寸變得越來越巨大，擁有帽頂分岔成角狀等特殊造型的帽子也陸續登場。纖細腰身的剪裁搭配拖地裙擺的裙子，這種充滿女人味的洋裝款式也在這個時代固定下來。

開放式外罩衫（surcot ouvert）

兩側大大敞開的外罩衫。這樣的剪裁可突顯纖細腰線，讓華麗的布腰帶露出。使用天鵝絨等材質製成，並用白鼬毛皮滾邊。

把頭髮全部收入帽內。當時視寬額頭為美麗的象徵，所以女性會剃掉瀏海。

當時流行將腰帶繫於胸部下方的高腰設計。腰帶多為布製腰帶，上頭裝飾著精美刺繡與金屬配件。

綁帶長袍（cotte）

洋裝以緊貼手臂的細直筒袖為最大特色。領口大大敞開，通常為 V 領或是圓領。外層會再套上一件開放式外罩衫。

裙擺不會向外展開，畫出修長輪廓即可。在這個時代，貴婦之間流行穿長裙擺，所以畫成長至拖地的下擺也無妨。

Point!

●埃寧帽

帽頂呈現尖圓錐狀的大型頭飾，覆蓋在尖端的頭紗幾乎長到拖地。帽子形狀從帽簷往頂端漸漸變尖，有些帽子甚至高達1公尺。

冷知識

埃寧帽的種類

14世紀後期到15世紀，女性頭飾各具特色。其中以圓錐狀的埃寧帽最有代表性，後來還演變出頂端分岔成兩根角狀物的帽子款式。到了文藝復興時期，埃寧帽成為女性矜持、保守的象徵。

高高聳立的埃寧帽由金屬、錦緞、天鵝絨、絲綢等質料製成。頭上的頭紗是一塊紗質薄布，折疊之後使用鐵絲固定。也有如兔耳般豎起的頭紗造型。

與埃寧帽帽體相連的頭紗或布帛自然垂落下來，有時候也會纏繞於脖頸。

艾斯科菲恩帽（escoffion）在15世紀前期登場，屬於埃寧帽的一種。有角狀或愛心狀等各式各樣的帽形。帽子上的金絲銀線、珍珠鏈等豪華裝飾品也是一大特點。

瑪麗·安東妮（18世紀）

法國國王路易十六的王妃。她在凡爾賽宮過著極盡奢華的生活，引起人民的反感，爆發法國革命後，在1793年10月遭到處刑。華麗絢爛的時尚風格是當時歐洲貴族女性關注的焦點。

正面

露出肩膀，胸口大大敞開。這種設計可把脖子以下到腰部以上的曲線襯托得更加凹凸有致。內裡穿著馬甲。

法式寬身女袍（P138）是宮廷正式裝束，最大特色是有緞帶、蕾絲、荷葉邊等華麗裝飾點綴其上。

Point!

●髮型

將頭髮向上高高挽起的高髮髻（pouf）髮型是瑪麗·安東妮的一大特色。畫上孔雀羽毛、寶石、緞帶等髮飾作為裝飾。也能將兩側頭髮畫成縱向宮廷捲並自然垂落。當時的貴族女性有抹上麵粉修容的習慣，所以除了頭髮之外，連臉部都顯得非常白皙。

裙子往左右兩側大幅展開，形成梯形輪廓。在腦海中想像穿在內裡的裙撐形狀，才能勾勒出裙子的正確輪廓。

在裙擺處畫出多道衣褶。裙子表面裝飾著蝴蝶結、玫瑰與荷葉邊裝飾，看起來分量感十足。

背面

Point!

●鳥籠式裙撐的構造

鳥籠式裙撐指的是撐起裙子形成美麗蓬度的襯裙。因為狀似鳥籠，故得其名。其中以鯨鬚製成裙撐架的裙撐最為柔軟，且輕巧耐用。將鳥籠式裙撐想成和外裙一樣的梯形區分成一段一段慢慢繪製。

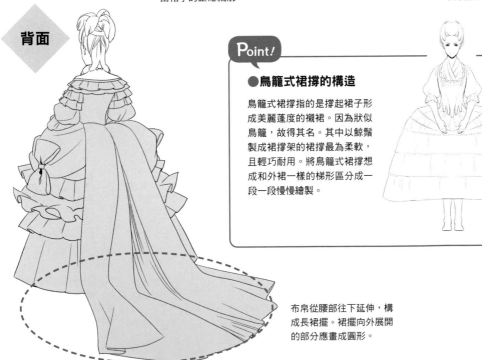

布帛從腰部往下延伸，構成長裙擺。裙擺向外展開的部分應畫成圓形。

法式寬身女袍（18世紀）

法式寬身女袍是法國宮廷的正式裝束，同時也是瑪麗·安東妮（P138）等貴婦身上常穿的華麗優美洋裝。往左右兩側大幅展開的裙子與層層重疊的荷葉邊袖，為其最大特色。利用這些元素營造華麗感，畫出分量感十足的法式寬身女袍吧。

除了真髮之外也會使用假髮，這樣才能梳整出高高聳立、比例高達三頭身的髮型。為了增加高度，內部會塞入馬毛等填塞物，再用真髮覆蓋於表面，最後使用髮蠟固定。

將瀏海高高往上梳成龐巴度髮型，兩側好幾束挽起的橫向捲髮層層重疊，縱向捲髮則自然垂落。裝飾其上的髮飾也多不勝數，除了常見的羽毛、蝴蝶結、花朵之外，也有軍艦、馬車與草木等等。

三角胸衣
V字形的板狀胸衣。穿上三角胸衣之後，腰線變得纖細，胸部看起來平坦，兩者構成相當美麗的輪廓。精美刺繡與蕾絲裝飾是一大特色。

衣領
以蕾絲製成，中間有鋼絲穿過的立領。

胸口大大敞開的設計。由於上半身被馬甲緊緊束住，因此有提胸效果。

袖子
沿著手肘繞一圈、重疊到4層的薄蕾絲花邊袖即荷葉邊袖，這種袖子被稱為「花邊袖」。最重要的是畫出大量抽有碎褶的荷葉邊，以及後側布帛垂落的模樣。

扇子
扇面的材質多為繪製著精美圖案的紙、蕾絲、高級小羊皮等等。除此之外，也有使用孔雀羽毛製成的扇面。扇骨則是由象牙、玳瑁、木頭等材料製作而成。

整體呈現腰身纖細、下半身往左右兩側展開的輪廓。將裙子畫成有兩層布料重疊，水平展開為梯形的構造。裙子蓬起的高度大約與手肘同高。

Point!

●貴族女性的鞋履
這種擁有厚實、優雅曲線的高跟鞋被稱為「路易跟鞋」。由布帛製成，表面裝飾著刺繡和珠寶，看起來非常華麗。

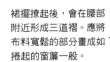

波蘭式罩衫（18世紀）

風行於1780年，裙擺可放下亦可撩起的連身洋裝波蘭式罩衫（Robe à la polonaise），「polonaise」意即「波蘭式」。主要作為庭園散步的裝扮。

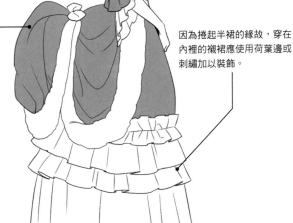

裙擺撩起後，會在腰部附近形成三道褶。應將布料寬鬆的部分畫成如捲起的窗簾一般。

和腰部的裙子往左右展開的法式寬身女袍相比，波蘭式罩衫的裙子剪裁重點是向後（臀部）凸出。

因為捲起半裙的緣故，穿在內裡的襯裙應使用荷葉邊或刺繡加以裝飾。

為了方便撩起半裙（overskirt）的下擺，內裡縫有鈕扣或繩子，可隨時放下或撩起裙擺。

Point!

●各種極具特色的髮型

洛可可後期（18世紀後期）高高挽起的髮型漸漸變得巨大，這種打扮成為諷刺畫的最佳題材。反映社會情勢的相關事物、模仿戲劇人物的髮型在這段期間陸續登場。1778年創刊的時尚雜誌《Galerie des Modes》刊載了許多不同種類的髮型。

頭上頂著法國軍艦的髮型，當初的介紹說明是「名為『巡防艦尤諾號』的嶄新髮型」。這種髮型是1788年的時尚潮流，也是慶祝參與美國獨立戰爭的法國海軍擊敗英軍的勝利標誌。

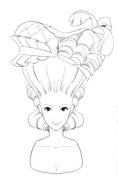

那個年代出現許多千奇百怪的造型，例如綁成雙髮髻的髮型、團扇般大大展開的髮型等等。像這樣大量使用假髮或把頭髮燙捲等手法所梳理而成的髮型，在爆發法國革命之後逐漸消失匿跡。

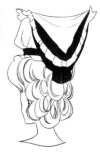

大膽使用布帛、蕾絲、蝴蝶結、羽毛等髮飾，配合連身洋裝選用各種裝飾品裝飾其上。畫出分量感十足的髮量與髮飾，在後腦刻劃整齊排列的捲髮束束，藉此表現整體髮型的重量感。

短版外套與近似緊身褲的男用馬褲於15世紀登場，現代常見的上下兩截式衣服就此固定下來。從文藝復興時期橫跨到巴洛克、洛可可時期的15～18世紀，男性貴族的服裝與髮型也漸漸變得華麗而花俏。

15世紀

15世紀是中古世紀最具代表的服飾——哥德時尚開花結果的時期。當時流行上半身穿著以寬闊胸圍與寬肩剪裁為特色的普爾波萬，下半身則是露出由男用馬褲收緊的雙腿線條。

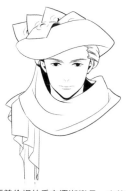

夏普倫帽的垂布逐漸變長，也能纏繞於脖子當成圍巾使用。在頭部畫上幾道衣褶，並在垂布表面添加幾條直向皺褶。

夏普倫帽

看起來像頭巾的帽子內裡塞有填充物使帽形呈現圓形。頭頂部位縫有垂布可以像特本頭巾那樣纏繞於頭上，也能讓它垂落下來。

普爾波萬

使用衍縫針法製成的上衣。15世紀的上衣多附有立領，當時流行讓直筒連身襯衣從領口露出。整體輪廓應畫成倒三角形。

大身與長袖沒有縫合，而是使用繩子固定。袖子款式五花八門，可根據喜好做不同搭配。

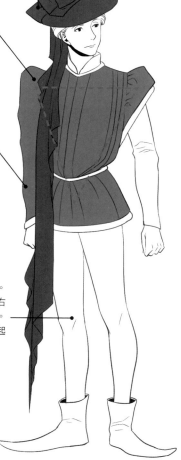

男用馬褲

近似緊身褲的男用馬褲。年輕人間甚至流行穿左右褲腳不同色的男用馬褲。記得畫出膝蓋關節與隆起的肌肉。

Point!

●男用馬褲的構造

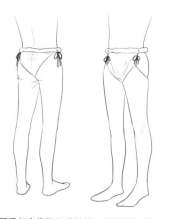

外觀看起來像兩條長筒襪，按照腳形將麻、平絹、毛織品等布料剪裁成裁片再縫合起來。上端有飾繩，穿著男用馬褲時可將飾繩綁在襯衣的腰部部位，也能綁在普爾波萬的下擺或腰際。

Point!

●尖頭鞋

15世紀流行於法國的尖頭鞋。鞋尖的長度因身分不同而有差異：皇族是腳長的2.5倍、貴族是2倍、騎士是1.5倍。鞋尖裡頭放有鯨鬚，填滿碎布，可調整鞋形。

16世紀

進入16世紀後，貴族之間興起一股「義大利風」、「法國風」等冠上國名的流行時尚熱潮。16世紀後半期，「西班牙風」的流行時尚席捲歐洲。襞襟與斗篷也在此時登場。

普爾波萬

與15世紀相比，增加小腹隆起的剪裁。大身前片塞有填充物，受到西班牙的影響，衣領位置束得很高。

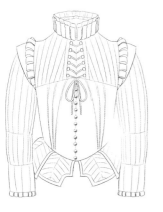

緊身背心

剪裁貼身的男用短版上衣，領口樣式是可用來支撐荷葉邊的「高領」。皮革材質的緊身背心多半會被當作軍服使用。

護陰袋

覆蓋前開式褲襠的護陰袋（P129），法文稱為「braguette」。外觀呈現袋狀，使用堅固耐用的布料製成，裡頭塞有填充物，表面施以各種裝飾，同時擁有讓胯下看起來更雄偉的功用。

巴·德·肖斯長筒襪

巴·德·肖斯長筒襪是一種膝上長襪，常和奧·德·肖斯半截褲搭配成套使用。與奧·德·肖斯半截褲縫合在一起。

奧·德·肖斯半截褲

搭配褲褶畫上開縫痕跡，展現切縫（P129）裝飾。

普爾波萬與奧·德·肖斯半截褲的構造

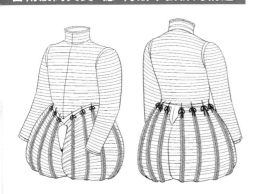

使用奧·德·肖斯半截褲上方的褲勾扣或飾繩繫住普爾波萬。由於奧·德·肖斯半截褲的形狀很容易藏匿武器，所以禁止縫製口袋。取而代之的，護陰袋則擁有可收納貨幣等小東西的構造。

冷知識

當時蔚為風行的短斗篷與長斗篷

16世紀後半期，圓形剪裁、沒有帽兜的西班牙斗篷蔚為風行。西班牙斗篷的特徵是內裡與滾邊鑲著毛皮，表面布滿精美刺繡以及華麗精緻的設計。雖然也有長下擺的長斗篷（風衣），但是最受歡迎的仍然是沒有覆蓋下半身的短版斗篷。

17世紀

進入17世紀，男性服飾也開始加入蕾絲與緞帶等女性化裝飾品。法國貴族的標準打扮在1670年前後確定下來，上半身穿著究斯特科爾西裝外套，裡面搭配連袖貝斯特上衣，下半身則穿著克尤羅特半截褲。

領巾
纏繞於脖子，類似圍巾的飾領，被視為領帶的原型。領巾是宮廷華服的必要配件，使用蕾絲、綿紗布、白色緞帶等材料製成。

領巾有各式各樣的綁法，可綁成蝴蝶結，也能讓它自然垂落展現蕾絲滾邊。留意布料的柔軟度，畫出相對應的皺褶。

寬袖
敞開如喇叭形狀的反摺袖口。些貴族也會利用蕾絲或亞麻材的美麗布帛（袖扣）固定袖口

貝斯特上衣
穿在究斯特科爾西裝外套下的夾克上衣。長袖為長擺，主要作為室內服穿著

和纏繞在脖子的領巾一樣，有些貴族還會在腰間纏繞蕾絲或亞麻材質的方巾。把腰帶結繫於側邊，讓剩餘的布帛自然垂落是一大重點。

究斯特科爾西裝外套
及膝的長版外套，通常會和穿在裡層的貝斯特上衣及克尤羅特半截褲搭成一整套，收腰設計為其最大特色。前襟敞開，可從中看見貝斯特上衣。究斯特科爾的法文（justaucorps）為「服貼合身」之意。

護手刺劍

模造刀
附帶護手的籠手劍與西洋鉤（P169）是17世紀的常見武器。由於劍是用來彰顯地位的重要道具，所以有些貴族會隨身攜帶模造刀。

Point!

●鞋子的種類

17世紀流行穿鞋口寬大且呈「鍋型」反摺的靴子。原本只有農夫與士兵才會穿靴子，後來靴子受到王公貴族的喜愛，遂變成前往宮廷或出席舞會時也能穿著。

鞋口寬鬆，具有垂墜感。款式多為短靴或是及膝長靴，也有上端有大片反摺、鞋筒長至大腿的過膝長靴。

擁有獨特裝飾的皮靴也在此時被製作出來。使用大蝴蝶結裝飾短靴，或是在鞋面施以刺繡等，17世紀的貴族連鞋類時尚都非常講究。

貝斯特上衣的構造

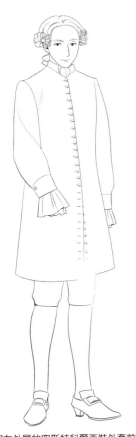

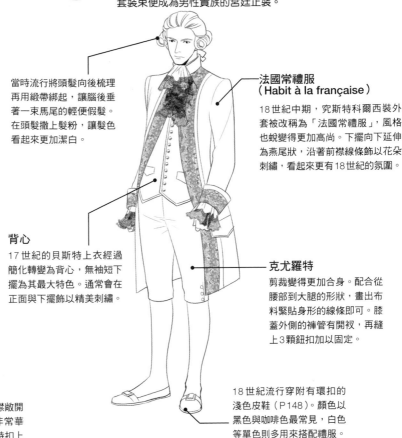

究斯特科爾西裝外套與貝斯特上衣的名稱與款式，分別變成「法國常禮服」與「背心（gilet）」。合身剪裁讓身形顯得修長苗條是18世紀後半期的特徵。下半身再穿上克尤羅特半截褲，這一整套裝束便成為男性貴族的宮廷正裝。

18世紀

當時流行將頭髮向後梳理再用緞帶綁起，讓腦後垂著一束馬尾的輕便假髮。在頭髮撒上髮粉，讓髮色看起來更加潔白。

法國常禮服
（Habit à la française）

18世紀中期，究斯特科爾西裝外套被改稱為「法國常禮服」，風格也蛻變得更加高尚。下擺向下延伸為燕尾狀，沿著前襟線條飾以花朵刺繡，看起來更有18世紀的氛圍。

背心

17世紀的貝斯特上衣經過簡化轉變為背心，無袖短下擺為其最大特色。通常會在正面與下擺飾以精美刺繡。

克尤羅特

剪裁變得更加合身。配合從腰部到大腿的形狀，畫出布料緊貼身形的線條即可。膝蓋外側的褲管有開衩，再縫上3顆鈕扣加以固定。

18世紀流行穿附有環扣的淺色皮鞋（P148）。顏色以黑色與咖啡色最常見，白色等單色則多用來搭配禮服。

因為穿在外層的究斯特科爾西裝外套前襟敞開之故，貝斯特上衣的正面會被裝飾得非常華麗。穿著貝斯特上衣時，鈕扣會一直保持扣上的狀態。長袖搭配及膝下擺是17世紀的主流款式。要特別留意貝斯特上衣與一般「背心（vest）」的不同，構造比較類似夾克外套。

洋裝的畫法

15～18世紀

男性貴族

男性的髮型

17～18世紀是假髮全盛期，尤其18世紀更有各式各樣的假髮登場。原本誇大的全頭式假髮漸漸縮小尺寸，這股潮流一直持續到法國大革命爆發為止。

 17世紀

 18世紀

17世紀前半期，英國沒有男性專用的假髮。查理一世統治的1630年前後，流行右短左長的不對稱髮型。直到後來兒子查理二世繼位，才將假髮引進法國。

上圖皆是流行於18世紀前期的髮型，左邊是短髮款式的假髮。沿著臉部線條，仔細畫出整齊排列的捲髮。右側為鴿子翅膀形狀的假髮搭配蝴蝶結作裝飾的造型，馬尾應畫成螺旋狀髮流。

143

貴族小孩

在歐洲，一直要到小孩子滿6～7歲才會開始有性別之分。在那之前，無論男孩、女孩皆穿著同樣款式的長袍。進入18世紀後才出現專為小孩量身打造的專屬童裝。掌握男孩與女孩的必要配件，仔細地描繪出來吧。

17世紀　男孩與女孩皆身穿長下擺、連身款式的長袍。如何利用衣領高度、帽子、配件等細節區分男女，是作畫過程中的一大重點。

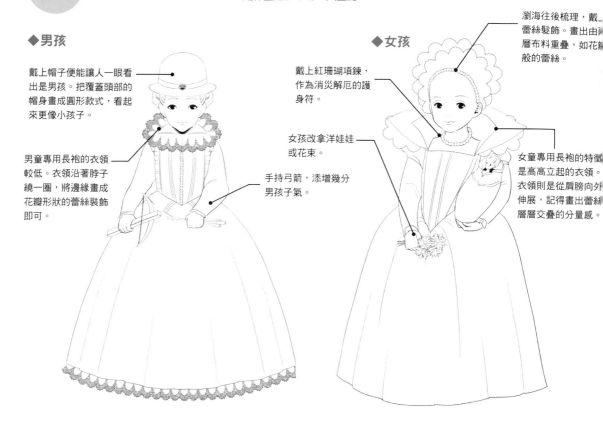

◆男孩

戴上帽子便能讓人一眼看出是男孩。把覆蓋頭部的帽身畫成圓形款式，看起來更像小孩子。

男童專用長袍的衣領較低。衣領沿著脖子繞一圈，將邊緣畫成花瓣形狀的蕾絲裝飾即可。

◆女孩

戴上紅珊瑚項鍊，作為消災解厄的護身符。

女孩改拿洋娃娃或花束。

手持弓箭，添增幾分男子氣。

瀏海往後梳理，戴上蕾絲髮飾。畫出由布料重疊，如花瓣般的蕾絲。

女童專用長袍的特徵是高高立起的衣領。衣領則是從肩膀向外伸展，記得畫出蕾絲層層交疊的分量感。

冷知識

小孩的護身符

當時的小孩通常都會佩帶護身符，因此在腰間或肩膀總是垂掛著各式各樣的護身符。左邊插圖中，小孩佩帶在腰間的護身符從左到右依序為犬牙或狼牙、鈴鐺、器皿形狀的護身符，這些護身符都有保護小孩免受惡運詛咒侵犯的用意；右邊的小孩則佩帶用來驅魔、避邪的紅珊瑚項鍊。一般只須戴1條，戴3條紅珊瑚項鍊代表「保護體弱多病小孩」的意思。

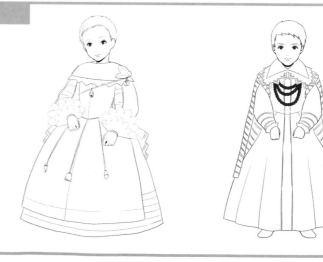

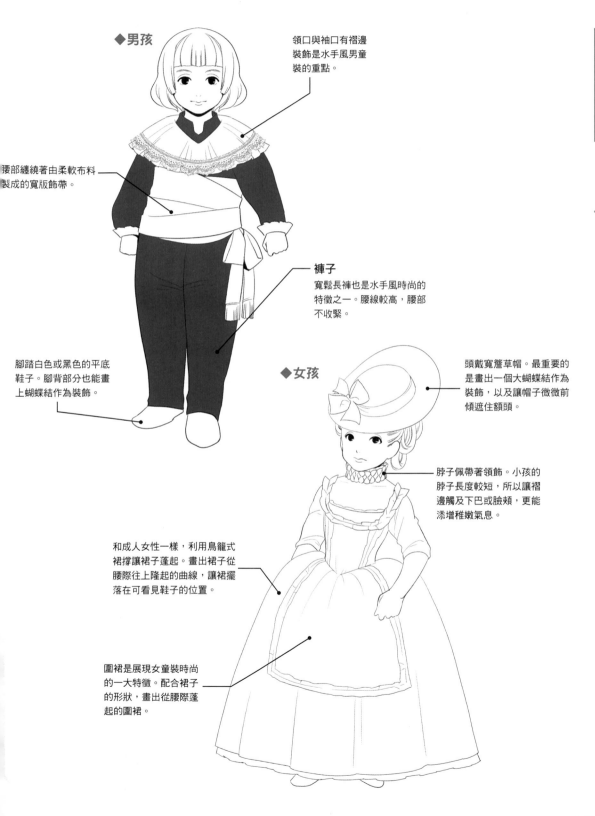

18世紀　進入18世紀後半期，原本類似大人服裝縮小版的服飾，開始轉變成兼顧身心發展、專為小孩量身打造的專屬童裝。包含男孩水手風格的時尚在內，各式童裝陸續登場。

◆男孩

領口與袖口有褶邊裝飾是水手風男童裝的重點。

腰部纏繞著由柔軟布料製成的寬版飾帶。

褲子
寬鬆長褲也是水手風時尚的特徵之一。腰線較高，腰部不收緊。

腳踏白色或黑色的平底鞋子。腳背部分也能畫上蝴蝶結作為裝飾。

◆女孩

頭戴寬簷草帽。最重要的是畫出一個大蝴蝶結作為裝飾，以及讓帽子微微前傾遮住額頭。

脖子佩帶著領飾。小孩的脖子長度較短，所以讓褶邊觸及下巴或臉頰，更能添增稚嫩氣息。

和成人女性一樣，利用鳥籠式裙撐讓裙子蓬起。畫出裙子從腰際往上隆起的曲線，讓裙擺落在可看見鞋子的位置。

圍裙是展現女童裝時尚的一大特徵。配合裙子的形狀，畫出從腰際蓬起的圍裙。

貴族的隨身物品

對於追逐時尚流行的貴族而言，帽子或鞋子等時尚配件是彰顯存在感的必要道具。這些配件的主要功能是襯托服飾，所以保持服裝與配件設計的一致性是一大重點。

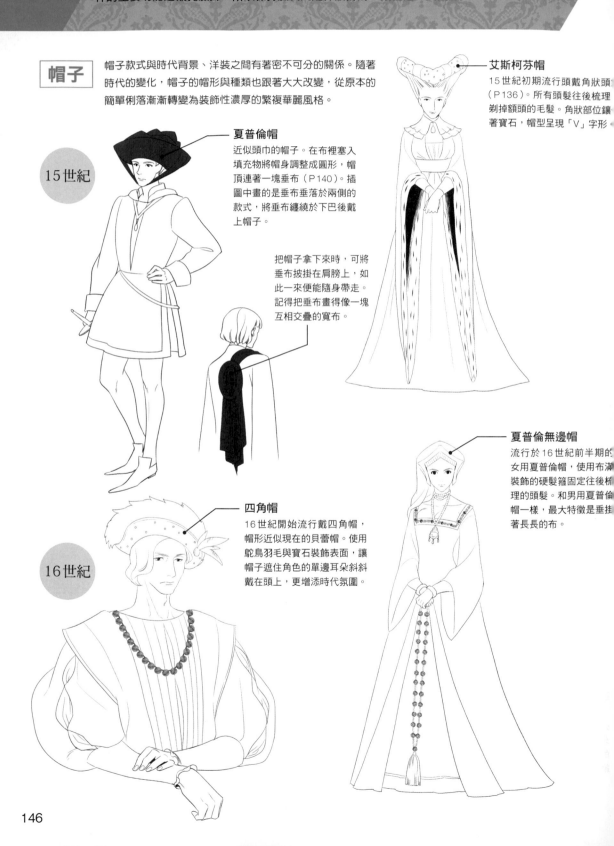

帽子

帽子款式與時代背景、洋裝之間有著密不可分的關係。隨著時代的變化，帽子的帽形與種類也跟著大大改變，從原本的簡單俐落漸漸轉變為裝飾性濃厚的繁複華麗風格。

艾斯柯芬帽

15世紀初期流行頭戴角狀頭巾（P136）。所有頭髮往後梳理剃掉額頭的毛髮。角狀部位鑲著寶石，帽型呈現「V」字形

15世紀

夏普倫帽

近似頭巾的帽子。在布裡塞入填充物將帽身調整成圓形，帽頂連著一塊垂布（P140）。插圖中畫的是垂布垂落於兩側的款式，將垂布纏繞於下巴後戴上帽子。

把帽子拿下來時，可將垂布披掛在肩膀上，如此一來便能隨身帶走。記得把垂布畫得像一塊互相交疊的寬布。

夏普倫無邊帽

流行於16世紀前半期的女用夏普倫帽，使用布漿裝飾的硬髮箍固定往後梳理的頭髮。和男用夏普倫帽一樣，最大特徵是垂掛著長長的布。

四角帽

16世紀開始流行戴四角帽，帽形近似現在的貝蕾帽。使用鴕鳥羽毛與寶石裝飾表面，讓帽子遮住角色的單邊耳朵斜戴在頭上，更增添時代氛圍。

16世紀

17世紀

三角帽

以毛氈或河狸毛製成，把三面帽簷折起戴上的三角帽。以羽毛與金色蕾絲作為裝飾的大帽子，是用來表現貴族崇高地位與榮耀的最佳道具。

楓丹伊

流行於法國女性貴族之間、將頭髮高高挽起的髮型。利用鋼絲與假髮將頭髮堆高，頭髮的高度建議畫成二～三頭身的比例。

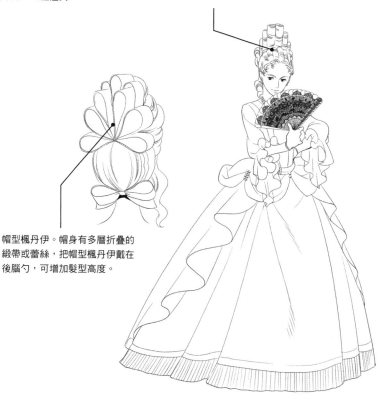

帽型楓丹伊。帽身有多層折疊的緞帶或蕾絲，把帽型楓丹伊戴在後腦勺，可增加髮型高度。

18～19世紀

西班牙型

18世紀後半期，女性貴族去庭園散步或外出時會戴上寬帽簷的西班牙草帽。西班牙草帽左右兩側的帽簷微微上揚，最重要的是上頭裝飾著各式各樣的裝飾品，例如緞帶、蕾絲、荷葉邊等等。

三角帽

一般會戴三角帽的多半是男性軍人，不過女性騎馬時也會戴。進入對髮型甚為講究的18世紀之後，女性貴族會額外添加大羽毛與蕾絲作為裝飾，單純地將三角帽當成時尚配件使用。

無邊帽

流行於18～19世紀，婦女與小孩都愛用的帽子，最大特徵是把延伸自兩邊的緞帶拉至下巴打結，無邊帽的帽型與材料相當多變。插圖中的無邊帽被稱為「夏洛特風」，其名源自18世紀義大利王妃的名字。

鞋子	17～18世紀，不分男女皆喜歡穿著富有裝飾性的鞋子與高跟鞋。如同路易十四（P130）藉由高跟鞋展現美腿曲線般，畫出男性穿著緊身褲搭配高跟鞋所呈現出來的纖細腿部線條吧。

16世紀

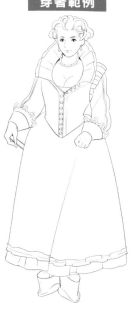

穿著範例

軟木厚底鞋

在文藝復興時期的義大利，上流社會的女性與高級娼婦會穿上厚底鞋，讓自己的身形看起來更加高挑。鞋跟高度大約20～25公分，木製材質，多以釉藥或皮革裝飾鞋面。從側面角度看，可發現部分鞋款的底部中央位置有個微微內縮的弧形。

17世紀

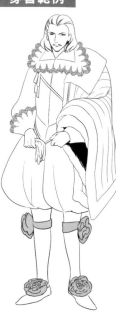

穿著範例

薔薇花（花飾）

裝飾在鞋面的薔薇花飾品。花朵部分使用緞帶、皮革或塔夫綢等材質製作而成。流行於男女之間，有些薔薇花飾甚至比鞋子還昂貴。花飾的尺寸大小不一，建議畫成覆蓋大部分腳背的大小即可。

18世紀

穿著範例

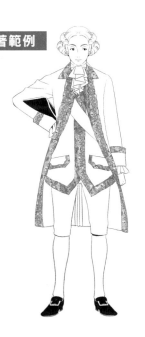

環扣

與流行花俏薔薇花飾的17世紀相反，18世紀流行穿著款式簡單大方、附有金屬環扣的鞋子（P143）。讓左右兩側延伸的寬鞋帶覆蓋在鞋舌狀的鞋口前半部中央，再利用環扣固定住。

高跟鞋

18世紀是女用高鞋的全盛期。各種不同種類的高跟鞋也在此時誕生，包括鞋尖的窄尖程度、鞋跟粗細高低、鞋底曲線等構造皆截然不同。如插圖所示，鞋尖細窄、附有高彎曲鞋跟的高跟鞋，正是18世紀前半期最具代表性的款式。

穿著範例

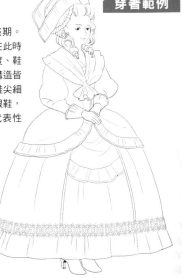

衣襟

16世紀中期～17世紀的服飾之中，最引人注目的莫過於穿戴於頸部、輕飄柔軟的衣襟。男女皆會使用的衣襟，陸陸續續出現扇形、圓形等各種獨特造型。皺褶與側面畫法都是必須注意的重點。

◆扇形

這種立領是流行於16世紀左右的外衣附屬品，最大特徵是如翅膀般的形狀。讓後頸的衣襟沿著脖子線條立起，下巴的折領部分則畫成如小鳥翅膀般左右展開的模樣。

這種大幅度展開呈扇形的衣襟屬於立領的一種，名為「梅迪奇領」。以網布與蕾絲製作而成，再使用金屬線加以補強。若搭配禮服穿戴，最重要的是要讓胸口大大敞開，畫出高貴華麗的整體造型。

在伊麗莎白一世（P132）的肖像畫中可以看見，圍繞脖子展開成放射狀的衣襟，衣襟內側有金屬線支撐。畫出等距排列的細褶，再刻劃美麗、細緻的蕾絲花樣加以裝飾。

◆圓形

圓形襞襟初登場之際，尺寸尚小。衣領上的細褶則是透過折疊薄布的方法製作而成的。繪製小尺寸的圓形襞襟時，應畫成臉的下半部被側面呈現「8」字形襞襟覆蓋的模樣。

襞襟的尺寸逐漸變大，並利用上漿、熨燙的手法塑形。衣襟表面布滿擺列整齊、明顯易見的衣褶，留意每一道衣褶都會微微向上隆起。衣襟側面的「8」字形也要畫得誇大一些。

洗衣糊的出現讓衣襟更能長時間保持原狀，於是那些大而精緻的衣襟就此登場。繪製圓盤狀的襞襟時，最重要的是畫出層層重疊的布帛以及細緻的衣褶。

飾袖

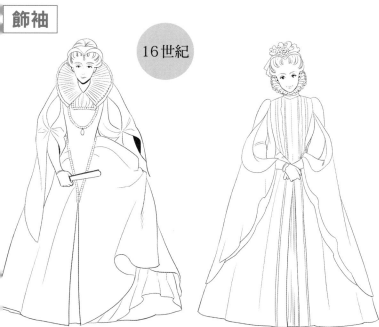

16世紀

17世紀流行用緞帶裝飾在腰際或下擺等衣服的各個部位。衣袖也是同樣道理，裝飾著大量緞帶、看起來份量感十足的設計是最受歡迎的人氣款式。畫出2～3排層層相連的緞帶，每一層緞帶呈現不同顏色，便能帶給人時髦高尚的印象。

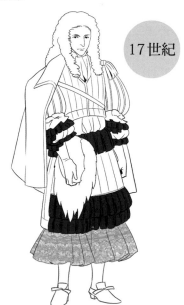

17世紀

「切縫裝飾（P129）」蔚為風行的16世紀，在禮服衣袖表面裁切出大大開縫所成的飾袖也在此時登場。飾袖擁有雙層衣袖的構造，從切縫的縱向開口可窺見內裡的衣袖。除了女性服飾之外，男性服飾也具有這項特徵。畫出如雙唇般大大敞開的開縫是一大重點。

手套 由於伊麗莎白一世常穿戴以蕾絲與寶石裝飾非常華麗的手套，因此讓 16 世紀成為手套最為流行的時代。當時不管在室內與戶外，男女皆會戴上手套。

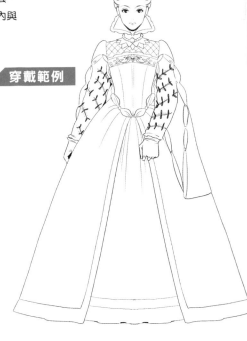

穿戴範例

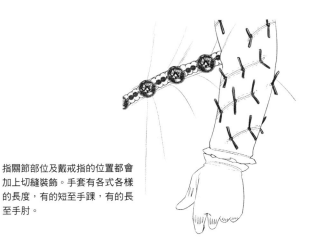

指關節部位及戴戒指的位置都會加上切縫裝飾。手套有各式各樣的長度，有的短至手踝，有的長至手肘。

貼痣補丁 17～18 世紀，被稱為「蒼蠅（mouches）」的貼痣補丁曾經風靡一時。在當時的審美觀念中，白皙肌膚為一種美麗象徵，黑痣則能將肌膚襯托得更加白皙的效果。

貼痣補丁盒
當時的人們會使用專用容器來裝補丁，攜帶外出。一般由陶器、木頭、紙、金屬等材料製成，有些貼痣補丁盒的表面甚至畫有圖案。

將黏著劑融進黑色沙典布便能製成貼痣補丁。可將貼痣補丁貼在額頭、眼角、臉頰、嘴角等部位。隨著黏貼位置不同，代表的意思也會跟著改變。例如貼在眼角代表「熱情」、貼在鼻子上代表「傲慢」等，據說也能用來傳達祕密訊息。

除了女性之外，貼痣補丁在男性之間也廣受歡迎。補丁形狀不侷限於圓形，還有星星、三日月、太陽等各種形狀。結合數種圖案點綴於臉部的妝扮被視為一種時尚表現。此外，貼痣補丁也有遮掩肌膚瑕疵與斑點的功用。

扇子

源自東方的扇子於16世紀傳入歐洲,在18世紀迎向全盛時期（P138）。因受到貴婦喜愛,表面施以精美圖案與裝飾品的扇子,也成為出席舞會時不可或缺的重要配件。

蕾絲扇

扇面材質為蕾絲或紙、絲綢、羊皮紙等等;扇骨則由象牙、瑪瑙、玳瑁製成。有些畫家會在扇面畫上美麗風景或當時的生活情景。繪製蕾絲扇時,最重要的是要畫出材料的透明感。

羽毛扇

使用孔雀毛或鴕鳥毛製成的折扇,流行於16世紀與19世紀。在宮廷文化最興盛的18世紀,比起羽毛扇,以羊皮紙或絲綢貼於扇面的扇子反而更常見。

腰包

16世紀流行在腰間垂掛佩帶長繩腰包。手提包直到18世紀後期才登場。當時不管男性或女性都會在包包中放置物品,將包包當作一種時尚配件隨身帶著走。

從18世紀後期到19世紀初期,款式逐漸固定下來的手提包。手提包可區分成束口腰包與蛙嘴式零錢包等不同種類,人們會將手提包當成一種時尚配件佩帶在身上。手提包由沙典布或皮革製成,有些女用手提包的表面還會繡上精美刺繡。

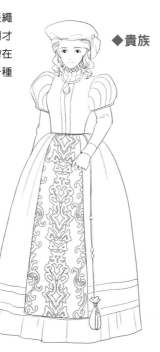

◆貴族

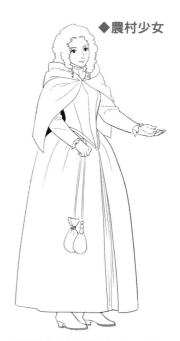

◆農村少女

據說在16世紀,女性貴族會在佩帶於腰間的腰包中放置驅蟲的香草或香料。畫出長繩子,讓腰包垂落在接近禮服裙擺的位置。

腰間垂掛著兩個腰包是農村少女的一大特色。其中一個腰包用來放香草,另一個腰包則是放日常用品的收納包。與女性貴族相比,腰包的繩子長度較短。

14~16世紀 **傭人**

在中古世紀的歐洲，侍奉國王、王妃、貴族的傭人一職，一般都會交由未來將成為騎士的貴族之子或富有人家的子女來擔任。他們的服飾乍看極為簡單，其實隱藏不少傭人服飾專屬的特色，例如14世紀前後的左右異色服裝。掌握以下要點，畫出正確的傭人服吧。

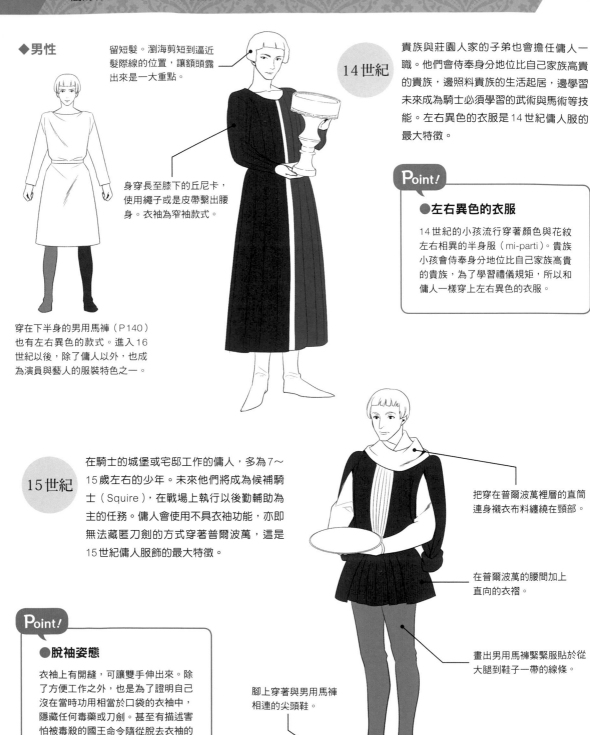

◆男性

留短髮。瀏海剪短到逼近髮際線的位置，讓額頭露出來是一大重點。

14世紀

貴族與莊園人家的子弟也會擔任傭人一職。他們會侍奉身分地位比自己家族高貴的貴族，邊照料貴族的生活起居，邊學習未來成為騎士必須學習的武術與馬術等技能。左右異色的衣服是14世紀傭人服的最大特徵。

身穿長至膝下的丘尼卡，使用繩子或是皮帶繫出腰身。衣袖為窄袖款式。

Point！

●左右異色的衣服

14世紀的小孩流行穿著顏色與花紋左右相異的半身服（mi-parti）。貴族小孩會侍奉身分地位比自己家族高貴的貴族，為了學習禮儀規矩，所以和傭人一樣穿上左右異色的衣服。

穿在下半身的男用馬褲（P140）也有左右異色的款式。進入16世紀以後，除了傭人以外，也成為演員與藝人的服裝特色之一。

15世紀

在騎士的城堡或宅邸工作的傭人，多為7～15歲左右的少年。未來他們將成為候補騎士（Squire），在戰場上執行以後勤輔助為主的任務。傭人會使用不具衣袖功能，亦即無法藏匿刀劍的方式穿著普爾波萬，這是15世紀傭人服飾的最大特徵。

把穿在普爾波萬裡層的直筒連身襯衣布料纏繞在頸部。

在普爾波萬的腰間加上直向的衣褶。

Point！

●脫袖姿態

衣袖上有開縫，可讓雙手伸出來。除了方便工作之外，也是為了證明自己沒在當時功用相當於口袋的衣袖中，隱藏任何毒藥或刀劍。甚至有描述害怕被毒殺的國王命令隨從脫去衣袖的故事。

畫出男用馬褲緊緊服貼於從大腿到鞋子一帶的線條。

腳上穿著與男用馬褲相連的尖頭鞋。

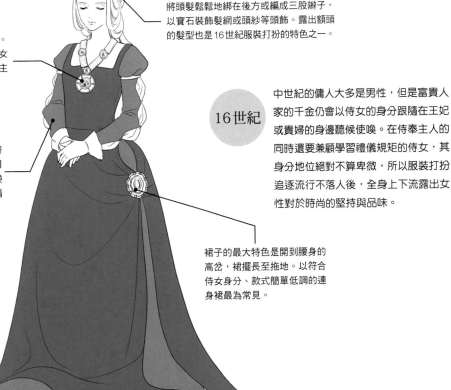

◆女性

15世紀

侍女的工作包羅萬象,包括服侍女主人梳理綁髮、挑選與管理禮服飾品、跟隨主人外出等等。身穿綁帶長袍、頭戴頭巾是15世紀侍女服飾的特徵。提筆畫出侍女穿上連身洋裝後的修長身形。

在公眾場合露出頭髮被視為是一種不檢點的行為,所以侍女會戴上名為「包頭巾(wimple)」的亞麻頭巾。流行於女性貴族之間的埃寧帽(P136)也是屬於頭巾的一種。

綁帶長袍(P136)的領口剪裁為V字領,開口向下延伸到腰帶位置。細窄的筒袖為最大特色。

當時流行將腰帶繫在腰部以上、胸部以下的位置。可在腰帶表面畫上刺繡。

綁帶長袍的裙擺長至拖地。作畫時,把握裙子不向外蓬起,全身呈現修長身形這一項要點即可。

將頭髮鬆鬆地綁在後方或編成三股辮子,以寶石裝飾髮網或頭紗等頭飾。露出額頭的髮型也是16世紀服裝打扮的特色之一。

身上佩帶項鍊或胸針等首飾。除了追求時尚流行之外,侍女打扮得美麗與否也關係到女主人的面子。

16世紀流行可拆解下來的替換衣袖。構造近似袖套,利用別針、繩子或鈕扣穿脫。替換衣袖屬於奢侈品,上頭繡著精美刺繡。

16世紀

中世紀的傭人大多是男性,但是富貴人家的千金仍會以侍女的身分跟隨在王妃或貴婦的身邊聽候使喚。在侍奉主人的同時還要兼顧學習禮儀規矩的侍女,其身分地位絕對不算卑微,所以服裝打扮追逐流行不落人後,全身上下流露出女性對於時尚的堅持與品味。

裙子的最大特色是開到腰身的高岔,裙擺長至拖地。以符合侍女身分、款式簡單低調的連身裙最為常見。

修女

中世紀的修道服顏色隨著教會不同而改變，但是基本上以黑色調為主，再使用白色、深褐色、灰色點綴。構造看似簡單，事實上光是頭部就由「頭紗、頭巾、髮帶」3種構造組成，這也是修女服的最大特色。

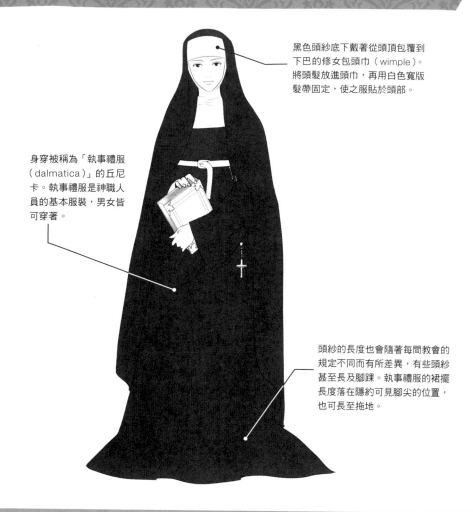

黑色頭紗底下戴著從頭頂包覆到下巴的修女包頭巾（wimple）。將頭髮放進頭巾，再用白色寬版髮帶固定，使之服貼於頭部。

身穿被稱為「執事禮服（dalmatica）」的丘尼卡。執事禮服是神職人員的基本服裝，男女皆可穿著。

頭紗的長度也會隨著每間教會的規定不同而有所差異，有些頭紗甚至長及腳踝。執事禮服的裙擺長度落在隱約可見腳尖的位置，也可長至拖地。

神職人員的配件

神職人員的隨身物品當中，玫瑰念珠與聖經可說是最具代表性的配件。大多數的神職人員都過著清貧如洗、無緣穿戴飾品的簡樸生活，但是也有少數神職人員享盡榮華富貴，手中握有的權力與財富堪比王公貴族。他們擁有華麗的燭台或是聖杯等物品，過著奢侈、浮華的生活。

玫瑰念珠

連接著十字架的念珠工具。天主教教徒會使用玫瑰念珠向聖母瑪利亞祈禱。由於玫瑰念珠的使用方式是一邊手撥珠子一邊向神禱告，所以千萬不要把玫瑰念珠畫成戴在脖子的項鍊。神職人員會將玫瑰念珠綁在腰帶，寸步不離地帶在身上。

聖經

在中世紀的歐洲，聖經是由一批修道院專職抄寫人員有組織地生產出來。收錄美麗插圖的裝飾手抄本可以賣出高價，對於修道院而言是相當重要的收入來源。由於當時的平民不識字，所以需要透過參加教會於安息日舉辦的彌撒儀式，聽取神職人員宣讀聖經才能理解內容。

神職人員

身為救助窮人的神職人員，本應極力避免做出身穿華服的行為。但是隨著教會勢力的擴大，高階神職人員的服飾也變得越來越華麗。不過基本款式仍是共通的，並沒有因時代的變遷而改變。

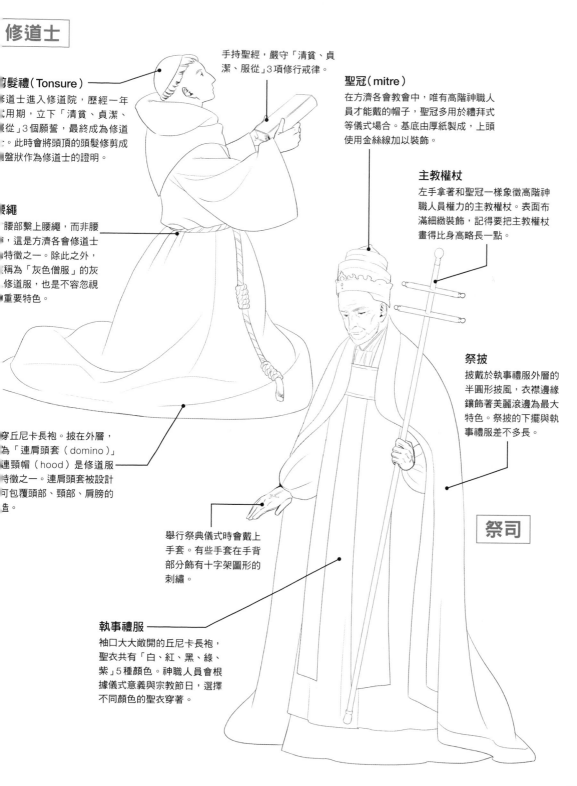

修道士

剃髮禮（Tonsure）
修道士進入修道院，歷經一年試用期，立下「清貧、貞潔、服從」3個願誓，最終成為修道士。此時會將頭頂的頭髮修剪成圓盤狀作為修道士的證明。

手持聖經，嚴守「清貧、貞潔、服從」3項修行戒律。

腰繩
在腰部繫上腰繩，而非腰帶，這是方濟各會修道士的特徵之一。除此之外，被稱為「灰色僧服」的灰色修道服，也是不容忽視的重要特色。

穿丘尼卡長袍。披在外層，稱為「連肩頭套（domino）」的連頸帽（hood）是修道服特徵之一。連肩頭套被設計成可包覆頭部、頸部、肩膀的構造。

舉行祭典儀式時會戴上手套。有些手套在手背部分飾有十字架圖形的刺繡。

執事禮服
袖口大大敞開的丘尼卡長袍，聖衣共有「白、紅、黑、綠、紫」5種顏色。神職人員會根據儀式意義與宗教節日，選擇不同顏色的聖衣穿著。

聖冠（mitre）
在方濟各會教會中，唯有高階神職人員才能戴的帽子，聖冠多用於禮拜式等儀式場合。基底由厚紙製成，上頭使用金絲線加以裝飾。

主教權杖
左手拿著和聖冠一樣象徵高階神職人員權力的主教權杖。表面布滿細緻裝飾，記得要把主教權杖畫得比身高略長一點。

祭披
披戴於執事禮服外層的半圓形披風，衣襟邊緣鑲飾著美麗滾邊為最大特色。祭披的下擺與執事禮服差不多長。

祭司

155

市民

13世紀左右，毛織品與絲綢開始大量生產，時尚意識也跟著水漲船高，於是上層階級市民開始模仿貴族的服裝打扮。法官與醫師等知識分子，其服裝打扮的最大特色是穿著長下擺的上衣。丑角與藝人的服裝款式也在此時固定下來。

城鎮居民

即使過著不算富裕的生活，城鎮居民仍會追逐最新的時尚流行。在眾多服飾當中，居民對於帽子和頭飾最為講究。如插圖所示，男性的帽子近似夏普倫帽；而女性的帽子則是近似艾斯柯芬帽（P136、146），這其實是15世紀流行於貴族之間的打扮。

頭上戴著兩側如角一般向外凸出，款式近似艾斯柯芬帽的布帽。穿戴時會將頭髮全數塞入布帽，所以不用畫出髮絲。

◆男性

戴在頭上的帽子，其款式與15世紀大為流行的夏普倫帽非常相像。穿戴時，將頭頂的垂布摺疊起來放在頭頂。

◆女性

在白色襯衣的外層再套上一件合身剪裁的連身裙。衣袖捲到手肘的位置，可從袖口窺見襯衣的衣袖。

上半身穿著近似普爾波萬長上衣。最大特色是腰間著腰帶，衣袖蓬鬆寬大。

裙子的正面裙擺被高高撩起到膝蓋的位置並向內反折，所以必須大範圍地畫出襯衣的裙擺與皺褶。

下半身的最大特色是男用褲的褲腳捲到膝蓋以上。為城鎮居民大多需要做活，捲起褲腳既不會妨礙作，又方便穿脫衣服。

頭戴左右兩側微尖的黑色帽子。畫出山羊鬍，更能展現司法官的威嚴氣勢。

讓襯衫的白色立領露出來是一大重點。司法官出席儀式典禮或一般例行集會之際，便會做此打扮。

司法官

法國大革命之前，高等法院是法國的最高司法機構。司法官（法官）的職務一般都是由下層階級貴族或市民出身的司法專家擔綱。因為法律規定只要繳納稅金便能世襲司法官的職位，久而久之以這群「法服貴族」為中心的新興貴族階層就此形成。他們在政治方面擁有強大的影響力，偶爾會與王權產生對立。

身穿裝飾著黑色反摺袖口的紅色衣服，大身的中間部分為黑色。肩膀部分微微隆起，下擺長到幾乎看不見腳指尖的地步。

醫師

在中世紀的歐洲，醫師是具備豐富知識的專家，享有特殊地位。可是事實上，當時歐洲的醫學程度遠遠輸給阿拉伯醫學。毫無經驗的庸醫隨處可見，專門治療黑死病患者的瘟疫醫生，充其量也只是一名缺乏正確醫療知識的二流醫生。

關於瘟疫醫生

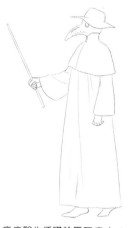

瘟疫醫生活躍於黑死病（plague）蔓延整個歐洲的14～18世紀，接受地方城鎮的聘僱，以治療黑死病患者換取高價報酬。到了17世紀前期，一身黑色長袍、戴著寬邊帽與塞滿辛香料的鳥嘴面具、手持木杖。自此，瘟疫醫生的這身獨特打扮便開始廣為流傳。

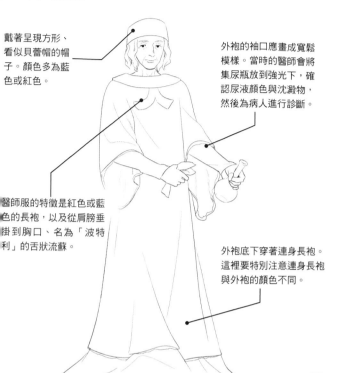

戴著呈現方形、看似貝蕾帽的帽子。顏色多為藍色或紅色。

外袍的袖口應畫成寬鬆模樣。當時的醫師會將集尿瓶放到強光下，確認尿液顏色與沈澱物，然後為病人進行診斷。

醫師服的特徵是紅色或藍色的長袍，以及從肩膀垂掛到胸口、名為「波特利」的舌狀流蘇。

外袍底下穿著連身長袍。這裡要特別注意連身長袍與外袍的顏色不同。

官吏

中世紀後期，靠著巴黎賽納河的貿易往來而致富的市民，開始擔綱城鎮的行政官職。這些官吏負責執行各種不同的任務，例如行使商事裁判權、制定商品價格、防範竊盜、修理與管理城牆、美化城鎮等等。左衣袖上的帆船徽章是巴黎官吏的標記。

頭戴窄緣帽。

上衣左右兩邊顏色不同，以面對插圖的方向來看，右邊是紅色，左邊是藍色。巴黎市的市徽通常位於紅色布料的那一側。15世紀時，還會在市徽上方加入王族家紋。

畫上如百褶裙般等距排列的衣褶也是一大重點。

下半身穿著緊身褲。

Point!

●帆船徽章

巴黎的行政業務皆是由一群利用行駛於賽納河的貨船、獨占商業交易的水上商人負責處理。帆船符號是水上商人協會的標記，後來成為巴黎市的市徽。直到今日，巴黎市仍然使用白色帆船符號作為市徽。

裁縫師

14世紀以便利、舒適為主的服裝到了15世紀顯然消失，取而代之的是加入荷葉邊或奧·德·肖斯半截褲等時尚元素的流行服飾。當時，裁縫師是男性專有的職業。一直到進入17世紀，法國才真正出現製作禮服的專業女裁縫師。

讓細小的荷葉邊從領口露出是一大重點。普波萬的衣領應畫成稍微立起的模樣。

領口為寬鬆的套頭高圓領。畫出套頭高圓領，鬆散地圍繞在脖子周圍，微微向下垂墜的模樣。

長袍的衣袖為直筒袖，畫出反折的袖口，添增幾分工作中的氣氛。沿著手臂線條畫出穿在裡層的合身襯衣，長度大約落在手腕附近。

普爾波萬（P140）經由衍縫針法加工製成，有些還會使用切縫（P129）加以裝飾。內裡塞有填充物，所以腹部線條應畫成微微鼓起的曲線。

下半身穿著奧·德·肖斯半截褲（P130）。沿著鼓起如蔥的弧度畫出切縫，底下布料會從縫隙間露出。

出於方便活動的考量，上衣設計成寬鬆長袍。下擺長及膝蓋是14世紀的服飾特徵。

鐵匠

中世紀的鐵匠能製作出各式各樣的產品，依照專長可區分為武器、刀劍、馬蹄鐵、教會的格窗與門扉、農業機械等不同專業領域。鐵匠服裝的最大特色是便於活動的衣服與半身圍裙。讓角色左手拿著鐵鎚，右手戴上厚手套，便能重現鐵匠鍛鐵的情景。

進行鍛鐵作業時，會在腰間繫上用來防火隔熱的圍裙。圍裙由層層皮革疊製而成，具有一定厚度為最大特徵。

利用繩子將男用馬褲（P1）與上衣綁在一起。由於鐵匠的是需要消耗體力的粗重工作，以有時會出現將連結男用馬褲上衣的繩子解開，不小心露出部的情況。

夏普倫帽

附有驢子耳朵、只有小丑才會戴的帽子。兜帽的尖角隨著時代的演進變越長，前端繫著鈴鐺。帽子也是左右異色的設計。

手上拿著雕刻著人臉圖案的小丑之杖。

小丑

中世紀到16世紀這段期間，歐洲的統治者會僱用小丑為自己做事。小丑的工作是取悅主人，例如表演音樂或雜耍等才藝，創作歌曲或故事等等。提筆畫出頭戴奇特帽子，身穿左右異色並繫著許多鈴鐺的小丑服吧。

這身設計成左右異色的半身服可說是小丑的標記，所以一定要畫成不同的顏色。可使用黃、綠、紅、藍等顏色做搭配。

緊身外衣

前開式服裝、緊貼手臂的衣袖為最大特徵。有時候也會加上稱為「梯皮特飾袖（tippett）」的長垂袖作為裝飾。

手臂、雙腳、帽子等各個部位皆繫著鈴鐺。

鞋子與男用馬褲相連，鞋尖要畫成尖角形狀。腳踝也有繫著鈴鐺。

戴著頂端略圓的高帽子。記得在帽子的左半側畫上粗橫條，與衣服的花紋保持一致性。

藝人（樂師）

藝人會一邊四處旅行一邊在年貨市集、廣場、旅館等地方，表演彈奏樂器或朗誦詩歌等才藝。無法享有基本權力、遭到社會疏離排擠的藝人，其服裝特色是條紋花樣與左右異色的設計。這些繽紛色彩其實也是一種輕蔑的象徵。

粗橫條花紋與左右異色的不對稱服飾，是藝人與樂師的標記。旅行藝人依照專長可區分為雜技演員、魔術師、馴熊師、吞火師等等。

藝人懂著演奏直笛、長笛、豎琴、中世紀提琴（小提琴的前身）、大鼓等各式各樣的樂器。讓角色擺出同時吹奏兩支直笛的姿勢，更能展現藝人架式。

農民

中世紀的農民過著自給自足的生活，身上穿著自家手工製作、為數不多的衣服。農民的服飾多由羊毛或麻等材質製成，衣服觸感稱不上柔軟舒適。一般而言，農民服飾以未經染色的暗色系衣服最為常見，著色時只要掌握這個重點即可。

頭戴窄簷毛氈帽。即使生活貧苦，農民在務農時也會戴上各式各樣的帽子，享受追求時尚的樂趣。

◆男性

和上流社會一樣，16世紀的男農民通常也會佩帶遮住男性生殖器官的護陰袋（P129）。農民所使用的護陰袋給人較為樸素的印象，只要寫實刻劃出細節，便能重現當時的設計風格。

把繩子纏繞在腰間，再將務農時會使用到的小刀與布袋掛在這條腰繩上。

天冷時期會在外層套上一件外套或斗篷。衣袖設計成寬大蓬鬆、便於行動的構造是農民服飾的一大特色。

上衣的特色是有袖子，利用腰繩繫出腰身。下擺長度大約落在膝蓋的位置。

長筒襪長至膝蓋，用繩子繫住頂端固定於雙腿。畫務農情景時，可解開這條繩子，讓長筒襪褪至膝下。

頭上戴著用緞帶編織、與艾斯柯芬帽（P136）款式相同的布帽。這種頭飾流行於15～16世紀的上流社會，後來也被農民拿來使用。

外出服內穿著一件縫著形褶襟的直筒連身襯衣，衣領向外延伸直到蓋住肩膀，胸口大大敞開。

◆女性

頭戴白色布帽，頭髮全數放進布帽之中。材質以麻最為常見，隨著時代的改變，頭巾款式也有所不同。對於女農民而言，頭巾是享受休閒時尚的必備單品。

上半身穿著綁帶款式的胸衣，記得畫出從胸口延伸到腹部的交叉綁帶。女農民會把播種用的種子放入繫於腰際的連身圍裙或半身圍裙中。

家境富裕的農家女性的出服是長洋裝。因為使繩子繫出腰身曲線，應別強調裙子的蓬度。

鞋子由皮革或布製作而成。在溼地工作的農民則會穿著木鞋，避免雙腳凍傷。

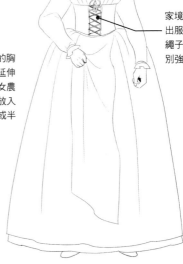

庶民小孩

將大人服裝直接縮小尺寸，便成為庶民小孩的日常便服。其中又以紅色衣服與黑色腰帶為首選。因為歐洲人相信紅色衣服具有預防痲疹與避免受傷的功用；黑色腰帶則是保護小孩免受夜魔侵擾的護身符。庶民小孩也會穿戴和大人同樣款式的布帽與圍裙。

身穿近似普爾波萬（P140）的長袖上衣。最重要的是畫出立領，以及上蓬下窄的衣袖。下擺長度畫到覆蓋腰部的位置即可。

和大人一樣，女孩頭上也會戴著布帽。圍繞在臉部周圍的布帛微微向外突出，發揮遮陽防曬的效果。

頭戴方帽，看起來就像長方形的布帛纏繞在帽子周圍般。

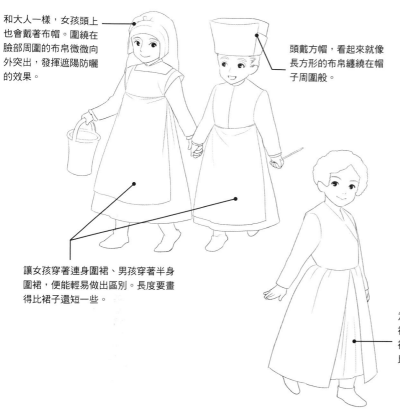

讓女孩穿著連身圍裙、男孩穿著半身圍裙，便能輕易做出區別。長度要畫得比裙子還短一些。

為了讓孩子方便活動，外衣裙子的正中央有一道大開衩。裡層的布料下擺應畫得比外衣裙子稍短一些。

下半身穿著如緊身褲一般貼身的長褲。要注意雙腳不要畫得太長，否則看起來就像個大人一樣。

嬰兒

剛出生不久的嬰兒，全身會像木乃伊一樣被緞帶或繩子纏繞起來。像這樣將嬰兒全身包裹的嬰兒服，目的在於雕塑體型。義大利的作法是把嬰兒緊緊包裹到密不通風的地步，但是在其他國家，只會將繩子輕輕纏繞在嬰兒身上而已。

先用代替內衣的緞帶與保暖羊毛包裹嬰兒的身體，接下來使用緞帶或繩子一圈一圈地纏繞在外層。

為避免遭受野狼襲擊，嬰兒會被放在竹籃裡並高掛在柱子上。實際上捆得不如外表看起來那般緊，一天之內會脫掉裹衣數次，讓嬰兒赤裸著身體。

騎士

中世紀騎士穿在身上的「板甲」盔甲，可說是集當時甲冑師技術之大成的產物。如何讓騎士穿上板甲後手腳與腰部依舊活動自如，更是考驗著甲冑師的手藝與技術。把握以下重點，將每個細節繪製出來吧。

板甲

包覆全身與胸部，由金屬板製成的盔甲。中世紀後期，殺傷力比弓箭更強的十字弓（P173）在歐洲登場，於是發展出使用鋼板加強防護力的板甲。本頁將介紹盛行於16世紀後期的文藝復興式板甲。

頸甲
主要用來保護脖子與肩膀的盔甲。覆蓋胸部與背部上半部是最常見的設計。

胸甲
由一整塊鋼板製成。文藝復興式板甲的最大特徵是胸甲中央有一條被稱為「棱條」的隆起線。在表面添加一些花紋加以裝飾，便能營造出繁複華麗的印象。

頭盔
由包覆整個頭部的帽鉢、保護額頭與臉部的眉庇與面具、頸甲、頸甲構成。帽鉢表面的隆起物稱為「雞冠」。

眉庇
帽鉢
雞冠
面具

肩甲
包覆雙肩的肩甲製造成與頸甲與胸板甲的體型相匹配的形狀，所以應畫得稍大一些。

臂甲
肘甲
腕甲

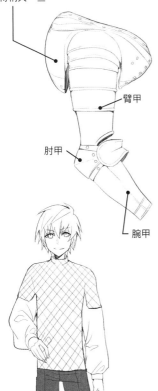

裙甲
從胸甲垂落下來的盔甲，主要用來保護腹部與大腿上半部。由一段一段鋼片組合而成，具有伸縮性。繪製裙甲時，可分成3～5段繪製。

手甲
保護手掌與手腕的盔甲。配合關節的活動範圍，由小塊鋼板組合而成。將手甲的長手臂部分畫得粗大一些，就能添增幾分盔甲的厚重感。

大腿甲、護膝甲
覆蓋至大腿內側的大腿甲是徒步比武大會專用的盔甲。騎乘專用的大腿甲內側沒有鋼板。護膝甲是配合膝蓋的活動範圍，使用鋼板組合而成的防具。仔細畫出細節，才能令人印象深刻。

脛甲
將頂端連接大腿甲的半部穿戴上去，可拆卸為覆蓋脛骨與小腿肚的兩個零件。

鎖子甲
從草摺縫隙之間可窺見鎖子甲。在單穿鎖子甲的插圖中，鎖鏈畫得越少，給人越輕盈的印象；畫得越多，則給人較沈重的印象。

鋼鞋
與脛甲相連，由一段一段鋼片組合而成的構造相當便於行動。先在腦海中想像拆解的零件再提筆畫出來，繪製過程會變得比較簡單輕鬆。鋼鞋沒有鞋底。

◆馬上長矛比武的盔甲

從13世紀開始流行比武大會，兩名騎士手持長矛、騎著馬，進行一對一對決，各自展現戰鬥技巧與膽量。由於用長矛一舉將對方打下馬的戰鬥方式伴隨著極大風險，所以當時的甲冑師基於安全與表演效果的考量，打造了各種專用盔甲與武器。

頭盔裝飾
頭盔上有使用毛氈或皮革製作而成的頭盔裝飾。可將外型設計得饒富個性，利用獅子或龍形的頭盔裝飾以彰顯騎士驍勇善戰的一面。

紋章馬衣
因為參賽騎士不會露臉，所以讓馬穿上繡著紋章的馬衣，藉此分辨騎士身分。考慮風向與重力的影響，在馬衣上畫出充滿躍動感的皺褶。但是要留意皺褶不要畫得太多，否則會看不清楚紋章圖案。

騎士長槍
雖然騎士長槍有尖銳的槍頭，但是多數騎士都會選擇使用鈍頭或是被稱為「王冠（colonel）」，前端分岔成三叉王冠形狀的槍頭。

蛙嘴式頭盔
窺視孔位於額頭的位置。這項特殊構造會讓騎士在面向前方時看不清眼前景象，但在馬上採取前傾姿勢時便能看見敵手。

◆各種盔甲

14世紀，盔甲型態從鎖子甲發展到鋼板盔甲。接下來將介紹幾種隨著時代變遷，產生大幅度改變的盔甲種類。

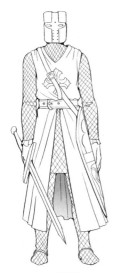

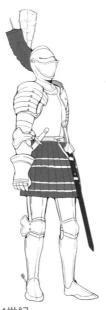

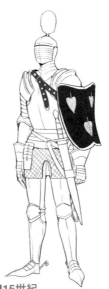

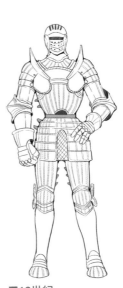

■12～13世紀
以連接著頭套和手套的鎖子甲，以及鎖子褲為主流。包覆頭部與臉部的大型頭盔，表面有塗裝或電鍍的十字架圖案。最外層還能套上一件遮風擋雨、遮陽防曬的罩衫。

■14世紀
14～15世紀開始流行稱為「巴爾滋裙」、顏色鮮艷的布裙。雖然站姿看起來有點滑稽，但是繪製騎士騎馬的英勇姿勢時，就會形成一幅構圖巧妙、氣氛宏偉的畫面。

■15世紀
甲冑師在表面敲打出多道棱條，降低盔甲承受攻擊後歪斜或凹陷的可能性。凹凸不平的表面成為哥德式盔甲的最大特色。設計風格花俏華麗，例如採用鏤空設計。鋼鞋的鞋尖應畫成尖形。

■16世紀
由奧地利皇帝馬克西米利安一世與甲冑師，一同研發的馬克西米利安式盔甲。改良原本的棱條，將盔甲的各部位盡量敲打成隆起條狀，形成美麗條紋。將胸甲畫成半圓形是作畫的一大重點。

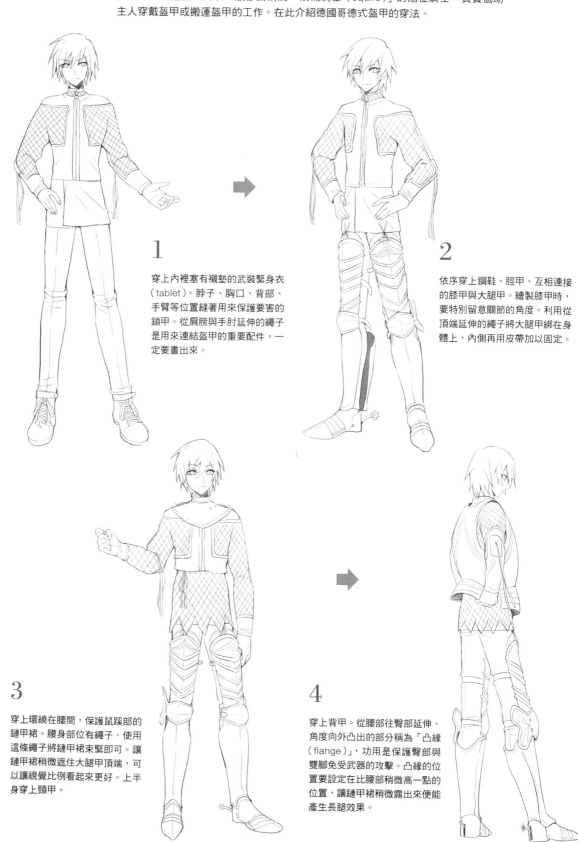

盔甲的穿法 穿戴盔甲的重點是按照由下往上的順序穿著，最後再戴上頭盔。由於盔甲零件繁多，具有一定的重量，所以一般都由稱為「候補騎士（squire）」的隨從騎士，負責協助主人穿戴盔甲或搬運盔甲的工作。在此介紹德國哥德式盔甲的穿法。

1

穿上內裡塞有襯墊的武裝緊身衣（tablet）。脖子、胸口、背部、手臂等位置縫著用來保護要害的鎖甲。從肩膀與手肘延伸的繩子是用來連結盔甲的重要配件，一定要畫出來。

2

依序穿上鋼鞋、脛甲、互相連接的膝甲與大腿甲。繪製膝甲時，要特別留意關節的角度。利用從頂端延伸的繩子將大腿甲綁在身體上，內側再用皮帶加以固定。

3

穿上環繞在腰間，保護鼠蹊部的鏈甲裙。腰身部位有繩子，使用這條繩子將鏈甲裙束緊即可。讓鏈甲裙稍微遮住大腿甲頂端，可以讓視覺比例看起來更好。上半身穿上頸甲。

4

穿上背甲。從腰部往臀部延伸、角度向外凸出的部分稱為「凸緣（flange）」，功用是保護臀部與雙腳免受武器的攻擊。凸緣的位置要設定在比腰部稍微高一點的位置，讓鏈甲裙稍微露出來便能產生長腿效果。

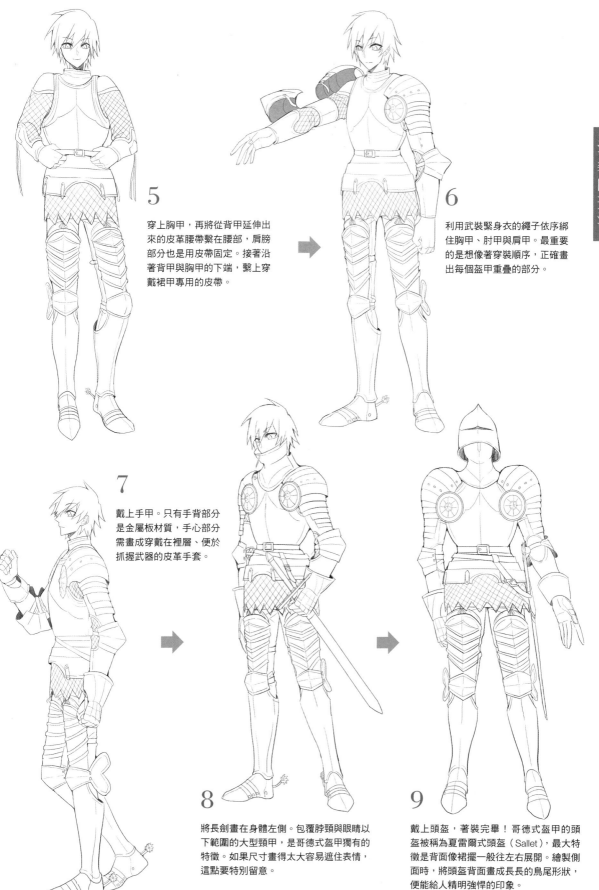

5

穿上胸甲，再將從背甲延伸出來的皮革腰帶繫在腰部，肩膀部分也是用皮帶固定。接著沿著背甲與胸甲的下端，繫上穿戴裙甲專用的皮帶。

6

利用武裝緊身衣的繩子依序綁住胸甲、肘甲與肩甲。最重要的是想像著穿裝順序，正確畫出每個盔甲重疊的部分。

7

戴上手甲。只有手背部分是金屬板材質，手心部分需畫成穿戴在裡層、便於抓握武器的皮革手套。

8

將長劍畫在身體左側。包覆脖頸與眼睛以下範圍的大型頸甲，是哥德式盔甲獨有的特徵。如果尺寸畫得太大容易遮住表情，這點要特別留意。

9

戴上頭盔，著裝完畢！哥德式盔甲的頭盔被稱為夏雷爾式頭盔（Sallet），最大特徵是背面像裙襬一般往左右展開。繪製側面時，將頭盔背面畫成長長的鳥尾形狀，便能給人精明強悍的印象。

聖女貞德

出生於15世紀的法國，活躍於英法百年戰爭後期的聖女貞德，是被尊稱為「奧爾良少女」的國民英雄。稱為「Armure Blanche」的白色盔甲以及繡著「耶穌·瑪利亞」聖名的聖旗，是作畫過程中不可或缺的重點。

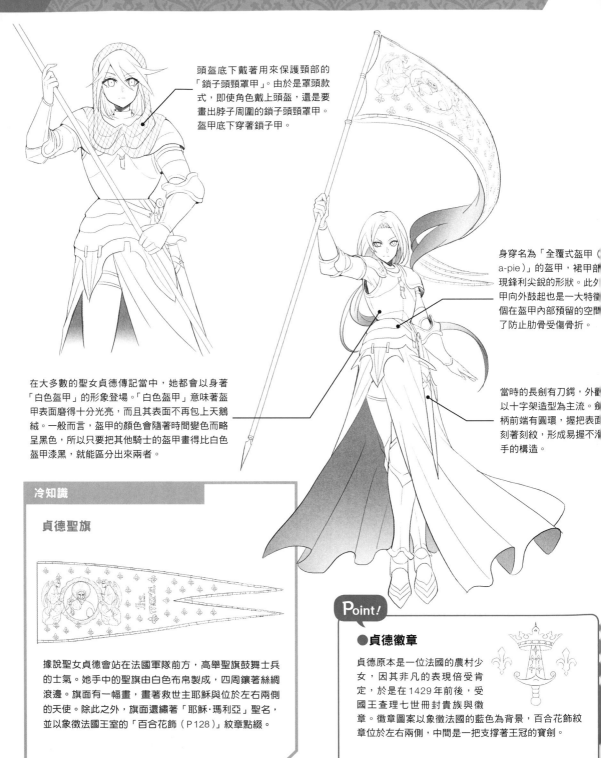

頭盔底下戴著用來保護頸部的「鎖子頭頸罩甲」。由於是罩頭款式，即使角色戴上頭盔，還是要畫出脖子周圍的鎖子頭頸罩甲。盔甲底下穿著鎖子甲。

身穿名為「全覆式盔甲（a-pie）」的盔甲，裙甲部現鋒利尖銳的形狀。此夕甲向外鼓起也是一大特徵個在盔甲內部預留的空間了防止肋骨受傷骨折。

在大多數的聖女貞德傳記當中，她都會以身著「白色盔甲」的形象登場。「白色盔甲」意味著盔甲表面磨得十分光亮，而且其表面不再包上天鵝絨。一般而言，盔甲的顏色會隨著時間變色而略呈黑色，所以只要把其他騎士的盔甲畫得比白色盔甲漆黑，就能區分出來兩者。

當時的長劍有刀鍔，外觀以十字架造型為主流。劍柄前端有圓環，握把表面刻著刻紋，形成易握不滑手的構造。

冷知識

貞德聖旗

據說聖女貞德會站在法國軍隊前方，高舉聖旗鼓舞士兵的士氣。她手中的聖旗由白色布帛製成，四周鑲著絲綢滾邊。旗面有一幅畫，畫著救世主耶穌與位於左右兩側的天使。除此之外，旗面還繡著「耶穌·瑪利亞」聖名，並以象徵法國王室的「百合花飾（P128）」紋章點綴。

Point!

●貞德徽章

貞德原本是一位法國的農村少女，因其非凡的表現倍受肯定，於是在1429年前後，受國王查理七世冊封貴族與徽章。徽章圖案以象徵法國的藍色為背景，百合花飾紋章位於左右兩側，中間是一把支撐著王冠的寶劍。

從各種姿勢觀察衣服和皺褶的變化

畫出貞德愛用的白色旗幟，在半空中如洶湧波浪般生氣勃勃、飄舞飛揚的模樣。先決定布料的大致走向，再根據重力、風向以及光源等因素畫出皺褶。利用圓滑流暢的線條勾勒輪廓，才能表現出布料的柔軟度。

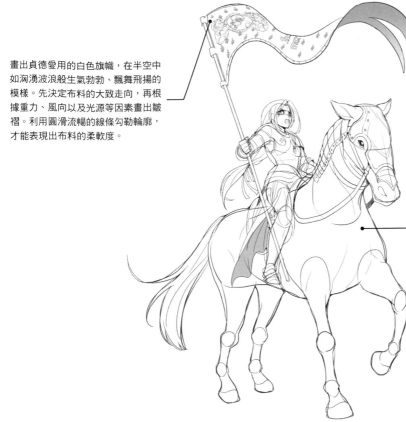

1429年4月，聖女貞德身騎白馬、高舉聖旗，率領法軍衝鋒陷陣，收復被英軍占領的奧爾良，更於5月8號擊退英軍。當時的貞德只是個年僅17歲的少女。提筆畫出貞德保留幾分少女的青春活潑氣息，以及展現過人意志力的表情吧。

◆武器

聖女貞德在實戰中使用什麼武器，這個問題至今仍沒有答案，歷史學家也是各持己見。在後來的審判紀錄中，記載著貞德本人的證言：「我不能殺人」、「比起長劍，我更喜愛手持聖旗」。

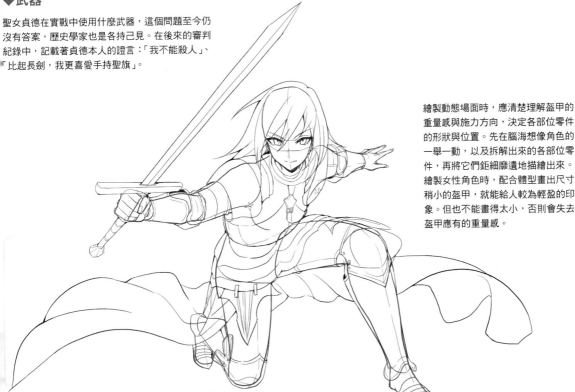

繪製動態場面時，應清楚理解盔甲的重量感與施力方向，決定各部位零件的形狀與位置。先在腦海想像角色的一舉一動，以及拆解出來的各部位零件，再將它們鉅細靡遺地描繪出來。繪製女性角色時，配合體型畫出尺寸稍小的盔甲，就能給人較為輕盈的印象。但也不能畫得太小，否則會失去盔甲應有的重量感。

劍

劍主要由劍柄與劍身構成，用途與外觀常隨著時代改變。調整雙手握劍姿勢與人物骨架比例，畫出正確尺寸的劍，這些都是作畫時需要注意的關鍵。徹底理解劍的橫截面與劍尖鋒形狀後再提筆作畫，才能畫得傳神逼真。

長劍

盛行於 11～16 世紀、騎馬作戰用的武器。初期的長劍全長約 100～130 公分，寬厚的劍刃及刻於劍身的劍樋（fuller）為最大特色。右側插圖的長劍於 14 世紀左右登場，長約 80～100 公分。因為是由鋼鐵鑄造而成，刀刃變得輕薄，重量也減輕不少。將長劍外觀畫成十字架造型也是一大重點。

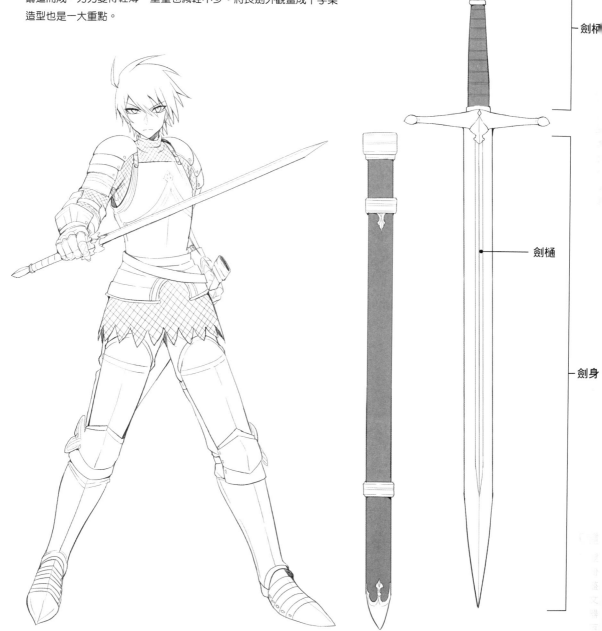

劍柄

劍樋

劍身

蘇格蘭闊刃大劍（Claymore）

盛行於14～18世紀，為居住於蘇格蘭高地的蘇格蘭高地人所使用的知名雙手劍。全長約100～190公分，重量約2～4.5公斤。刀鍔朝下方微微傾斜，頂端以看似四葉草的圓環作為裝飾。

義式圈狀劍鍔

西洋劍（Rapier）

在16～17世紀這段期間登場，劍身細長的單手劍。最大特色是尖銳的劍鋒、菱形橫截面以及刀身中央的劍槽。由於可作為防身或是刺擊敵方的武器，深受貴族的喜愛。繪製西洋劍時，應特別講究稱為「義式圈狀劍鍔（Swept-hilt）」的美麗劍柄與護手的細緻度，可大量使用曲線描繪劍鍔的裝飾。

劍槽

五指短劍（Cinquedea）

誕生於文藝復興時期的義大利製短劍，「Cinquedea」為「五根手指（cinque dita）」之意。五指短劍正如其名，是一種五指寬的短劍，主要用途為裝飾，也經常在二刀流中拿來當成拿在左手的短劍使用。精巧地畫出多道雕刻於在劍刃的劍槽以及劍柄的華美裝飾，便能造就一把充滿奇幻色彩的五指短劍。

雙刃短劍

雙刃短劍屬於匕首的一種，直到現在仍被廣泛使用。14世紀中期，雙刃短劍因具有可穿透盔甲縫隙攻擊敵人的特性而開始廣為流行。在文藝復興時代的歐洲諸國間，則被當成防身武器或裝飾品使用。覺得難以掌握正確尺寸時，可嘗試調整握著劍柄的手的大小。

盾

自古以來使用的盾牌。進入中世紀之後，盔甲開始迅速發展，盾牌尺寸逐漸縮小，添加辨識騎士身分的紋章、形狀五花八門的盾牌也在此時登場。畫出盾牌特有的微彎弧面，才不會顯得過於扁平不立體。

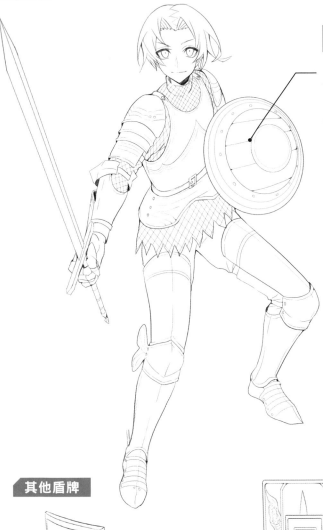

圓盾（round shield）

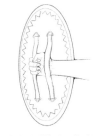

圓形盾牌的總稱。因形狀便於攜帶，從遠古時代到整個中世紀，圓盾都是步兵的主要防具之一。位於中心的金屬圓形器具稱為「盾心（umbo）」，背後裝有握柄，空間足以容納前臂或拳頭。尺寸約直徑30～100公分，重量從0.5公斤～3公斤不等。

Point!

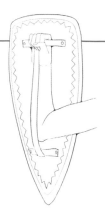

● 盾的拿法

拿小型盾牌時，將手腕穿過皮帶固定，接著緊握帶子。

拿中型盾牌時，將前臂穿過皮帶，讓手肘固定於盾牌上。

其他盾牌

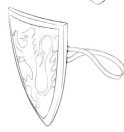

鳶型盾牌（kite shield）

11世紀中期，由諾曼人引進西歐，因狀似西洋風箏（風鳶），故得其名。寬約30～40公分，長約50～100公分，重量約1公斤。鳶型盾牌可以用來保護毫無防備的下半身，且易於左右移動，因此在騎馬作戰的騎士之間被廣泛使用。

高塔盾牌（tower shield）

從頭到腳預防傷害的巨型盾牌總稱，外觀以有弧度的長方形最為常見。其中以古羅馬士兵使用的羅馬長盾（Scutum）最廣為人知，尺寸方面寬約60～80公分，高約100～120公分，重量約1～2公斤。現代警察與軍隊也多採用此種盾型。

小圓盾（buckler）

直徑約30公分的小型圓盾，中央的突起物為最大特色。比起防禦，小圓盾更適合用來化解敵方的攻擊，從13世紀開始到使用西洋劍（P169）的16～17世紀期間，小圓盾一直是相當重要的防具之一。繪圖時，可讓角色擺出高舉圓盾、將突起物瞄準敵手的姿勢。

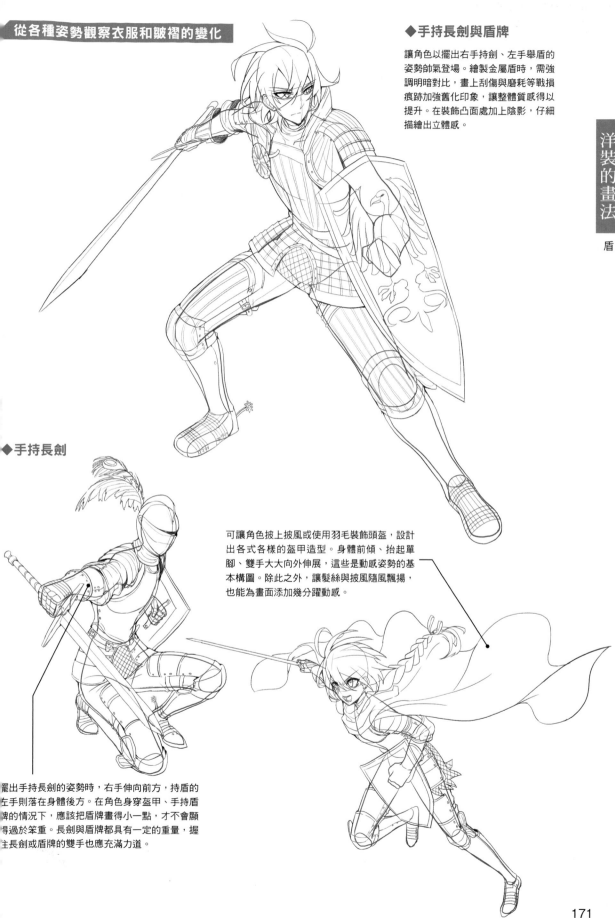

從各種姿勢觀察衣服和皺褶的變化

◆手持長劍與盾牌

讓角色以擺出右手持劍、左手舉盾的姿勢帥氣登場。繪製金屬盾時，需強調明暗對比，畫上刮傷與磨耗等戰損痕跡加強舊化印象，讓整體質感得以提升。在裝飾凸面處加上陰影，仔細描繪出立體感。

◆手持長劍

可讓角色披上披風或使用羽毛裝飾頭盔，設計出各式各樣的盔甲造型。身體前傾、抬起單腳、雙手大大向外伸展，這些是動感姿勢的基本構圖。除此之外，讓髮絲與披風隨風飄揚，也能為畫面添加幾分躍動感。

擺出手持長劍的姿勢時，右手伸向前方，持盾的左手則落在身體後方。在角色身穿盔甲、手持盾牌的情況下，應該把盾牌畫得小一點，才不會顯得過於笨重。長劍與盾牌都具有一定的重量，握住長劍或盾牌的雙手也應充滿力道。

弓

使用於中世紀戰鬥中的弓分成兩種：具有長弓身的長弓，以及由各種機件組成、威力強大的十字弓。長弓的尺寸龐大，一不小心容易導致比例失衡，作畫時應特別注意弓與箭矢的位置。

英格蘭長弓（Longbow）

盛行於13世紀後期到14世紀的英格蘭長弓，長度超過120公分，使用與射手一樣高的紫衫木或榆木製成。長弓的兩端是用來拉緊麻弦的獸角弓梢。箭矢應與嘴巴平行，弓弦需拉到臉頰與耳朵之間的位置，手腳盡量向外伸展。要特別留意的是英格蘭長弓和日本弓不同，從射手的角度看過去，箭矢應位於長弓的左側。

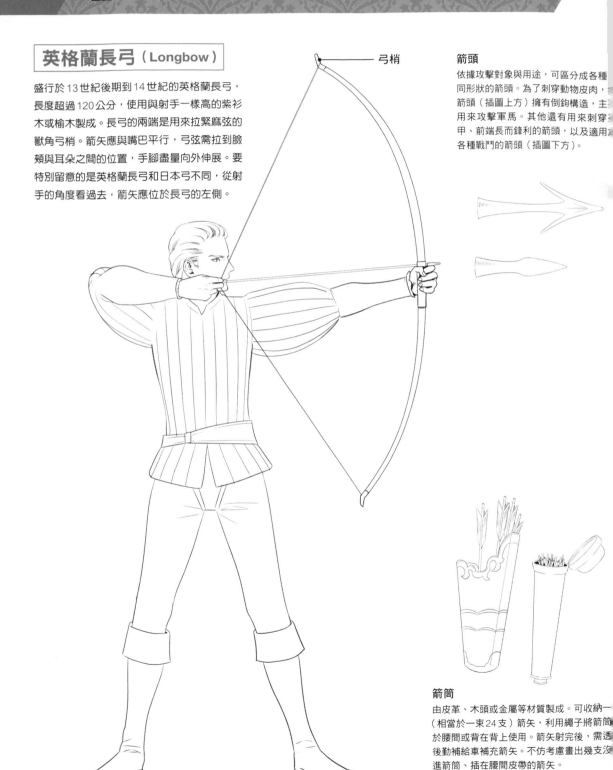

弓梢

箭頭

依據攻擊對象與用途，可區分成各種同形狀的箭頭。為了刺穿動物皮肉，箭頭（插圖上方）擁有倒鉤構造，主用來攻擊軍馬。其他還有用來刺穿甲、前端長而鋒利的箭頭，以及適用各種戰鬥的箭頭（插圖下方）。

箭筒

由皮革、木頭或金屬等材質製成。可收納一（相當於一束24支）箭矢，利用繩子將箭筒於腰間或背在背上使用。箭矢射完後，需透後勤補給車補充箭矢。不仿考慮畫出幾支沒進箭筒、插在腰間皮帶的箭矢。

其他弓箭

十字弓（弩、窩弓）

西式弓結合拉弦機具的武器。十字弓比弓的殺傷力更強、命中率更高，因此受各國軍隊重用，也發展出各式各樣的拉弦機具。其中以運用槓桿原理製成的山羊腳弩與滑輪式的滑輪弩最為著名。繪製手持十字弓的姿勢時，將十字弓放平並與身體垂直，讓弩臂緊貼臉頰。箭矢應畫得粗一點。

短弓

長弓與十字弓於中世紀登場，在那之前，人們多使用尺寸較小的短弓。容易操控、射箭速度快是短弓的最大特色。短弓大多被使用於無須注重射程的騎兵戰。

從各種姿勢觀察衣服和皺褶的變化

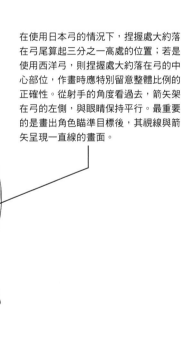

在使用日本弓的情況下，捏握處大約落在弓尾算起三分之一高處的位置；若是使用西洋弓，則捏握處大約落在弓的中心部位，作畫時應特別留意整體比例的正確性。從射手的角度看過去，箭矢架在弓的左側，與眼睛保持平行。最重要的是畫出角色瞄準目標後，其視線與箭矢呈現一直線的畫面。

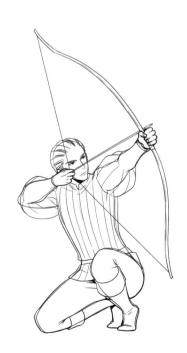

長弓的射程遠達300公尺左右，連射的方法是將箭矢朝上方連續射出。繪製動作場面時，切記不要把弓或箭矢畫得過於短小。將右手畫在臉頰附近，仔細刻劃手臂與手掌的細節，忠實呈現用力拉弓的姿勢。

長矛

從中世紀開始到近代期間，長矛與盔甲、劍、盾並列，同為歐洲騎士的必備配件。不同形狀的矛頭有不同用法，徹底理解每種長矛的用途，才能幫角色挑選一把適合的長矛作為武器。在描繪矛柄長度方面多下功夫，將比例畫得均衡恰當也是一項不容忽視的重點。

矛（spear）

用於刺擊的長柄武器。構造十分簡單，僅由矛柄與矛頭構成，適用於遠近戰。在槍械尚未普及化的期間受到長時間重用。依據矛柄長度可分為長矛與短矛。矛柄畫得比手臂還纖細才是正確尺寸。

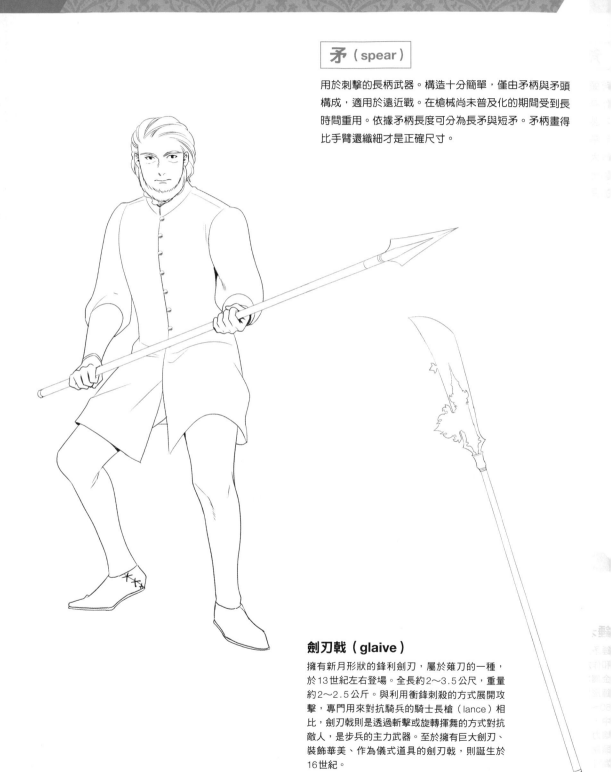

劍刃戟（glaive）

擁有新月形狀的鋒利劍刃，屬於薙刀的一種，於13世紀左右登場。全長約2～3.5公尺，重量約2～2.5公斤。與利用衝鋒刺殺的方式展開攻擊，專門用來對抗騎兵的騎士長槍（lance）相比，劍刃戟則是透過斬擊或旋轉揮舞的方式對抗敵人，是步兵的主力武器。至於擁有巨大劍刃、裝飾華美、作為儀式道具的劍刃戟，則誕生於16世紀。

斧頭與其他武器

藉由離心力給予敵手重擊、具有高實用性的斧頭，在中世紀歐洲被廣泛使用。其中，斧槍融合斧頭、長矛與鉤刺三者為一體，表面施以各種精美裝飾，是相當值得仔細繪製的武器。

斧頭（axe）

斧頭原本是伐木工具，15世紀初開始作為武器使用。斧頭構造單純簡單，由木製斧柄與沈重鋒利的斧刃組成，威力非常強大，足以粉碎騎士的盔甲。斧頭最大缺點是十分笨重，不過隨著斧頭輕量化的發展，像斧槍（右側插圖）這樣的長柄武器也逐漸成為主流武器。

斧槍（halberd）

盛行於文藝復興時期，發源地為瑞士的斧頭。槍頭通常有斧刃與鉤刺，長約2～3.5公尺，重量約2.5～3.5公斤。斧槍可用來突刺、斬擊，以及利用鉤刺進行格擋、使用長柄毆打敵方等等，用途十分廣泛，再加上懂得操控斧槍的人少之又少，因此斧槍可說是「最炙手可熱的騎士武器」。在斧刃表面仔細畫上美麗的鏤空雕刻或裝飾花紋，便能展現斧槍精緻、洗鍊的外觀。

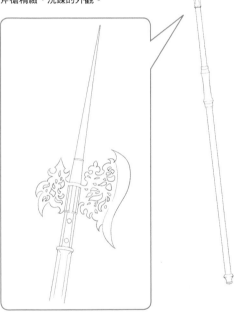

其他武器

錘矛

錘矛是一種用來砸擊敵人的鈍器，由握柄和作為攻擊武器的矛頭構成。矛頭通常為金屬材質，在中世紀的西歐地區，以星錘形狀的矛頭最為常見。一般錘矛長約60～90公分，在供步兵使用的雙手錘矛中，也有長度超過1公尺的種類。錘矛破壞力驚人，其傷害力可貫穿盔甲直接粉碎頭蓋骨。錘矛在現代已化身為儀式道具，為神職人員所使用。

連枷（flail）

由長棍形狀的握柄、稱為「穀物」的連枷頭，連接兩者的接合配件構成。接合配件多使用鎖鏈或金屬環製成。穀物可為鐵球或星錘，攻擊方向變化多端、殺傷力極大為最大特徵。騎兵專用的連枷稱為「騎兵連枷（horsemans flail）」，握柄較短，可單手使用。

●監修者簡介

八條忠基

有職故實研究家。綺陽裝束研究所主宰者。目前正進行擁有超過千年歷史的有職故實之研究，並透過演講和服裝指導等活動，向各世代的人們傳達有職故實的魅力。主要著作有《素晴らしい裝束の世界》（誠文堂新光社）、《平安文樣素材 CD-ROM》（マール社）等。

德井淑子

西洋服飾、文化史家。日本御茶水女子大學名譽教授。以研究服裝外觀為主，現在則在進行中世紀歐洲相關研究及舉辦教育活動。主要著作有《超華麗！動漫古典洋裝大圖鑑》（楓書坊）。

●插畫

〈和裝〉 小宮国春／藤末都也／フジワラカイ／さく之輔／吉川結女
〈洋裝〉 鈴ノ助／村カルキ

●STAFF

裝幀・設計	鷹觜麻衣子
執筆協力	強矢あゆみ　片岡綠
編集製作	株式会社童夢
企劃・編集	端香里（朝日新聞出版　生活・文化編集部）

●參考文獻

『日本服飾史 男性編』井筒雅風（光村推古書院）
『日本服飾史 女性編』井筒雅風（光村推古書院）
『日本時代風俗寫真圖錄』井筒雅風（風俗研究所）
『素晴らしい裝束の世界』八條忠基（誠文堂新光社）
『平安文樣素材 CD-ROM』八條忠基（マール社）
『ぐるぐるポーズカタログ　DVD-ROM2　和裝の女性』（マール社）
『ぐるぐるポーズカタログ　DVD-ROM3　和裝の男性』（マール社）
『図解　日本の裝束』池上良太（新紀元社）
『有職故実』江馬務（中央公論社）
『図説　日本風俗史』江馬務（誠文堂新光社）
『服飾の諸相』江馬務（中央公論社）
『裝身と化粧』江馬務（中央公論社）
『日本女裝変遷史』（裝道出版局）
『日本の女性風俗史』切畑健（紫紅社）
『日本髮大全』田中圭一（誠文堂新光社）
『武将　超リアル戦国武将イラストギャラリー100』（KADOKAWA　中経出版）
『戦国武将列伝』（新人物往来社）
『図説・戦国合戦集』（学研）
『決定版　図説・戦国武将118』（学研）
『DVD付き　ひとりで美しく着らられる　着付けと帯結び』（ナツメ社）
『改訂版　きもの描き方図鑑』（グラフィック社）
『江戸城と大奥』（学研）
『決定版　図説　忍者と忍術』（学研）
『江戸コスチューム　ポーズ資料集』（グラフィック社）
『着物の描き方　基本からそれっぽく描くポイントまで』摩耶薫子（ホビージャパン）
『和裝の描き方』（玄光社）
『幕末男子の描き方』（玄光社）
『日本服飾史』増田美子（東京堂出版）
『絵でみる江戸の女子図鑑』（廣済堂出版）
『江戸衣裝図鑑』菊地ひと美（東京堂出版）

『図説「侍」入門　決定版　江戸下級武士を知る手引き』（学研）
『江戸の華　吉原遊廓』（双葉社）
『江戸職人図聚』三谷一馬（中央公論新社）
『江戸吉原図聚』三谷一馬（中央公論新社）
『時代衣裳の着つけ』（源流社）
『江戸時代　おもしろビックリ商売図鑑』（新人物往来社）
『レンズが撮らえた幕末の日本』（山川出版社）
『幕末維新の風雲』（学研）
『新撰組顛末記』永倉新八（中経出版）
『新選組始末記』子母澤寛（KADOKAWA　中経出版）
『戦国ファッション絵巻』（マーブルトロン）
『決定版　図説　戦国女性と暮らし』（学研）
『図説　ヨーロッパ服飾史』德井淑子（河出書房新社）
『西洋服飾史』丹野郁（東京堂出版）
『中世ヨーロッパの服裝』（マール社）
『FASHION　世界服飾大図鑑』深井晃子（河出書房新社）
『ビジュアル博物館　騎士』（同朋舎出版）
『ビジュアル博物館　武器と甲冑』（同朋舎出版）
『ビジュアル博物館　服飾』（同朋舎出版）
『「知」のビジュアル百科　中世ヨーロッパ　騎士事典』（あすなろ書房）
『コスチューム　中世衣裳カタログ』（新紀元社）
『図説　西洋甲冑武器事典』三浦權利（柏書房）
『西洋甲冑ポーズ＆アクション集』三浦權利（美術出版社）
『図説　騎士の世界』池上俊一（河出書房新社）
『ジャンヌ・ダルク処刑裁判』高山一彦（白水社）
『武器と防具　西洋編』市川定春（新紀元社）
『武器事典』市川定春（新紀元社）

綺陽裝束研究所　http://www.kariginu.jp
ポーラ文化研究所　http://www.po-holdings.co.jp/csr/culture/bunken/
公益財団法人　京都服飾文化研究財団　http://www.kci.or.jp

動漫人物和服、洋裝繪製技法

出　　　版／	楓書坊文化出版社
地　　　址／	新北市板橋區信義路163巷3號10樓
郵 政 劃 撥／	19907596　楓書坊文化出版社
網　　　址／	www.maplebook.com.tw
電　　　話／	02-2957-6096
傳　　　真／	02-2957-6435
監　　　修／	八條忠基・德井淑子
翻　　　譯／	郭家惠
責 任 編 輯／	邱鈺萱
內 文 排 版／	楊亞容
總 經 銷／	商流文化事業有限公司
地　　　址／	新北市中和區中正路752號8樓
網　　　址／	www.vdm.com.tw
電　　　話／	02-2228-8841
傳　　　真／	02-2228-6939
港 澳 經 銷／	泛華發行代理有限公司
定　　　價／	350元
出 版 日 期／	2018年5月

WASOU・YOUSOU NO KAKIKATA
© 2016 Asahi Shimbun Publications Inc.
All rights reserved.
Originally published in Japan by Asahi Shimbun Publications Inc.
Chinese (in traditional character only) translation rights arranged with
Asahi Shimbun Publications Inc. through CREEK & RIVER Co., Ltd.

國家圖書館出版品預行編目資料

動漫人物和服、洋裝繪製技法 / 八條忠基,
德井淑子作；郭家惠譯. -- 初版. -- 新北市：
楓書坊文化, 2018.05　面；　公分
ISBN 978-986-377-356-6(平裝)
1. 插畫　2. 繪畫技法
947.45　　　　　　　　　　107003251